중국 명화 깊이 읽기

顧愷之和他的《洛神賦図》，閻立本和他的《步輦圖》，張萱和他的《搗練圖》，顧閎中和他的《韓熙載夜宴圖》，张择端和他的《清明上河图》
曾孜荣 主编 ／ 時光·周劍簫·徐蕓蕓·王琳 著

고개지顧愷之와 낙신부도洛神賦圖
염입본閻立本과 보련도步輦圖
장훤張萱과 도련도搗練圖
고굉중顧閎中과 한희재야연도韓熙載夜宴圖
장택단張擇端과 청명상하도淸明上河圖

중국 명화 깊이 읽기

쩡쯔룽曾孜榮 기획

스광시時光·조우지앤샤오周劍蕭·쉬윈윈徐蕓蕓·왕린王琳 지음

탕쿤唐坤·이선주李善珠 옮김

洛神賦圖

步輦圖

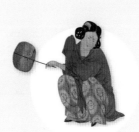

搗練圖

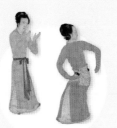

韓熙載夜宴圖

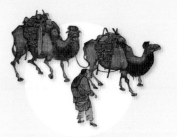

淸明上河圖

민속원

차 례

③

장훤張萱과
도련도搗練圖

스광時光 · 왕린王琳 지음

④

고굉중顧閎中과
한희재야연도韓熙載夜宴圖

쉬윈윈徐蕓蕓 지음

⑤

장택단張擇端과
청명상하도淸明上河圖

조우지앤샤오周劍簫 엮음

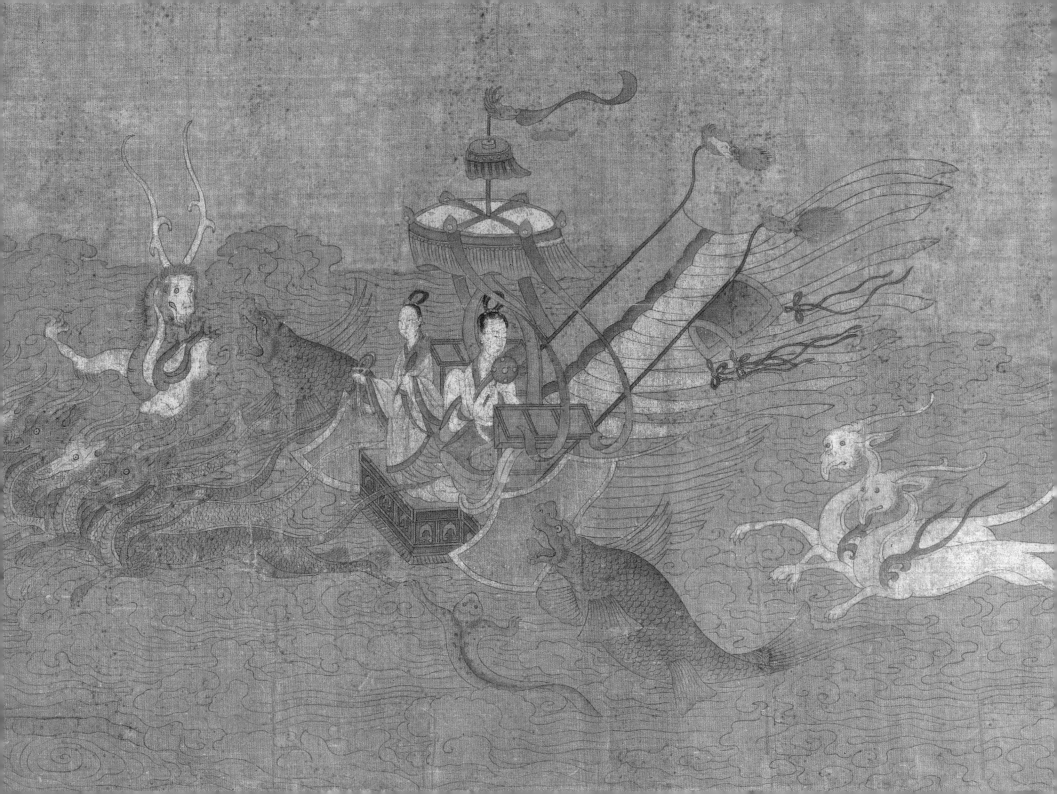

고개지顧愷之와
낙신부도
洛神賦圖

1

스광時光 · 조우지앤샤오周劍簫 지음

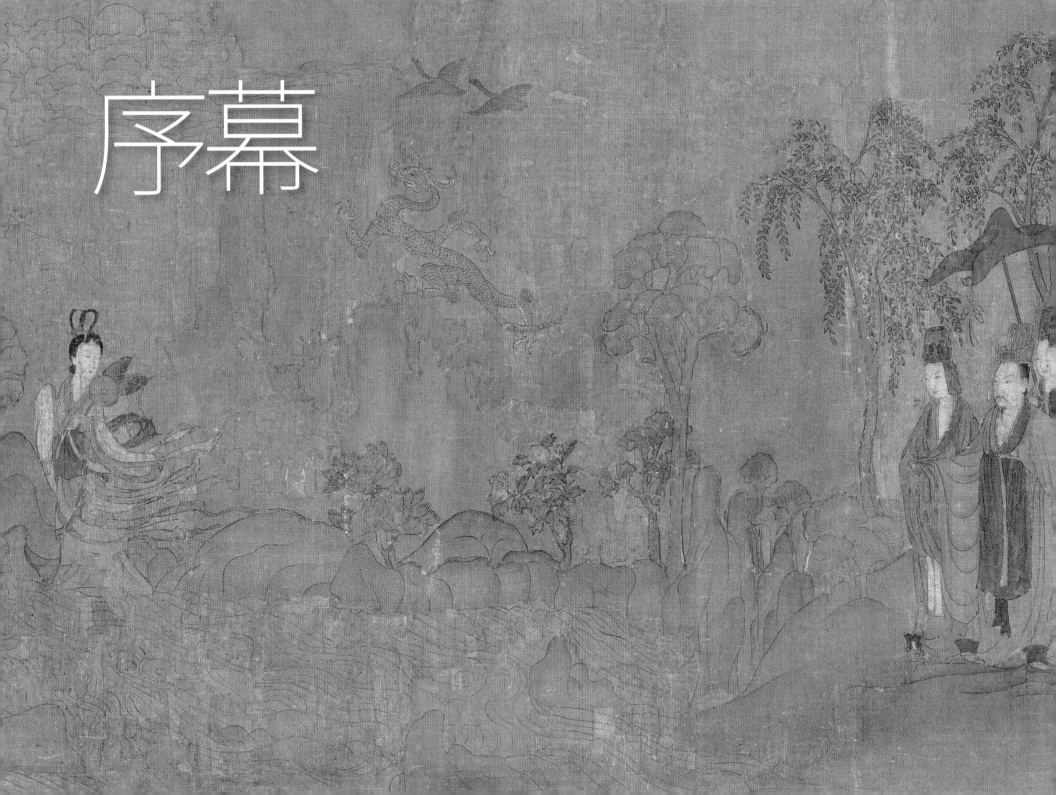

序幕

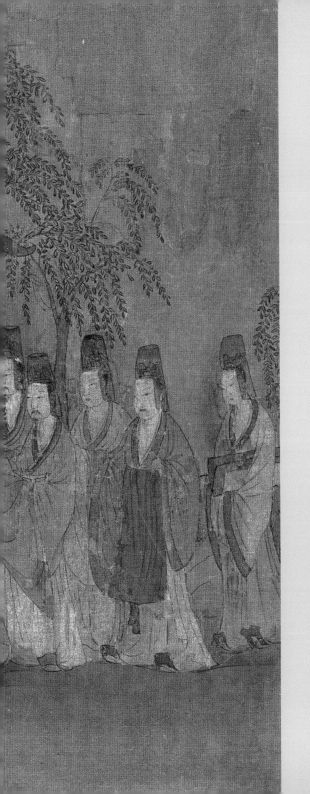

01 | 서막

중국화中國畵는 어떻게 감상해야 할까? | 권축화卷軸畵 감상 | 조식曹植과 《낙신부洛神賦》 | 건륭황제乾隆皇帝의 보물

중국화中國畵는
어떻게 감상해야 할까?

지금 우리는 중국 미술 역사상 명성이 자자한 유명한 화권畵卷(두루마리식 회화)을 펼쳐볼 것이다. 하지만 화권을 펼쳐보기 전, 우리는 아주 작은 문제에 부딪치게 된다. '중국화中國畵는 어떻게 봐야 되는 것일까?'

대개 우리가 책에서 본 작품들은 모두 작은 그림으로 인쇄되어 있다. 하지만 이러한 작품들의 실제 모습은 결코 다르다. 여기에서 우리는 먼저 중국 고대 회화의 특수한 구조와 표장表裝 방식을 알아야 한다. 한 폭의 그림이 완성된 이후, 그림을 평평하게 펴 재질이 비교적 단단한 다른 종이 위에 붙인다. 이렇게 하면 더욱 평평하게 보이며 화폭이 회손되는 것을 피할 수 있다. 그후 능綾이나 견絹 같이 부드러운 천으로 테를 두른다.

작품의 가장 왼편에 원통형의 목축木軸을 달아놓기도 하는데 화권 전체를 왼쪽에서 오른쪽으로 말면 작은 두루마리가 된다. 우리는 이것을 '권축卷軸', 혹은 '수권手卷'이라 부르며 화폭이 긴 작품들은 '장권長卷'이라 부른다. 이러한 작품들을 꺼내 감상할 때 오른쪽에서 왼쪽으로 천천히 펼쳐 보면 된다.

예를 하나 들어 보자. 아래의 그림은 미국 메트로폴리탄 미술관에 소장된 작품으로 송대宋代 미우인米友仁의 《운산도雲山圖》이다. 박물관에서 촬영한 사진을 통해 우리는 이 작품이 표장된 이후의 실제 모습을 살펴볼 수 있다. 작품의 세로 폭은 30cm로 길지 않지만 가로 폭이 대단히 길다. 미우인의 그림은 전체 두루마리의 극히 일부분만 붙여진 것이다. 그렇다면 나머지 부분은 어떤 모습일까?

《운산도雲山圖》
북송北宋 미우인米友仁,
28.4cm×247.2cm,
미국 메트로폴리탄 미술관 소장

타미拖尾　작품 뒤에 남겨 놓은 부분으로 평론을 쓸 수 있다.

권축화卷軸畵 감상

표장된 중국 권축화卷軸畵는 대단히 정교하고 우아하다. 작품을 감상하는 데 있어 권축화가 지니는 그 특수한 구조는 우리로 하여금 마치 유동성을 지닌 하나의 여정을 경험하게 한다.

화권의 포수包首를 열어 오른쪽에서 왼쪽으로 천천히 펼쳐보면 가장 먼저 인수引首의 제자題字가 눈에 띄인다. 이곳에는 고대 감상가가 작품의 명칭, 혹은 작품에 대한 대략적인 평론을 적어 놓기 때문에 우리는 작품을 감상하기에 앞서 작품의 주제를 파악할 수 있다. 인수를 지나 화면 속으로 들어가면 선, 먹색, 구도, 분위기, 운율 등을 감상할 수 있다. 끊임없이 펼쳐지는 화권 속 경치와 이야기가 이어져 간다.

그림을 감상한 후 우리는 타미拖尾 부분으로 와 역대 소장자와 감상자들이 써 놓은 문자를 볼 수 있다. 이곳에는 화권이 창작되게 된 원인이나 화가에 대한 이야기, 어떻게 소장하게 되었는지, 감상평 등이 써져 있다. 인수와 타미의 문자 기록들을 합쳐 우리는 '제발題跋'이라 부른다. 고대 중국화는 우리와 일반적으로 수백 년에서 천여 년에 이르는 시간적 거리를 지니기 때문에 자세히 보거나, 특히 정확하게 이해하기 대단히 어렵다. 우리는 고서들 속에서 화가와 그의 작품에 대한 기록을 찾아볼 수 있지만 실제로 그 내용이 굉장히 적다. 따라서 '제발' 속 정보들은 중국화를 이해하는 데 있어 특별히 중요한 단서가 된다.

서로 다른 시대에 탄생된 제자, 발어跋語, 그림 작품들이 이 화권 한 폭 속에 모두 담겨져 있는 것이다. 수천 수백 년의 세월 동안, 셀 수 없이 많은 사람들이 화권을 펼치면서 교차된 역사의 시공간을 자유롭게 드나들었다. 우리도 이제 마치 고대의 그들처럼 기묘한 여행을 시작해 보자!

후각수後隔水　화심畵心 부분을 타미拖尾와 분리시킨다.

화심畵心　표장 후의 작품 부분

전각수前隔水　화심畵心 부분을 인수引首와 분리시킨다.

인수引首　작품명을 쓰거나 작품에 대한 품평을 쓴다.

포수包首　두루마리를 모두 만 후, 포수로 화지畵紙를 전부 감싸 두루마리를 보호하는 역할을 한다.

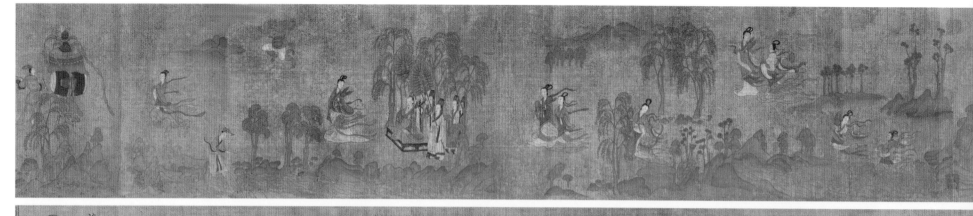

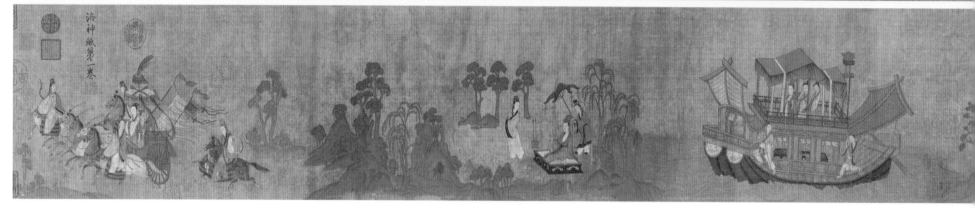

조식曹植과
《낙신부洛神賦》

이어서 우리가 살펴볼 작품은 장권長卷인 《낙신부도洛神賦圖》로, 화폭은 삼국三國 시기의 시인 조식曹植의 명문 《낙신부洛神賦》 속 이야기를 담고 있다. 《낙신부》는 조식의 꿈결같은 기이한 경험을 이야기하고 있다. 조식이 조급히 산길을 지나던 중 아름다운 낙수落水의 신 복비宓妃를 우연히 만나게 된다. 조식과 낙신은 서로 사랑하게 되지만 결국 안타깝게 헤어지게 된다.

조식은 조조曹操의 셋째 아들로 어렸을 적 조조의 각별한 총애를 받았으며 조조는 한때 조식을 세자로 책봉하려 하였다. 하지만 훗날 조조가 세상을 떠난 뒤, 조식의 형 조비曹조가 제위를 다투면서 조식 역시 점차 배척당하기 시작했다. 조식은 왕후王侯로 책봉되지만 봉호가 계속해서 바뀌게 되면서 봉토 역시 계속해서 옮겨졌다. 그가 번민 속 세상을 떠날 때 그의 나이 겨우 마흔하나였다. 시에 나타난 조식과 낙신의 이별의 슬픔과 애한은 시인 자신의 심정을 나타낸 것으로 볼 수밖에 없다.

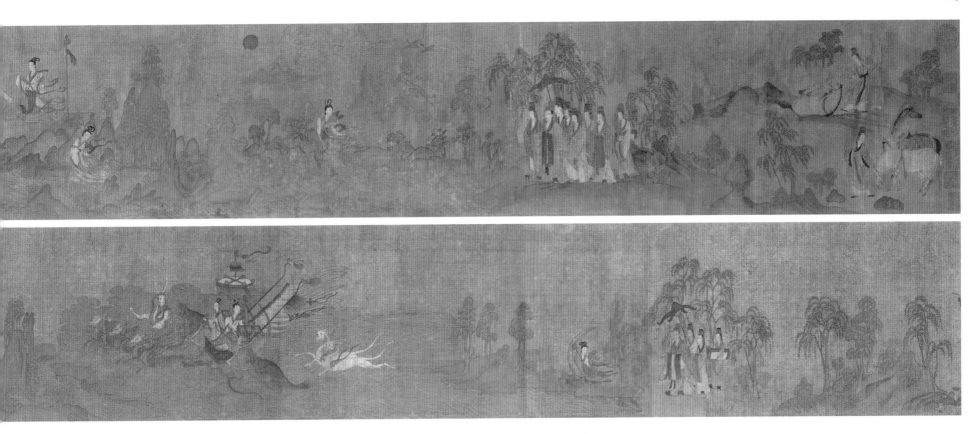

《낙신부도洛神賦圖》
동진東晉 고개지顧愷之, 송대宋代 모사본, 27.1cm×572.8cm,
베이징고궁박물원北京故宮博物院 소장

조식의 문체는 대단히 섬세하면서도 우아하다. "그 자태가 마치 놀라 날아오르는 기러기와 같이 날렵하고, 노니는 용과 같이 아름다우니, 가을의 국화처럼 빛나고, 봄날의 소나무처럼 무성하구나.翩若驚鴻, 婉若遊龍, 榮曜秋菊, 華茂春松", "엷은 구름에 가린 달처럼 아련하고, 흐르는 바람결에 날리는 눈발 같이 가볍구나.仿佛兮若輕雲之蔽月, 飄颻兮若流風之回雪", "말을 머금고 내지 않으니, 마치 그윽한 난초와 같아.含辭未吐, 氣若幽蘭" 등 아름다우면서도 낭만적인 수많은 이름난 글귀들이 모두 바로 이 사부辭賦에서 나온 것이다.

이 사부가 탄생한 지 백여 년 후, 동진東晉의 서예 대가 왕희지王羲之의 아들이자, 그의 부친과 마찬가지로 역사적으로 중요한 위치를 차지하는 서예가 왕헌지王獻之가 이 명작을 글로 남겨 서예 역사상 후대에 가장 칭송을 받게 된다. 훗날 동진의 화가 고개지顧愷之 또한 《낙신부》에 그림을 그려 넣음으로써 조식이 그려낸 인간과 신선, 사물과 경치에 풍부하면서도 생생한 시각적 형상을 더하면서 회화 역사상 걸작이 되었다.

건륭황제乾隆皇帝의 보물

대단히 안타깝게도 고개지의 그림인《낙신부도》는 일찍이 역사에서 사라졌다. 다행인 것은 유실되기 전, 송대宋代의 이름 모를 한 화가가 이 작품을 모사했다는 것이다. 우리는 이 모사본을 통해 고개지가 그린 원작의 모습을 느낄 수 있다.

송대宋代의 화가가 그린 이 모사본은 훗날 청조淸朝 궁전의 소장품이 되었다. 그림을 펼쳐보면 우리는 먼저 '묘입호전妙入毫顚'이라는 네 글자를 볼 수 있는데 이는 건륭황제가 기록한 것이다. 건륭황제는 자신의 소장품을 무척이나 좋아했다. 그는 먼저 사람들로 하여금 그림의 회손된 부분을 복원하고 표장하게 하였다. 또한 새로 표장한 그림 위에 매번 제자題字를 하며 그림에 대한 칭찬을 아끼지 않았다.

❶ 건륭제가 두루마리에 마지막으로 모사한 왕헌지의《낙신부13행洛神賦十三行》
❷ 송대宋代 이후, 왕헌지가 쓴《낙신부》는 중간의 13행밖에 남아 있지 않기 때문에 일반적으로 '낙신부13행'이라 줄여 부르며 원본은 오늘날 더이상 존재하지 않는다. 현재 석각에 남겨진 것이 있으며 수도박물관에서 소장하고 있다.
❸ 두루마리 앞쪽 몇 곳에 남겨진 제자題字는 모두 건륭황제가 쓴 것이다.

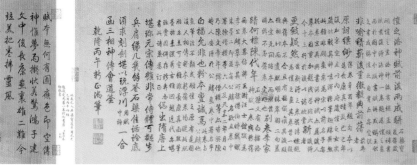

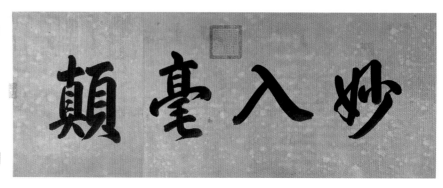

洛神賦　并序

黃初三年余朝京師還濟洛川古人

有言斯水之神名曰宓妃感宗玉對

楚王神女之事遂作斯賦其詞曰

余從京域言歸東藩背伊闕越轘

轅經通谷陵景山日既西傾車殆馬

煩尔乃稅駕乎蘅皋秣駟乎芝

田容與乎楊林流眄乎洛川於是

精移神駭忽焉思散俯則未察

仰以殊觀睹一麗人于巖之畔乃

援御者而告之曰尔有覿於波者乎

彼何人斯若斯之艷也御者對曰

臣聞河洛之神名曰宓妃則君王之

所見無乃是乎其狀若何臣願聞之

余告之曰其形也翩若驚鴻婉若游

龍榮曜秋菊華茂春松髣髴兮若

若輕雲之蔽月飄颻兮若流風之迴

두루마리 뒷쪽에는 원대元代의 유명한 서예가 조맹부趙孟頫가 쓴 《낙신부》가 있다. 조맹부는 왕희지와 왕헌지 부자父子의 추모자로 유명했다. 그는 일생 동안 몇 번이나 《낙신부》를 썼으며 운치가 가득 담긴 여러 묵보墨寶를 남겼다.

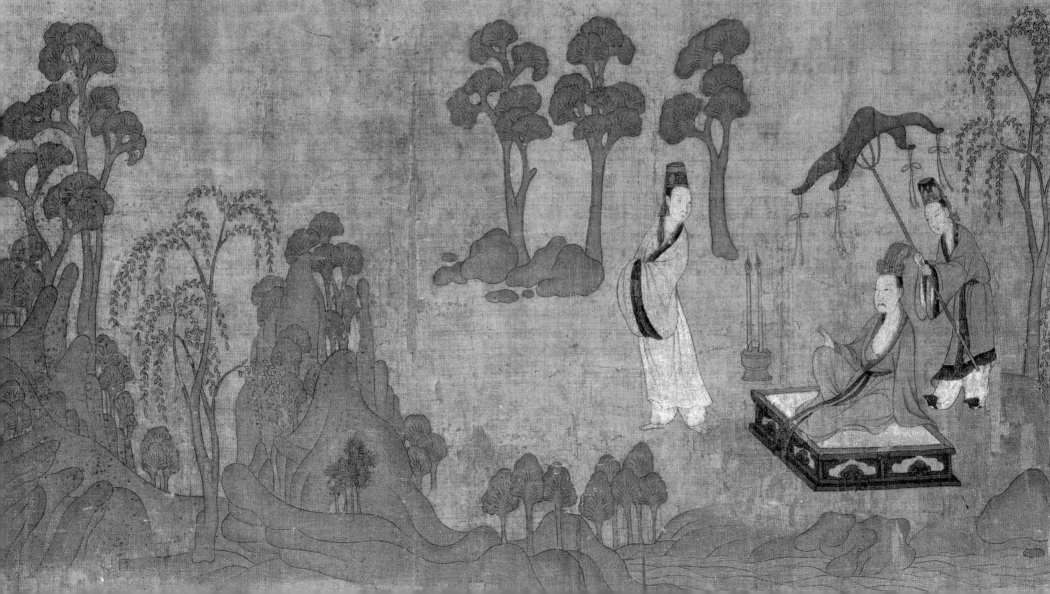

話說

02 | 이야기의 시작

차태마번 車殆馬煩

"日旣西傾, 車殆馬煩。爾乃稅駕乎蘅皋, 秣駟乎芝田, 容與乎陽林, 流眄乎洛川。"

해가 서쪽으로 기울고 수레와 말이 모두 지쳐있네. 물가에 수레를 멈춰 쉬고,

무성한 풀밭에서 여물을 먹이며, 버들숲에 앉아, 흘러가는 낙천을 바라보네.

조식과 그의 하인들은 수레를 달려 산골짜기를 지난다. 눈 앞에 지는 해를 바라보며 그들은 낙수 강변에 이른다. 인곤마핍人困馬乏, 즉 사람과 말이 모두 치쳐 잠시 멈춰 쉬게 된다. 작품에서는 '인곤마핍人困馬乏'을 어떻게 표

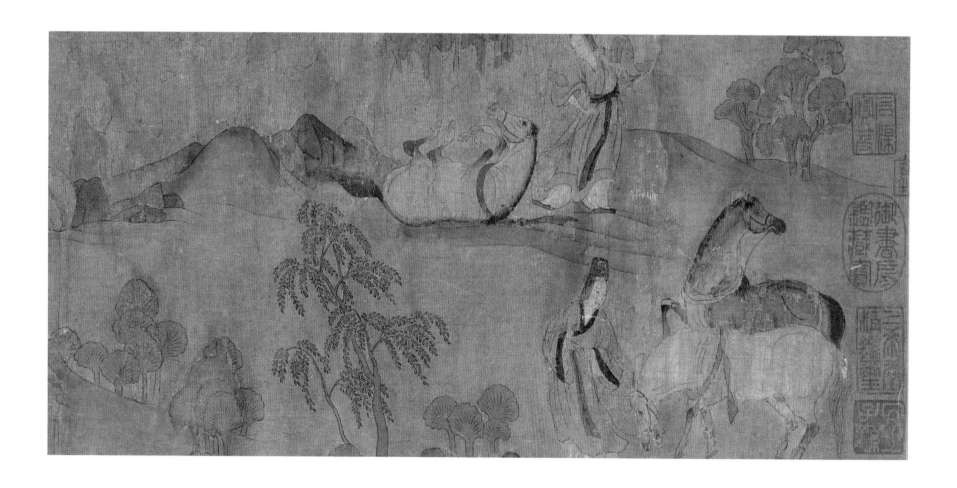

현하고 있을까?

화폭이 시작되는 앞 부분에서는 말 두 마리가 피곤에 지쳐 뒹굴고 있는 모습을 볼 수 있다. 말은 뒹구는 습관을 가지고 있는데, 고생스레 달린 후 뒹굴면 땅 위의 흙먼지들이 몸에 있는 땀을 닦아내 한결 상쾌해진다.

우리는 옆에 있는 화면 속 뒹굴고 있는 말들을 볼 수 있다.

《명황행촉도明皇幸蜀圖》는 안사의 난 이후, 당 현종이 황급히 도망쳐 성도成都로 피난 가는 장면을 그린 것이다. 얼핏 보기에는 화려하고 웅장한 산수화 같은 것이 도망가느라 허둥대는 황제의 모습이 아닌 모르는 사람이 보면 황제가 대군을 이끌고 놀러 나온 듯하다. 숲속에서 뒹굴고 있는 말들은 마치 우리에게 속사정을 드러내는 듯하다. 황제는 생명의 위험을 피하기 위해 밤낮으로 길을 재촉하고 잠시도 쉬지 않고 말을 달렸으니 말들이 지쳐 뒹굴고 있는 것이 아니겠는가!

원대元代의 화가 조맹부趙孟頫는 아예 《곤토마도滾土馬圖》를 그려 말들이 즐거워 대놓고 뛰어놀며 뒹구는 모습을 담았다.

❶ 《명황행촉도明皇幸蜀圖》의 일부분,
(傳)이소도李昭道, 타이베이고궁박물관臺北故宮博物館 소장
❷ 《곤토마도滾土馬圖》 원대元代 조맹부趙孟頫

❶
❷

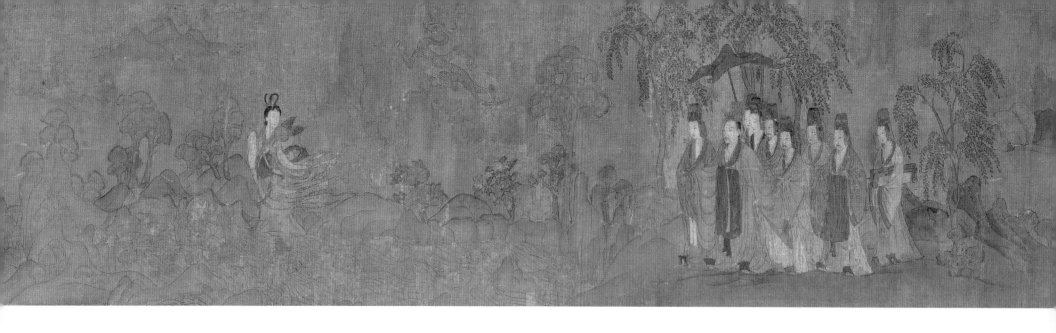

편약경홍翩若驚鴻

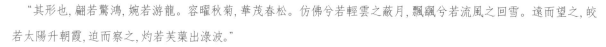

"其形也, 翩若驚鴻, 婉若游龍。 容曜秋菊, 華茂春松。 仿佛兮若輕雲之蔽月, 飄颻兮若流風之回雪。 遠而望之, 皎若太陽升朝霞, 迫而察之, 灼若芙蕖出淥波。"

그 자태가 마치 놀라 날아오르는 기러기와 같이 날렵하고, 노니는 용과 같이 아름답구나. 가을의 국화처럼 빛나고, 봄날의 소나무처럼 무성하구나. 엷은 구름에 가린 달처럼 아련하고, 흐르는 바람결에 날리는 눈발 같이 가볍구나. 멀리서 바라보니, 아침 노을 위로 떠오른 태양 같이 밝고, 가까이에서 바라보니, 녹빛 물결 위에 핀 연꽃과도 같구나.

이때, 매우 아름다운 한 여인이 조식 일행의 눈 앞에 나타난다. 물결치는 강 위에 모습을 드러낸 그녀는 분명 보통 사람은 아닌 듯하다. 바로 낙수洛水의 신 복비宓妃다.

낙신洛神은 어느 정도로 아름다웠을까? 그녀는 마치 달을 가린 엷은 구름과도 같고, 눈발이 날리는 차가운 바람과 같으며 맑은 연못 위의 연꽃과도 같이 싱그러우니…… 조식은 천여 자밖에 되지 않는 짧은 문장 속에서 전체의 5분의 1을 처음 만날 당시 낙신의 아름다운 모습을 묘사하는데 사용하였다.

화가는 이 시각 '떨리는 마음'의 조식을 어떻게 나타냈을까? 화가는 조식이 어쨌든 신분이 높은 사람이었기 때문에 어느 정도 침착함을 보였을 것으로 생각했다. 그리하여 화가는 호위 몇몇을 그려 넣어 주체할 수 없을 정도로 흥분한 그들의 주인을 부축하도록 하였다.

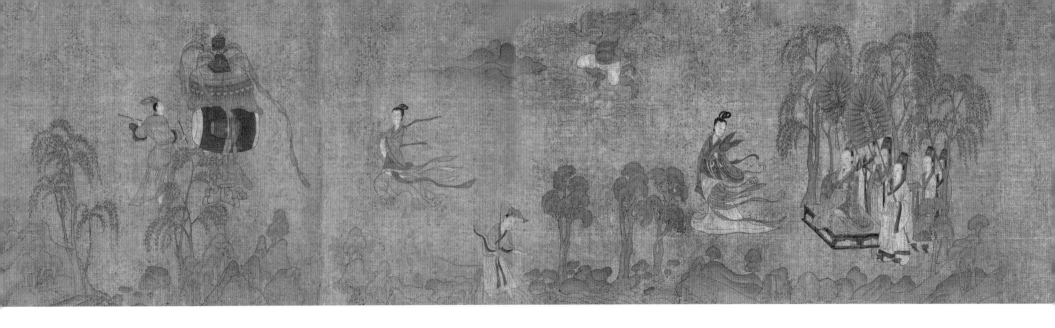

이별의 아픔

"於是屏翳收風, 川後靜波。馮夷鳴鼓, 女媧清歌。騰文魚以警乘, 鳴玉鸞以偕逝。六龍儼其齊首, 載雲車之容裔, 鯨鯢踊而夾轂, 水禽翔而為衛。"

이에 병예가 바람을 거두고, 천예가 물결을 잠재우네. 빙이가 북을 울리고, 여와가 고운 노래를 부르네. 문어를 띄어 수레를 지키고, 옥방울을 울리며 더불어 가는구나. 육룡이 머리를 맞대고, 공손히 수레를 끌고, 고래가 뛰어올라 바퀴를 돌보며, 물새가 날아올라 호위하네.

조식은 낙신에게 깊이 빠져들었고 낙신 또한 이 고상한 시인에게 마음을 빼앗겼다. 우리는 화면 속 낙신이 맑은 물 속에서 장난을 치거나 산 속에서 산책을 하는 모습을 볼 수 있다. 낙신의 아름다운 자태와 가벼운 발걸음을 통해 즐거움과 행복함을 느낄 수 있다.

하지만 낙신은 곧 실망하게 된다. 조식은 낙신의 신의를 잃어버릴까 걱정하며 망설이고 의심하게 된다. 예민한 낙신은 조식이 자신을 의심하고 있음을 느끼고 마음 아파하며 '애처로운 긴' 한숨을 내뱉는다. 이 장면에서 화가는 인물들은 네 부분으로 나눠 그렸는데, 그중 녹색 부채를 들고 있는 인물이 바로 애통한 모습의 낙신이다. 그녀는 다른 여신들이 지켜보는 가운데 산천 속에서 보일 듯 말 듯 아른거린다. 화가는 특히 조식이 묘사하고 있는 낙신의 '배회하며 방황하는徙倚彷徨', '광채가 흩어졌다 모이는神光離合' 모습을 생동감 있게 그려냈다.

낙신은 인간과 신 사이의 거리를 당연히 잘 알고 있었고 그들 간의 차이는 너무나도 컸다. 낙신은 떠나기로 결심하자 여러 신들 또한 이때 모습을 드러낸다. 풍신風神 병예屏翳는 하늘에서 밤바람을 거두고, 강의 신 천후川後는 물결을 잠재우며, 황허黃河를 관장하는 빙이馮夷는 북을 두드리고 악기를 연주한다. 용의 머리에 인간의 몸을 하고 있는 여와女媧가 고운 목소리로 노래를 부른다.… 화려하면서도 떠들썩한 분위기 속에서 낙신의 비통함이 더욱 외롭고 처량해 보인다.

인간과 신 사이의
거리

"恨人神之道殊兮, 怨盛年之莫當。抗羅袂以掩涕兮, 淚流襟之浪浪。悼良會之永絕兮, 哀一逝而異鄉。 無微情以效愛兮, 獻江南之明璫。雖潛處於太陽, 長寄心于君王。"

인간과 신의 길이 다르니, 아름다운 나날을 함께 하지 못함을 원망하네. 비단 소매를 들어 눈물을 가리나, 눈물이 떨어져 옷깃을 적시네. 좋은 만남이 영원히 끊어질 것을 슬퍼하며, 한번 가니 다른 곳에 있음을 서글퍼하네. 미미한 정으로 다하지 못한 바 있어, 강남의 빛나는 구슬을 바치네. 비록 깊은 곳에 거할지라도, 이 마음 긴히 군왕께 거하겠다 하네.

떠나기 전 낙신은 슬퍼하며 조식을 향해 마지막으로 자신의 마음을 표현한다. 인간과 신 사이의 거리가 너무 멀어 가장 아름다운 시절을 함께 할 수 없음이 너무나도 안타깝습니다. 지금 저는 신들이 사는 곳으로 돌아가려 합니다. 저는 그 먼 곳에서 영원히 당신을 그리워할 것입니다.……

조식은 이에 대답하지 못하고 슬픔을 꾹 참으며 낙신이 육룡이 끄는 수레를 타고 떠나는 모습을 빤히 바라볼 수밖에 없었다. 날아오르는 문어文魚가 낙신의 양 옆을 지키고, 어룡과 신수들이 낙신의 운거雲車를 겹겹이 에워싸고 있다. 낙신은 그들의 호위를 받으며 안개가 자욱하게 낀 운수雲水 속으로 점차 사라진다.

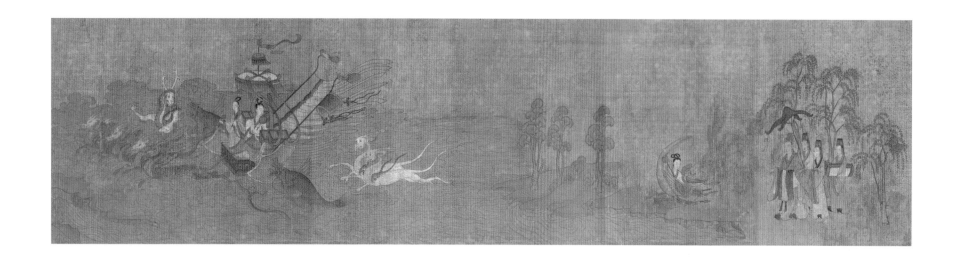

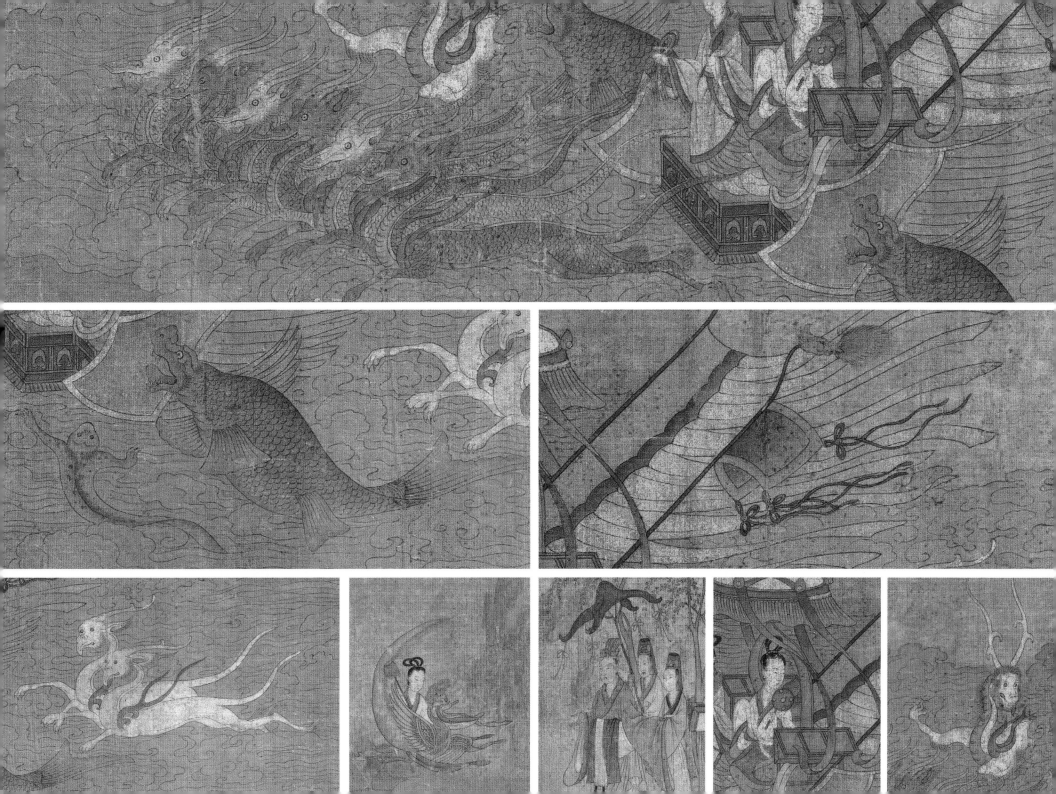

면면무기綿綿無期

"冀靈體之複形, 禦輕舟而上溯。浮長川而忘反, 思綿綿而增慕。夜耿耿而不寐, 沾繁霜而至曙。命僕人而就駕, 吾將歸乎東路。攬騑轡以抗策, 悵盤桓而不能去。"

그 모습을 되찾기 바라며, 작은 배를 몰아 강 위에 오르네. 아득한 강물에 배를 띄우고 돌아갈 길을 잊었으나, 생각이 연이어 그리움만 더해가는구나. 밤은 깊었는데 잠들지 못하고, 엉킨 서리에 젖어 새벽에 이르네. 마부에게 수레를 준비하라 이르고, 나는 이제 동로로 돌아가려 하네. 말고삐를 잡아 채찍을 들었으나, 그 마음이 서운하여 돌아서지 못하는구나.

낙신은 떠나고 조식은 그녀를 영원히 잃었다.

하지만 그림 속 조식이 손에 들고 있는 것을 자세히 살펴보자. 조식의 손에 들린 것은 전에 낙신이 쭉 손에 쥐고 있던 그 부채가 아닌가?! 낙신은 이미 육룡이 끄는 수레를 타고 떠나버린 것이 아니었나?! 설마 낙신이 참지 못하고 도중에 운거에서 내려 자신의 부채를 조식에게 증표로 남겨준 것일까?!

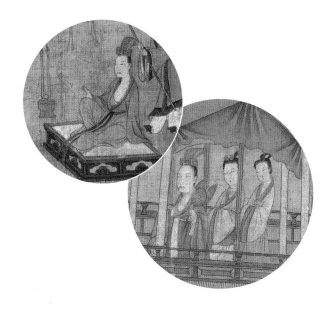

조식은 높은 산에 오르고 계곡을 지나 거센 물살을 건너며 낙신의 행방을 찾으려 한다. 하지만 그 어떤 흔적도 찾을 수 없었고 낙신을 향한 그리움은 더욱 짙어져 간다. 끝이 없는 그리움에 밤은 유난히 길게 느껴졌다. 조식의 옆에서 타오르고 있는 두 개의 붉은 초는 조식의 잠 못드는 밤을 보여주는 듯하다.

그래, 떠나자. 슬픔으로 가득찬 이곳을 떠나자.

《낙신부》에는 조식이 하인들은 시켜 마차를 준비하고 귀로歸路에 오른다고 써 있다. 이미 말의 고삐를 잡고 길에 올랐지만 조식은 아쉬움을 감추지 못하고 끊임없이 방황하며 오랫동안 떠나지 못한다. 여기에서 우리는 하나의 의문점이 생긴다. 조식의 옆에 있는 하얀 옷을 입은 여인은 누구일까? 시녀일까? 만약 시녀라면 어떻게 조식의 옆에 앉아 있을 수 있을까? 여인의 옷을 다시 한번 자세히 살펴보면 낙신과 조식이 이별했을 때 입었던 옷과 완전히 같은 것임을 알 수 있다. 설마 화가는 조식과 낙신의 결국 함께 하게 되는 결말을 원했던 것일까?

정말이지 고개지나 그 이름 모를 송대宋代 화가를 찾아 확인해 보고 싶지만, 이는 단지 아름다운 환상일 뿐, 그 답은 우리 마음 속에서 스스로 찾아야 할 것 같다.

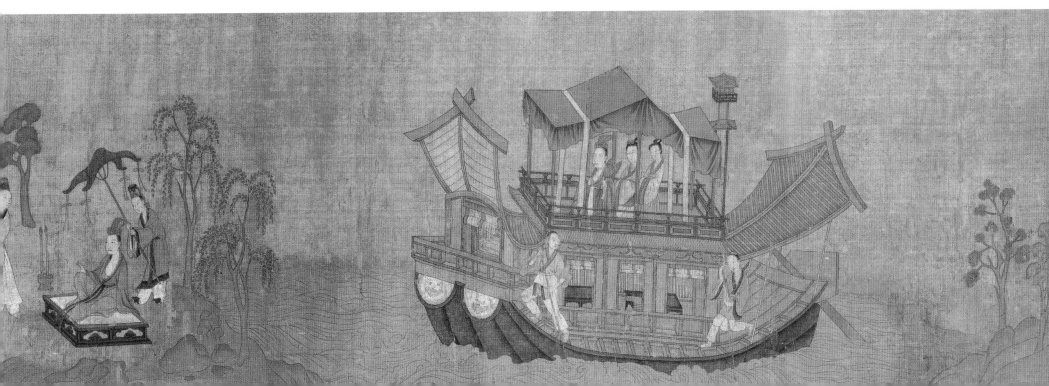

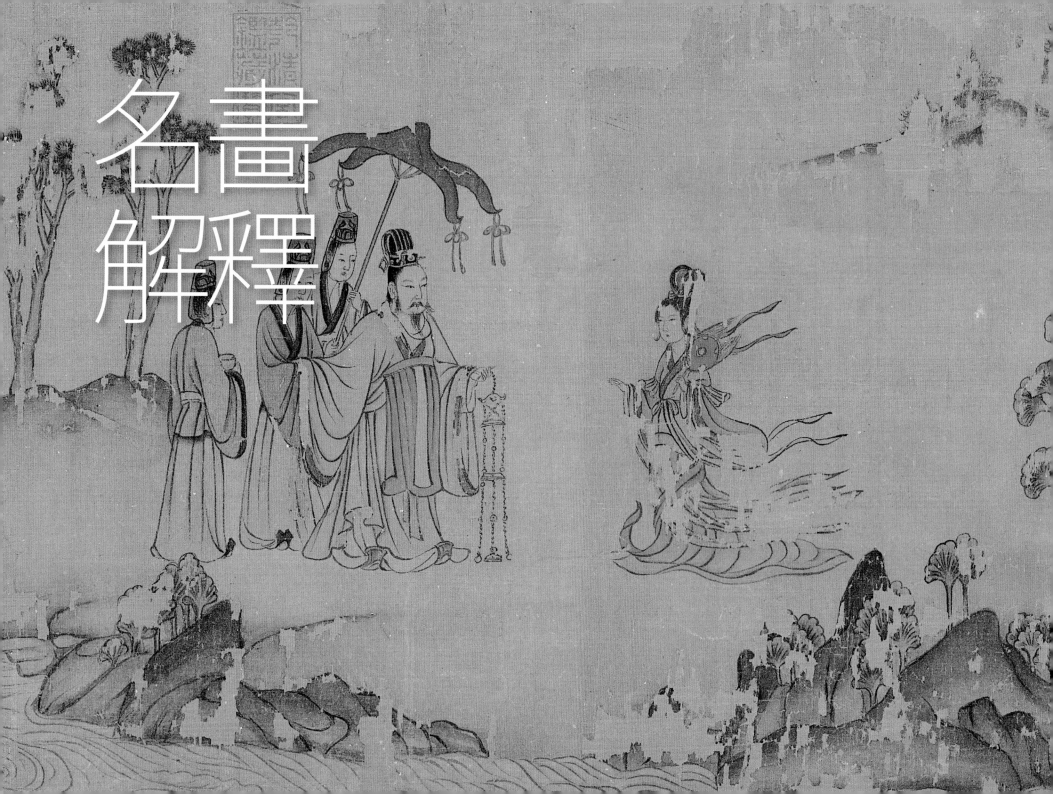

춘잠토사 春蠶吐絲

고대 중국인들은 붓으로 그림을 그렸기 때문에 자연스럽게 각종 굵기와 농담이 다른 선들을 그려낼 수 있었다. 여기에서 사람들은 아주 중요한 문제 하나를 해결해야 했다. 그것은 바로 어떻게 하면 붓이 만들어 낸 선을 이용해 이 세상에 존재하는 대단히 복잡하면서도 끊임없이 변화하는 각종 사물들의 질감과 입체감을 그려내는가 하는 것이었다.

예를 들어, 당대唐代 화가 오도자吳道子의 《송자천왕도送子天王圖》 속의 선들을 보면, 특히 인물들의 소매나 머리카락 같은 아주 사소한 부분들은 선의 굵기 변화, 경중과 완급이 대단히 뚜렷해 바람에 날리는 듯한 모습으로 생동감을 잘 살리고 있다. 사람들은 오도자가 묘사한 가지런하지 않은 선들과 바람을 타고 하늘거리는 생동감을 가리켜 '오대당풍吳帶當風'이라 말한다. 고개지의 선은 이와는 다르다. 그의 선은 고르고 세밀하면서도 유연해 마치 누에가 뽑은 실과도 같다. 이러한 부드러우면서도 강하고 끊임없이 이어지는 선은 대단히 우아한 운율감을 지니면서 이를 형상화해 후대 사람들은 '춘잠토사春蠶吐絲'라 이름 붙였다.

고개지와 같이 굵기가 고른 선을 표현해 내고 싶다면 천천히 같은 속도로 그려야 한다. 만약 붓의 속도에 변화가 생긴다면 선의 굵기에 변화가 생겨 뚜렷한 생동감이 표현될 것이다. 고개지의 '춘잠토사'와 오대자의 '오대당품'은 서로 강한 대비를 이루는 화풍인 것이다.

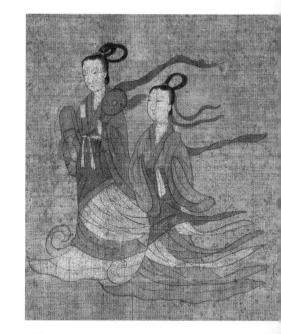

❶				
❷				

❶ 《낙신부도洛神賦圖》의 일부분, 동진東晉 고개지顧愷之, 송대宋代 모사본, 베이징고궁박물원北京故宮博物院 소장
❷ 《송자천왕도送子天王圖》의 일부분, 당대唐代 (傳)오도자吳道子, 일본오사카미술관 소장

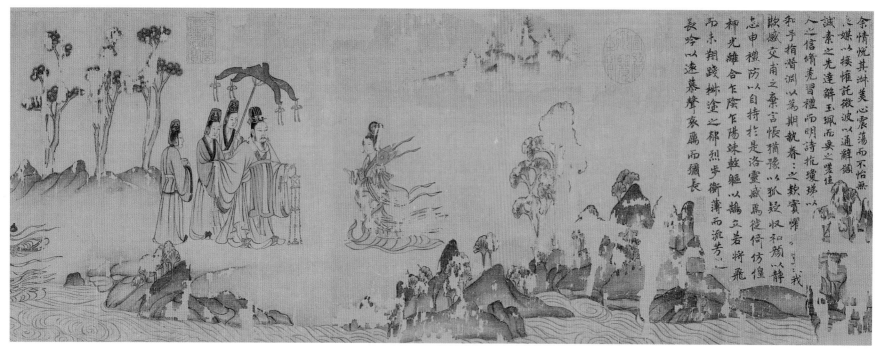

《낙신부도洛神賦圖》의 일부분, 송대宋代 모사본, 26.3cm×646.1cm, 랴오닝성박물관遼寧省博物館 소장

사라진 고백

《낙신부》의 원문에는 조식과 낙신이 서로의 사랑을 확인하는 과정이 묘사되어 있다. 조식은 "구슬 노리개를 풀어解玉佩以要之" 낙신을 향해 자신의 속마음을 고백하고, 낙신 또한 "깊은 연못을 가리키며指潛淵而爲期" 조식의 고백에 솔직하게 대답한다. 그러나 우리는 화폭에서 이 장면을 볼 수 없다. 이 장면은 어디에 있는 것일까? 기억하고 있을지 모르겠지만 우리는 제 1장에서 이 그림은 베이징고궁박물원에 소장된 송宋 나라 사람이 모사한《낙신부도》로, 건륭 시기 새롭게 표장되었으며 당시 이미 회손되어 완전하지 않았다고 언급한 적이 있다. 조식과 낙신을 고백을 나타낸 이 장면은 표장하기 이전 이미 유실됐을 가능성이 크다. 하지만 베이징고궁박물관에 소장된 이《낙신부도》외에도 현재 전세계에는 송宋 나라 사람이 모사한 3폭의《낙신부도》가 존재한다. 그중 랴오닝성박물관에서 소장 중인 모사본을 통해 우리는 '고백'의 장면을 볼 수 있다.

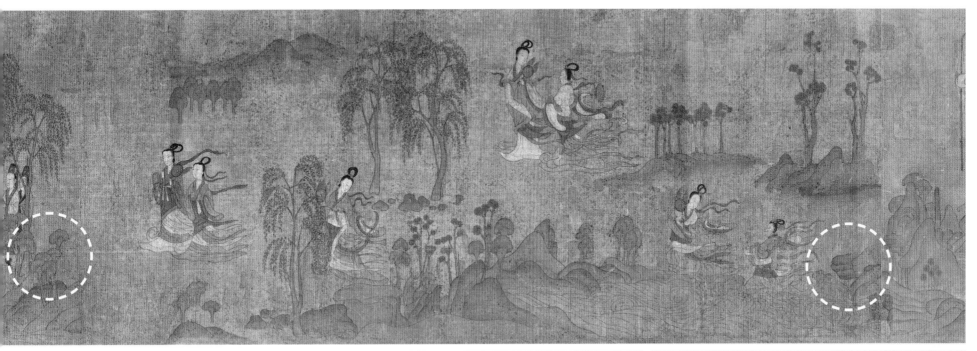

베이징고궁박물원에서 소장하고 있는 이 모사본 속,
'만남'의 부분과 '광채가 흩어졌다 모이며, 그늘이
되었다 밝아지는神光離合, 乍陰乍陽' 부분 사이의 화면
에는 그림을 이어 표장한 흔적이 뚜렷하게 남아있다.
산의 바위 또한 빈틈없이 하나로 이어지지 않는다. 혹
시 여기에 유실된 부분이 바로 그 '고백'의 장면이 아
니었을까?

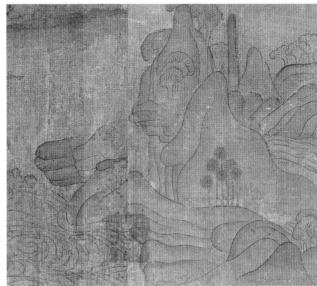

만두산,
버섯나무

화가는《낙신부》의 이야기를 충실히 재현했을 뿐만 아니라 문장 속 풍부한 상상력과 마치 꿈 같이 기이하면서도 낭만적인 묘사를 재현하기 위해 노력했다. 우리는《낙신부도》속에서 이러한 재현들을 볼 수 있다. 예를 들어, 낙신이 출현하는 장면에서 화가는 하늘에 기러기 한 쌍과 교룡蛟龍 한 마리를 그려 "놀라 날아오르는 기러기와 같이 날렵하고, 노니는 용과 같이翩若驚鴻, 婉若游龍" 놀라울 정도로 아름다운 여주인공의 미모를 표현했다. 낙신이 수면 위로 서서히 나타날 때 그 옆에는 연꽃이 피어 있고 하늘에는 발간 해가 떠 있어 "아침 노을 위로 떠오르는 태양 같이 밝고皎若太陽升朝霞", "녹빛 물결 위에 핀 연꽃과도 같구나灼若芙蕖出淥波"와 같은 문장 속 뛰어난 묘사들을 생각나게 한다. 우리는 평상시 생활 속에서 정교하거나 혹은 섬세한, 혹은 화려한 형상들에 익숙해져 있다. 현재의 시각으로 본다면 화가가 연상해 낸 것들이 조금은 단순하고 생각될 수 있겠지만, 이런 소박하면서도 고풍스럽고, 유치한 듯 서툴고, 진정성 있는 표현들에 사람들을 감동시키는 또 다른 매력이 있는 것은 아닐까?

❶ 나무들이 마치 한 송이 버섯 같이 생겼다.
❷ 병예가 하늘에서 바람을 거두고, 강의 신이 물 속에서 물결을 잠재우는데, 그가 왼손을 뻗는 것이 마치 강물을 향해 "멈춰라!"라고 말하는 듯하다.
❸ 낮고 완만하며 마치 만두처럼 둥글둥글한 작은 산. 심지어는 인물들이 산보다도 더 크게 표현되었다.

몽환적인 경치

그림 속 생동감 넘치는 인물들에 비해 산의 바위나 나무들은 더욱 귀여우면서도 소박해 보인다. 이런 것들은 어떻게 그려진 것일까?

화가는 먼저 가는 선으로 인물과 경치의 윤곽을 그린 후 그 위에 색을 칠했다. 이러한 기법은 비교적 간단한 편이며, 이렇게 그려진 산의 바위는 입체감이 크게 있어 보이지는 않는다. 당시 화가가 입체적으로 그려내는 방법을 정확히 알지 못해 이렇게 그렸을 것이라고 말하는 이들도 있다; 또는 화가가 고의로 입체감을 표현하지 않음으로

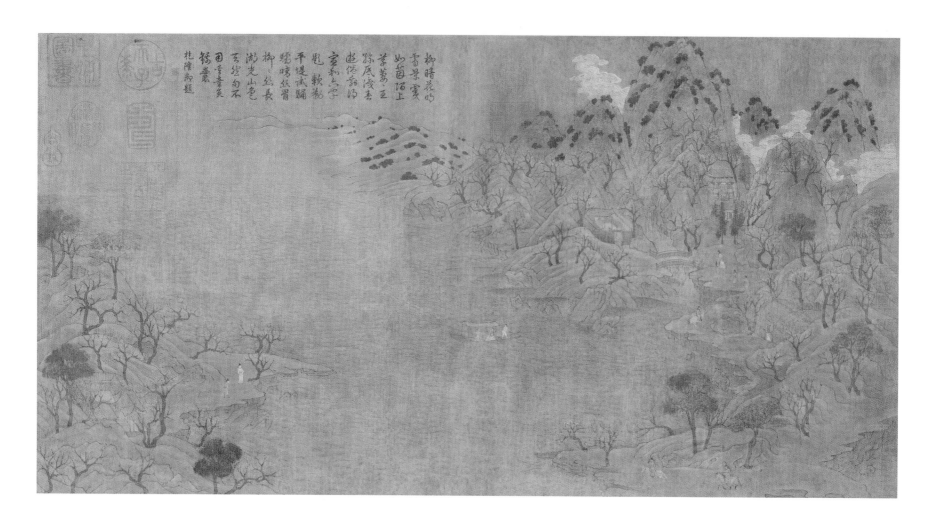

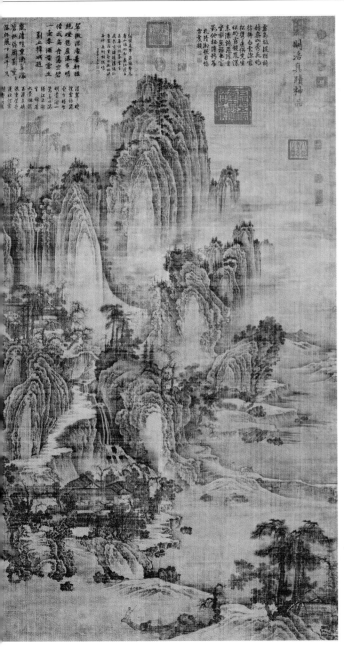

써 산수를 마치 인물 옆에 있는 소품처럼 묘사해 그림 속 주인공의 이야기를 부각시켜 주인공들의 짙은 감정을 북돋기 위해서라고 말하는 이들도 있다.

이 두 가지 모두 일리가 있는 견해들이지만 첫 번째 견해를 지닌 사람들은 그들만의 근거가 있을 거라 생각한다. 고개지가 생활했던 시대로부터 200년 후, 수대隋代 화가 전자건展子虔은 왼쪽 페이지에 있는 산수화를 그렸다. 화가가 자연 경관을 관찰하고 묘사하는 기술이 훨씬 좋아지면서 산의 형체, 나무, 인물 사이의 비율이 적절해졌으며, 각각의 경치들의 배치와 간격이 균형을 이루면서 화면에 깊이감이 더해졌다.

오대五代 화가들이 그린 산수화는 질감이 더해졌다. 오대 화가들은 풍부하면서도 복잡한 운필 기법을 사용해 기본적인 윤곽을 그린 후 붓끝으로 가볍게 점을 찍거나 붓의 옆면으로 입체감을 주기 위해 주름을 그려넣었다. 이러한 복잡한 필법들과 농도가 다른 먹물을 종합적으로 사용해 산의 바위와 나무의 질감, 구조, 명암 등을 나타냈다.

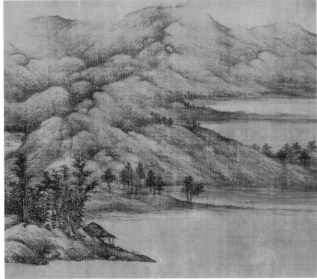

| ❶ | ❷ | ❸ |

❶《광려도匡廬圖》오대五代, 형호荊浩, 185.8cm×106.8cm,
타이베이고궁박물관臺北故宮博物館 소장
❷《하경산구대도도夏景山口待渡圖》의 일부분,
오대五代 동원董源, 49.8cm×329.4cm, 랴오닝성박물관遼寧省博物館 소장
오대 화가 형호가 그린 태행산太行山, 바위가 겹겹이 쌓여 우뚝 솟아 있다.
❸《하경산구대도도夏景山口待渡圖》의 일부분,
오대五代 동원董源, 49.8cm×329.4cm, 랴오닝성박물관遼寧省博物館 소장
동원은 변화가 풍부한 셀 수 없이 많은 작은 점들로 물가와 초목의 우거짐,
물기가 자욱한 분위기를 더했다.

04 | 화가 전기

천고기재千古奇才 | 여사잠도女史箴圖 | 대경자성對鏡自省

천고기재千古奇才

은하처럼 밝게 빛나는 수천 년 중국의 회화 역사상, 고개지顧愷之는 가장 눈부신 별들 중 하나로 세상에 화적畵跡이 남아있는 첫 번째 화가다. 그가 쓴 《논화論畵》는 현존하는 가장 오래된 회화이론 문헌이다. 당唐 나라 사람이 《진서晉書》를 집필할 당시, 고개지에 관한 이야기를 수록하면서 정사正史 열전列傳에 수록된 첫 번째 화가이기도 하다. 동진東晉 시기 이미 그의 명성은 자자했다. 삼국三國 시기 오吳 나라 승상 고옹顧雍의 후손으로 명문 귀족 가문 태생이었고, 박학다식했으며 시부詩賦, 서예, 회화에 정통해 동진의 태학박사太學博士 사안謝安으로부터 "사람이 생겨난 이래 아직 없었다.蒼生以來未之有也"라는 극찬을 받을 정도로 높이 평가되었다.

남북조南北朝 시기의 필기소설筆記小說 《세설신어世說新語》에는 다음과 같은 이야기가 있다. 고개지가 회계會稽(지금의 저장성 사오싱시 일대)에서 돌아오자 사람들은 고개지에게 회계의 경치가 어떤지 물어봤다. 이에 고개지는 "천 개의 바위가 솟기를 다투고, 만 개의 골짜기 물이 흐르기를 다투더라.千岩競秀, 萬壑爭流 초목이 그 위를 덮고 우거지니, 구름이 피어오르고 노을이 자욱하더라.草木蒙籠其上, 若雲興霞蔚"라고 대답하였다. '운흥하위雲興霞蔚'란 네 글자는 강남의 생명력이 넘치는 수려한 경관을 요약하여 표현한 것으로, 이 성어는 오늘날에도 사용되고 있다.

고개지의 작화 습관에 대해 이야기해 보자. 그는 인물을 그릴 때, 인물의 눈은 남겨 놓았다가 마지막에 그렸는데 준비가 된 후에야 비로소 매우 조심스럽게 완성했다고 한다. 그가 설명하길 "傳神寫照, 正在阿睹中"이라고 했는데, 이는 사실적이면서 생동감 있는 그림을 그리기 위해서는 눈이 관건이라고 했다. 또한 "手揮五弦易, 目送歸鴻難"이라고 했는데 이는 거문고를 타는 모습을 그리는 것은 쉽지만 하늘을 나는 기러기를 바라보는 눈빛을 표현하는 것은 상당히 어렵다는 뜻이다. 고개지는 눈은 인물의 정신 세계를 표현하는 데 있어 관건이라고 반복해서 강조했다.

천재란 보통 사람과 다른 점이 있기 마련이다. 누군가 고개지가 외출한 사이 몰래 그의 집으로 들어갔다. 그는 그림을 보관하는 궤짝의 뒷판을 뜯어내 그 안에 있던 그림을 훔친 뒤 궤짝을 원래 모습으로 해 놓았다. 집에 돌아온 후 궤짝은 그대로인데 그림이 보이지 않자 고개지는 조급해 하지도 화를 내지도 않고 오히려 기뻐하며 자신이 그림을 너무 잘 그려 신비로운 힘이 생겨 하늘로 날아가 버린 것이라 여겼다고 한다.

여사잠도女史箴圖

《여사잠도女史箴圖》는 고개지의 또 다른 작품으로,《낙신부도》와 마찬가지로 이 작품 역시 모사본이다. 전문가들은 현재 런던 대영박물관에서 소장하고 있는 이《여사잠도》가 고개지의 원작과 느낌이 흡사하기 때문에 더욱 각별히 귀하게 여겨진다.

《여사잠도》는 서진西晉의 문학가 장화張華의 《여사잠女史箴》을 그림으로 표현한 것이다. 당시 서진의 황제 혜제惠帝 사마충司馬衷은 나약하고 우둔했는데 후궁 가황후賈皇后는 성격이 강하고 포악했으며 투기가 심했다. 가황후는 정치에 간섭하여 조정을 시끄럽게 하였다. 장화가 쓴 《여사잠》은 여인들이 마땅히 갖춰야 할 몸가짐 및 가정과 사회에서의 역할에 대해 이야기함으로써 가황후를 훈계하기 위한 문장이다.

고개지는 그림 속 《여사잠》의 이야기를 복원했다. 그는 화면을 열 부분으로 나누었으며(그림의 첫 부분은 이미 유실되었다.) 각 부분의 오른편에는 장화의 원문을 써 넣었다. 이런 긴 혹은 짧은 문장들은 각 부분의 이야기를 분리시킨다.

《여사잠도女史箴圖》
동진東晉 고개지顧愷之, 모사본, 24.8cm×348.2cm,
대영박물관 소장

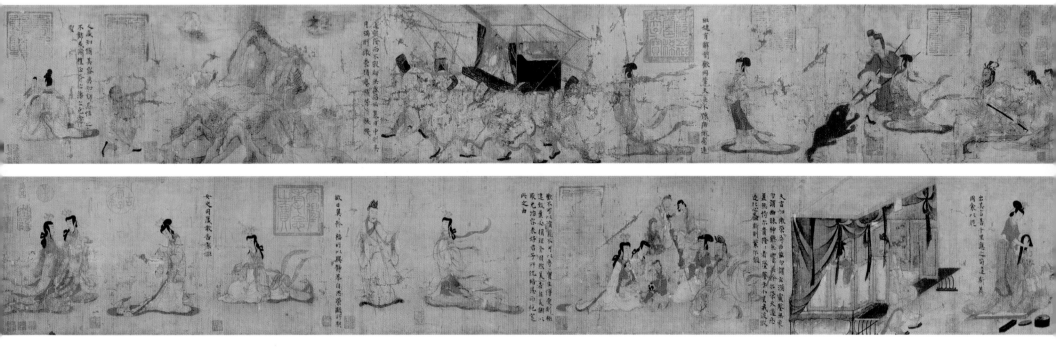

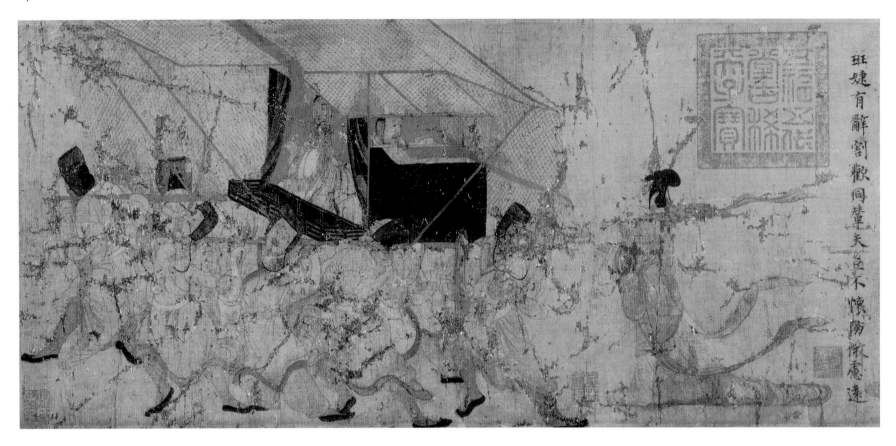

대경자성對鏡自省

그림 앞부분의 주인공은 한漢 성제成帝의 총비寵妃 반첩여班婕妤이다. 반첩여는 공신 집안에서 태어나 학식을 갖추고 사리에 밝았으며 총명했지만 겸손하였다. 한漢 성제는 그녀를 매우 아끼며 그녀와 한시도 떨어져 있고 싶어 하지 않았다. 그는 궁 안에서 큰 수레를 제작하도록 특별히 명령을 내려 출행을 할 때도 함께 하고자 하였다. 반성여는 황제의 호의를 완곡히 거절하였다. 성군의 곁에는 후궁 비빈들이 아닌 충성스러운 신하가 있어야 하는 것이라 이야기하며 미색에 빠져 나라를 망하게 한 역사적 인물들을 예로 들며 한漢 성제를 권계하였다.

《여사잠도》의 두 번째 부분은 반첩여가 황제의 연거輦車 뒤에 앉아 곁에서 시중을 드는 듯한 장면을 그렸다.

❶	❷

❶ "班婕有辭, 割歡同輦。夫豈不懷, 防微慮遠。"
❷ "人咸知修其容, 莫知飾其性。性之不飾, 或愆禮正。斧之藻之, 克念作聖。"

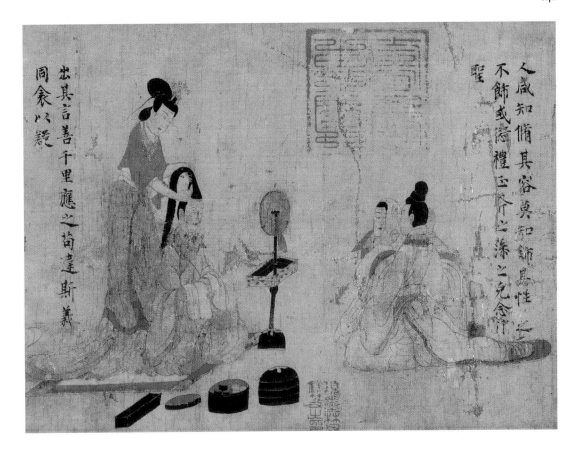

두 번째 그림에는 거울을 보며 치장을 하는 여인들이 그려져 있다. 바닥에는 연지와 분, 빗을 담은 작은 상자들이 놓여 있는데 이는 사람들이 말하는 '염구奩 具'이다. 화면 속 거울은 특별한 의미를 담고 있다. 사람들은 겉모습을 치장해야 하는 것은 알고 있지만 인품과 심성을 가꿔야 한다는 것은 모르고 있다. 자주 갈 고 닦아야만 비로소 완벽한 인격을 성장시킬 수 있다는 것이다.

거울로 은유하는 표현은 중국의 오랜 전통이다. 춘추 시기 중국 사람들은 '鑑'이라 불리는 청동 대야에 물을 가득 받아 그 수면을 거울로 사용했다. 훗날 사람들이 이보다 더욱 편리한 청동 거울을 발명하였고 사람들은 '鑑'이란 명칭 을 계속해서 사용했다. 거울을 본다는 것은 본디 일상 생활 속 흔한 행동이지만 '審鑑(자세히 감별하다)', '鑑識(검식하다)'라는 추상적인 의미를 부여받았다. 사서에 서 자주 볼 수 있는 옛 사람들의 '以人爲鏡(다른 사람을 거울로 삼다)', '對鏡自省(거울 을 보며 스스로 반성하다)'의 이야기들은 후세 사람들에게 과거의 일들을 거울로 삼 아 현재를 살펴보고 늘 자신을 돌아봐야 한다 일깨워 주고 있다.

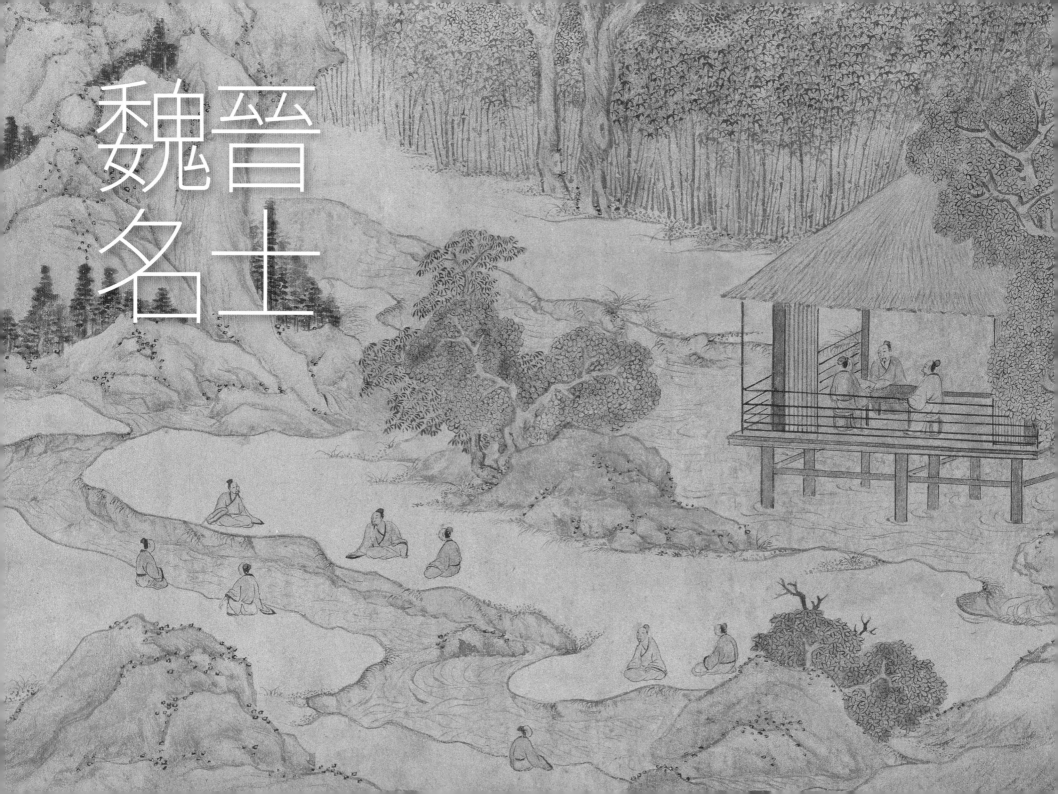
魏晉名士

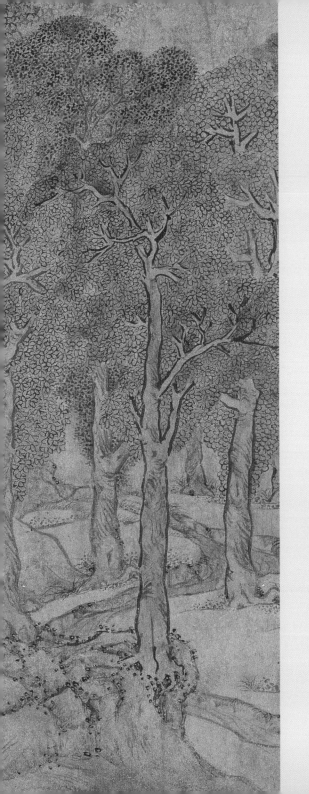

05 | 깊이 알기 - 위진魏晉 시기의 명사名士

건안삼조建安三曹 | 죽림칠현竹林七賢 | 유상곡수流觴曲水 | 전원의 꿈 | 도원문진桃源問津

건안삼조建安三曹

관창해觀滄海 _ 조조曹操

東臨碣石, 以觀滄海。
동쪽으로 갈석에 이르러, 창해를 바라보니
水何澹澹, 山島竦峙。
물결이 출렁이고, 산섬이 우뚝 솟아 있네.
樹木叢生, 百草豐茂。
수목이 빼곡이 자라고, 온갖 풀이 우거져 있으며

秋風蕭瑟, 洪波湧起。
가을 바람이 쓸쓸히 불고, 큰 파도가 용솟음 치네.
日月之行, 若出其中 ;
해와 달이 오고 감이, 마치 그 안에서 이루어지는 듯하고
星漢燦爛, 若出其中。
찬란하게 빛나는 별들이, 마치 그 안에서 나오는 듯하네.
幸甚至哉, 歌以詠志。
얼마나 기쁜지, 노래로 읊어 보네.

삼국三國 위진魏晉 시기 중국의 정권은 빈번히 교체되었고 사회는 혼란스러웠다. 하지만 이 시기는 화하문화華夏文化 역사상 가장 눈부시게 빛났으며, 가장 개방적이면서도 가장 복잡한 시기 중 하나였다. 조조曹操 부자는 이 시기 큰 업적을 쌓았을 뿐만 아니라 중국 시가詩歌 역사상 첫 번째로 문인들의 시가 작품 창작은 절정에 이르렀다; 이 시기 '죽림칠현竹林七賢'이 등장하였으며, 이들로부터 시작된 고상한 사대부 정신은 오늘날까지 계속해 영향을 미치고 있다. 저장성浙江省 난정蘭亭 맑은 냇물 옆, 이곳에서 서예 대가 왕희지王羲之는 역사에 길이 남을 문인 아회雅會를 열었다. 도원명陶淵明은 정계를 떠나 고향으로 돌아가 시골 생활 속 인생의 묘미를 찾았다.

우리는 앞서 조식의 애잔하면서도 아름다운 《낙신부》를 감상하였다. 실제로 조식의 부친 조조曹操, 형인 조비曹丕는 역사에 이름을 남긴 정치가이자, 건안문학建安文學의 대표들로 문학 역사상 위대한 시인들이다.

시인은 갈석산碣石山에 올라 드넓은 바다를 바라본다. 소슬한 가을 바람이 수면 위를 스치면서 거센 파도를 일으키고, 마치 해와 달과 별이 파도에 휩쓸려 요동치는 듯 보인다. 원대한 포부와 비범한 기개를 지닌 시대의 영웅호걸에 걸맞는 웅장하면서도 힘찬 문체이다.

시인은 넓고 푸른 바다를 바라보고 있을 뿐만 아니라 위대하면서도 영원히 변치 않는 명제로 우리를 안내한다. 우리는 위진魏晉 시기의 문인과 예술가들이 그들의 작품 속에서 천지와 인간에 대해 생각하는 모습을 자주 볼 수 있다. 그들은 인생이란 덧없음을 알고 있지만 드넓은 우주에서 미미한 존재인 인류의 좌표를 정해 스스로의 보잘것 없는 역량으로나마 개인의 존재 가치와 의미를 찾으려 하였다.

죽림칠현竹林七賢

영회詠懷 · 기일其一 _완적阮籍

夜中不能寐, 起坐彈鳴琴。

깊은 밤 잠을 이루지 못해, 일어나 앉아 거문고를 타네.

薄帷鑒明月, 清風吹我襟。

얇은 휘장에 달빛이 비치고, 맑은 바람이 옷깃을 스치네.

孤鴻號外野, 翔鳥鳴北林。

외로운 기러기 들판에서 외로이 울고,

깃들지 못해 날고 있는 새는 북쪽 숲에서 운다네.

徘徊將何見? 憂思獨傷心。

무엇을 보고자 배회하는가?

근심스러움에 홀로 마음 상할 뿐이구나.

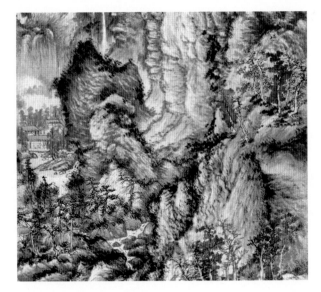

《청변은거도靑卞隱居圖》의 일부분,
원대元代 왕몽王蒙, 140.6cm×42.2cm, 상하이박물관上海博物館소장

우리는 중국화에서 혼란한 세상을 피해 산에 들어가 은거하는 문인들을 자주 볼 수 있다. 그들의 이러한 행위는 현실의 나약함으로부터 도망치기 위함일까? 아니면 어쩔 수 없는 상황 때문일까? 이는 이러한 생활 방식을 선택한 자만이 정확하게 대답해 줄 수 있을 것이다. 하지만 넓게 펼쳐진 산석과 숲이 마치 우리에게 말해 주는 듯 하다. 왕조 교체는 자연스럽게 발생하는 것이며 개인의 역량은 사실상 너무나도 미미하다는 것을…

삼국三國 조위曹魏 정권에서 서진西晋의 사마司馬 정권으로 넘어가던 시기, 사회는 불안정했으며 상류 계층의 냉혹한 정치적 투쟁이 뒤엉켜 있었다. 이러한 시기 완적阮籍, 혜강嵇康, 산도山濤, 유영刘伶, 완함阮咸, 향수向秀, 왕융王戎으로 이루어진 귀족 명사 7인이 출현하였다. 이들은 사마司馬 정권과의 타협을 거부하였다. 또한 입에서 나오는 화를 염려하며 마음 속의 번민과 불안을 자유롭게 토로할 수 없었다. 그리하여 이들은 세속을 벗어난 생활을 선택하였다. 7인은 자주 죽림에 모여 마음껏 술을 마시고 노래를 부르며 정치와 세상의 일을 멀리하고 예법을 조소하며 마치 현실 생활의 괴로움을 잊은 듯 살았다. 이들이 바로 그 유명한 '죽림칠현竹林七賢'이다. 이들은 입에서 나오는 화를 걱정하였기 때문에 문장을 보면 굉장히 완곡하게 느껴진다. 이들은 문장을 통해 어떠한 구체적 인물이나 사건에 대해 평가를 언급하지는 않았지만 당시 정치적 환경과 연관시켜 살펴보면 그 의도를 느낄 수 있다.

시인은 잠을 이루지 못하고 일어나 창가에 앉아 거문고를 탄다. 밝은 달, 맑은 바람, 외로운 기러기, 하늘을 날고 있는 새. 이 모든 것들이 깊은 밤을 더욱 고요하게 하고 오랫동안 방황하던 시인을 더욱 근심시킨다. 시인은 그의 염려를 말하고 싶어하지 않으며 무엇 때문에 염려하는지 알려주지 않는다. 이는 아마 당시 시인이 자신에게 남겨준 조금의 자유가 아니었을까 싶다.

永和九年歲在癸丑暮春之初會于會稽山陰之蘭亭脩禊事也羣賢畢至少長咸集此地有崇山峻領茂林脩竹又有清流激湍暎帶左右引以為流觴曲水列坐其次雖無絲竹管弦之盛一觴一詠亦足以暢敘幽情是日也天朗氣清惠風和暢仰觀宇宙之大俯察品類之盛所以遊目騁懷足以極視聽之娛信可樂也夫人之相與俯仰一世或取諸懷抱悟言一室之內或因寄所託放浪形骸之外雖趣舍萬殊靜躁不同當其欣於所遇暫得於己快然自足不知老之將至及其所之既倦情隨事遷感慨係之矣向之所欣俛仰之間以為陳迹猶不能不以之興懷況脩短隨化終期於盡古人云死生亦大矣豈不痛哉每攬昔人興感之由若合一契未嘗不臨文嗟悼不能喻之於懷固知一死生為虛誕齊彭殤為妄作後之視今亦猶今之視昔悲夫故列敘時人錄其所述雖世殊事異所以興懷其致一也後之攬者亦將有感於斯文

곡수유상曲水流觴

　　동진東晉의 문인들은 조금은 행복을 추구하려 하였고, 서예 대가 왕희지王羲之는 바로 이 시기에 활동하였다. 353년의 봄날, 왕희지는 마음이 잘 맞는 친구들을 불러 회계會稽 산음山陰의 난정蘭亭 맑은 냇물 옆에서 성대한 연회를 열고 시를 지어 읊었다. 굽이굽이 흐르는 냇물에 좋은 술이 담긴 술잔을 띄어 흘려보내면 냇가를 따라 앉은 사람들은 자기 앞으로 술잔이 오면 술을 마시고 시 한 수를 지어야 했다. 손님과 주인은 연회를 마음껏 즐겼으며 분위기가 무르익으면 왕희지는 연회에 참가한 모든 사람들의 시를 걷은 후 주흥에 취해 단숨에 서序를 지었는데, 이것이 바로 그 유명한 《난정집서蘭亭集序》이다.

　　역대 서예가들 사이에서 '신품神品'으로 여겨지는 《난정집서》는 훗날 당唐 태종太宗이 애지중지하는 소장품이 되었다. 당唐 태종太宗은 당대 최고의 서예가들을 불러 모아 원본을 모사하도록 한 후 황자皇子와 대신들에게 하사하였으며 심지어 자신이 죽으면 함께 매장하도록 명을 내리기도 하였다. 그러나 오대五代 시기 당唐 태종太宗의 묘

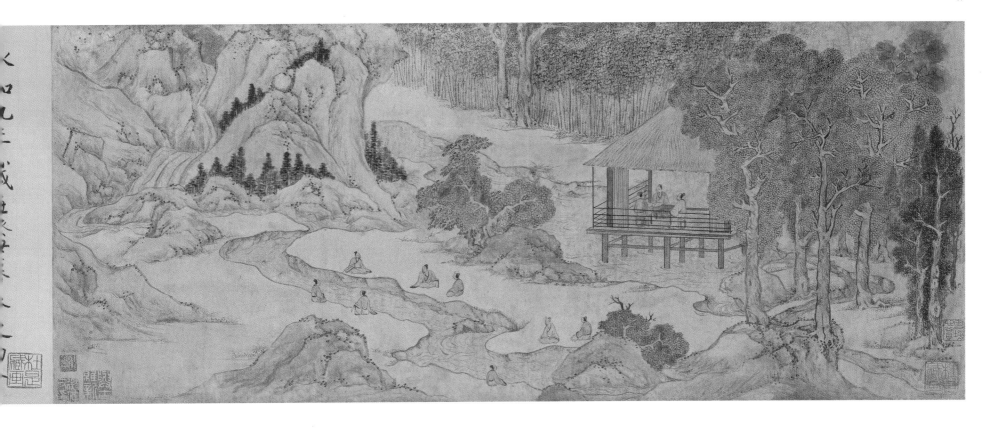

《난정수계도蘭亭修禊圖》
명대明代 문징명文徵明, 베이징고궁박물원北京故宮博物院 소장

가 도굴될 당시 사람들은 《난정집서》의 흔적을 발견할 수 없었다. 그리하여 실제로 문집은 당唐 태종太宗의 아들인 이치李治의 능묘 안에 있거나 심지어 무측천武則天의 능묘에 있다고 여기는 이들이 있을 정도로 그 해석이 분분했으며 역사적으로 중요한 현안이 되었다.

명대明代 화가 문징명文徵明의《난정수계도蘭亭修禊圖》는 바로 이러한 유상곡수流觴曲水를 화폭에 담은 것이다. 문인들과 선비들이 산속 맑은 냇물 가장자리에 앉아 있으며 냇물에는 유유히 떠 내려오는 술잔이 있다. 붉은색 옷을 입고 정자에 앉아 있는 사람이 바로 왕희지로, 친구들과 함께 흥에 겨워 시를 감상하고 있다.

所以遊目騁懷足以極視

娛信可樂也夫人之相與俯仰

一世或取諸懷抱悟言一

寄所託放浪形骸之

魏會萬殊靜躁不同當

於所遇暫得於己快

知老之將至及其所之既

隨事遷感慨係之矣

隨事遷感慨係之矣為陳跡

欣俛仰之間以之興懷況脩短隨

能不以之興懷況脩短隨

期於盡古人云死生亦大

永和九年歲在癸丑暮春
于會稽山陰之蘭亭修
也群賢畢至少長咸集
此地有崇山峻領茂林修竹又有
清流激湍映帶左右引以為流
觴曲水列坐其次雖無絲竹管
盛一觴一詠亦足以暢
敘幽情是日也天朗氣清惠風
觀宇宙之大俯察品類

전원의 꿈

도원명陶淵明은 동진東晉 말년의 위대한 시인이다. 그는 젊은 시절 관직에 있었다. 관직에 있으면서 민생을 구제하고자 하는 포부가 있었으나 위선적인 관리 사회에 회의를 느끼면서도 평온한 전원 생활을 그리워하는 내적 갈등을 겪었다.

도원명은 혼란한 세상 민중과 괴리되어 있는 지배 계층에 몸을 의탁하지 않았으며 같은 시대의 문인들마냥 허황된 현학 속에 빠져 지내지도 않았다. 그는 결국 인생의 남은 20여 년을 고향으로 돌아가 농사를 지으며 평온한 생활을 보냈다. 하지만 전원 생활은 문인들이 상상하는 것처럼 그렇게 한가하지도 태평하지도 않았다. 당시 도원명의 고향인 장저우江州(오늘날의 장시성 주장시 일대)에는 전란이 빈번했으며 민생은 불안했다. 시인은 바람과 비를 피하기도 힘든 낡은 집에 살면서 천으로 덧댄 거친 무명옷을 입으며 궁핍하게 살아갔다. 밭일에도 별 재주가 없었던 그는 시에서 "남산 아래에 콩을 심었으나, 잡초만 무성하게 자라고 콩싹은 잘 보이지 않는구나種豆南山下, 草盛豆苗稀. 새벽에 일어나 거친 잡초를 뽑고, 달빛 아래 호미 들고 돌아가네晨興理荒穢, 帶月荷鋤歸……"라고 말했다. 아침부터 저녁까지 열심히 일했지만 결과는 그다지 이상적이지 못했다. 밭에는 잡초가 무성하였고 콩싹은 드문드문 자라 있었다. 그러나 이런들 또 어떠하랴, 전원에 살고 싶은 바램을 버릴 수 없던 시인의 마음은 이것으로도 족했다.

《도원명시의도·대월하서귀陶淵明詩意圖·帶月荷鋤歸》
청대淸代 석도石濤, 27cm×21.3cm,
베이징고궁박물원北京故宮博物院 소장

도원문진桃源問津

"동쪽 울 밑에서 국화를 꺾어 들고, 멀리 남산을 바라보네采菊東籬下, 悠然見南山", "뜰 안에 잡스러운 먼지는 없고, 텅 빈 방은 한가롭기만 하구나戶庭無塵雜, 虛室有餘閒" 향촌 생활에도 근심거리는 있기 마련이지만 도원명의 시문에서는 시끌벅적함에서 벗어난 이후의 평온한 심정을 느낄 수 있다. 도원명의 《도화원기桃花源記》 속 "향초가 신선하고 아름다우며, 떨어지는 꽃들이 흩날리고芳草鮮美, 落英繽紛", "밭 사이의 길이 서로 통하고, 개와 닭들이 우는 소리가 한가로이 들리는阡陌交通, 雞犬相聞" 이상적인 세상에는 전란의 압박도, 분쟁과 근심도 없다. 도원명은 반평생 휘둘리며 세상의 추악한 모습들을 본 후 결국 자신의 도화원에서 오랜 시간 누리지 못했던 평온을 얻었으며 훗날 고난을 겪는 수많은 이들에게 정신적 피난처를 찾아 주었다.

《도원문진도桃源問津圖》의 일부분,
명대明代 문징명文徵明, 23cm×578.5cm,
랴오닝성박물관遼寧省博物館 소장

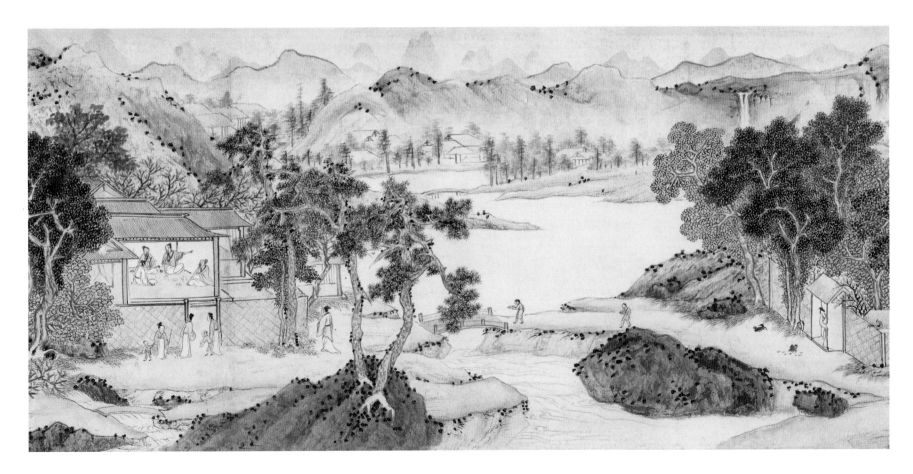

Art link

06 | 아트 링크Art link

예술 관련 지식

모본摹本

인쇄 공예가 아직 발달하지 않았던 중국 고대에 모사는 서화書畵 복제에 있어 중요한 방법 중 하나였다. 이러한 모사 작품을 '모본摹本'이라 불렀다. 원작과 크기나 면적이 꼭 같아야 하는 것은 아니었지만 작품의 기법과 느낌을 모방하는 데 각별히 주의해 원작과 고도로 유사한 작품으로 모조해야 했다. 오늘날 우리는 고개지顧愷之의 《낙신부도洛神賦圖》, 염입본閻立本의 《보련도步輦圖》, 왕희지王羲之의 《난정집서蘭亭集序》등의 유명한 서화 작품을 볼 수 있으며, 이러한 작품들은 모두 전문가에게 감정된 당송唐宋 시기의 모본들이다. 이밖에도 모사는 고대 사람들이 기술을 연마하는 매우 중요한 수단이었다. 오늘날 세상에 널리 전해진 수많은 서화 진품들은 실제로 원작으로부터 모사된 작품들이다. 장훤의 《도련도搗練圖》와 《괵국부인유춘도虢國夫人游春圖》는 송宋 휘종徽宗이 모사한 고전 작품으로 알려져 있다. 비록 새롭게 창작된 것이 아닌 옛 사람들의 작품을 모사한다 하더라도 모사하는 사람의 예술적 소양에 대한 요구가 매우 까다로웠다. 반드시 원본을 충분히 이해하고 예리하게 관찰한 후 고도로 숙련된 기술이 받쳐줘야만 비로소 한 폭의 훌륭한 모사품을 완성시킬 수 있었다. 이로 인해 모본은 고대의 서화 작품을 보존하는 데 있어 중요한 작용을 했을 뿐만 아니라 오늘날 고대 서화의 연구에 있어서도 귀중한 문화 자료를 제공하고 있다.

《보련도步輦圖》의 일부분,
당대唐代 (傳)염입본閻立本,
베이징고궁박물원北京故宮博物院 소장

《보련금계도芙蓉錦雞圖》의 일부분,
연대가 오래되었기 때문에 견본絹本 작품들의
바탕색이 대부분 누렇게 변했다.

견본설색絹本設色

설색設色은 중국화 속 전문용어로 채색을 의미한다. 이와 상반된 개념으로 먹물만 사용해 그린 수묵화가 있는데, 수묵화는 먹물의 비율 조절을 통해 건습과 농담의 서로 다른 변화를 만들어 미묘한 효과를 구현해 낸다.

견본설색絹本設色, 글자 그대로 표현하자면 견絹(비단) 위에 색을 칠한 그림을 가리킨다. 종이를 만드는 기술이 발명되고 널리 응용되기 이전, 사람들은 비단 위에 그림을 그리곤 하였는데 마왕퇴한묘馬王堆漢墓에서 출토된 백화帛畵를 예로 들 수 있다. 시대와 방직 기술에 따라 자연히 방직품의 품질이 달랐으며 여기에 소장 방식의 영향으로 인해, 오늘날 우리가 볼 수 있는 견본絹本 작품들 중에는 이미 너무 오랜 시간이 지나 색이 누렇게 변색된 것들도 있으며 원형이 비교적 잘 보존된 것들도 있다.

청록산수青綠山水

청록 산수青綠山水는 산수화의 한 종류로 매우 오랜 역사를 지닌다. 이러한 작

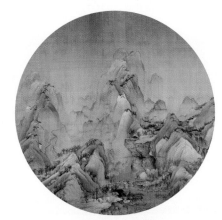

《천리강산도千里江山圖》의 일부분,
북송北宋 왕희맹王希孟,
베이징고궁박물원北京故宮博物院 소장

풍승소馮承素의 모본 앞쪽에
희미하게 보이는 '신룡神龍' 인장

품은 광물성 혹은 식물성으로 된 청록색을 화면의 주요 색으로 빛깔과 광택이 곱고 아름다운 언덕과 골짜기, 숲과 호수 등을 표현하였으며 당송唐宋 시기 크게 유행하였다. 본 책에 수록된 수대隋代 전자건展子虔의 《유춘도遊春圖》는 현존하는 가장 소박한 화풍을 지닌 청록 산수화이다. 사람들에게 가장 잘 알려진 청록 산수화는 단연 북송北宋 왕희맹王希孟의 《천리강산도千里江山圖》이다.

화법에 따라 청록 산수는 대청록大靑綠과 소청록小靑綠으로 나뉜다. 전자는 일반적으로 먼저 간단하게 윤곽을 그린 뒤 색을 칠할 부분을 남겨두고 조금씩 꼼꼼하게

색을 칠해 나가는 것으로 화면이 깔끔하면서도 화려하다. 이러한 화법으로 그린 작품이 《천리강산도》이다. 소청록은 색을 칠하는 면적이 상대적으로 작으며 까만 색을 주로 하여 그 위에 석청, 석록 등의 색상을 칠해 더욱 가벼우면서도 생동감 있는 효과를 준다.

신룡본神龍本

모두가 알고 있는 《난정집서》는 서성書聖 왕희지의 서예 작품으로, '천하제일 행서天下第一行書'의 자리를 굳건하게 지키고 있으며 그 역사적 지위를 흔들 수 있는 사람은 없다. 원본은 사라져 더이상 존재하지 않지만 고대에 만들어진 모본이 전해 내려오고 있으며 모사한 사람과 시간에 따라 '신룡본神龍本', '천력본天歷本', '저모본褚摹本', '정무본定武本' 등으로 약칭하여 왕희지의 필적을 느낄 수 있는 소중한 자료로 전해져 왔다.

가장 아름다우면서도 왕희지의 진적과 가장 유사하다고 평가되는 모본은 당대 서예가 풍승소가 모사한 '풍모본馮摹本'이다. 이 작품의 앞부분 제자에는 당 중종唐 中宗 이현李顯의 연호인 '신룡神龍'이 표시되어 있기 때문에 '신룡본神龍本'이라 부르기도 한다. 이밖에도 '초당사대가初唐四大家' 중 3인이 모사한 모본이 있다. '천력본天歷本'은 서예가 우세남虞世南이 모사한 작품으로 먹의 색이 비교적 옅고 필체가 상대적으로 부드럽고 매끄러웠다. 저수량褚遂良이 모사한 '저모본褚摹本'은 작품 뒤에 북송北宋의 서예가 미불米芾의 시가 쓰여 있어 '미제시본米題詩本'이라고도 불린다. 구양순歐陽詢이 모사한 모본은 '정무본定武本'이라 불리는데, 당 태종唐 太宗은 이를 돌에 새기도록 명령한 뒤 탁본해 신하들에게 하사하였다. 석각은 오대五代 시기 유실되었다가 북송北宋 년간 허베이성河北省 정무定武에서 발견돼 '정무본'이라 불렸다. 정강의 난靖康之亂 때 원석原石은 또다시 그 행방이 묘연해지면서 현재 '정무본'의 탁본 몇 권이 전해지고 있다.

07 | 판화 공방

《낙신부도》 속 아기자기한 산석과 나무들을 작은 판화로 만들어 보자!

제작 형식 : 석고 판화

❶ 준비물

작은 석고판 한 장, 조각칼 한 개(조각칼의 칼날이 날카로울 수 있으니 조심해서 사용하길 바란다!), 까만색 잉크, 하얀색과 빨간색 판지 몇 장

❷ 스케치하기

그림 속 가장 좋아하는 장면 하나를 선택해 연필로 스케치를 한다. 그 다음 하얀 석고판 위에 조각을 해야 하기 때문에 볼록한 부분과 오목한 부분, 즉 '양각'과 '음각'의 대비를 각별히 주의해 조각한다. 만약 종이 위에 하얀 선을 표현하고 싶다면 석고 위의 선 부분을 파낸다. 만약 까만 선을 표현하고 싶다면 선 바깥 양쪽 석고 부분을 파내면 된다. 스케치할 때 연필을 사용해 파내고자 하는 부분 위에 사전에 표시를 해 놓아도 된다.

 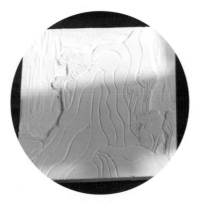

❸ 조각

스케치를 완성한 후, 붓에 물을 묻혀 석고를 적신다. 이 과정을 거치면 조각하기가 좀 더 편해진다. 먼저 일부분을 적셔 조각한 다음 다른 부분을 적셔 가며 조각해도 된다.

❹ 색칠하기

까만 잉크를 고르게 섞은 후 조각이 끝난 석고판 위에 바른다. 이때, 석고판 위에 까만 부분과 하얀 부분이 구분된 도안이 나타날 것이다.
미리 준비한 깨끗한 하얀 판지로 잉크로 칠한 석고판을 덮는다. 종이 위를 왔다갔다 두드리고 문지르면서 균일한 압력을 주도록 한다. 이러한 과정 이후 판지 위에 석고판에 조각된 도안이 나타날 것이다.

❺ 완성

마지막으로 인쇄된 하얀 판지의 테두리 부분을 찢어 낸 후 빨간 판지 위에 붙이면 작품이 완성된다!

놀이 디자인 : 지수시앤季書仙, 위앤루이原瑞
도움 : 위앤칭原慶

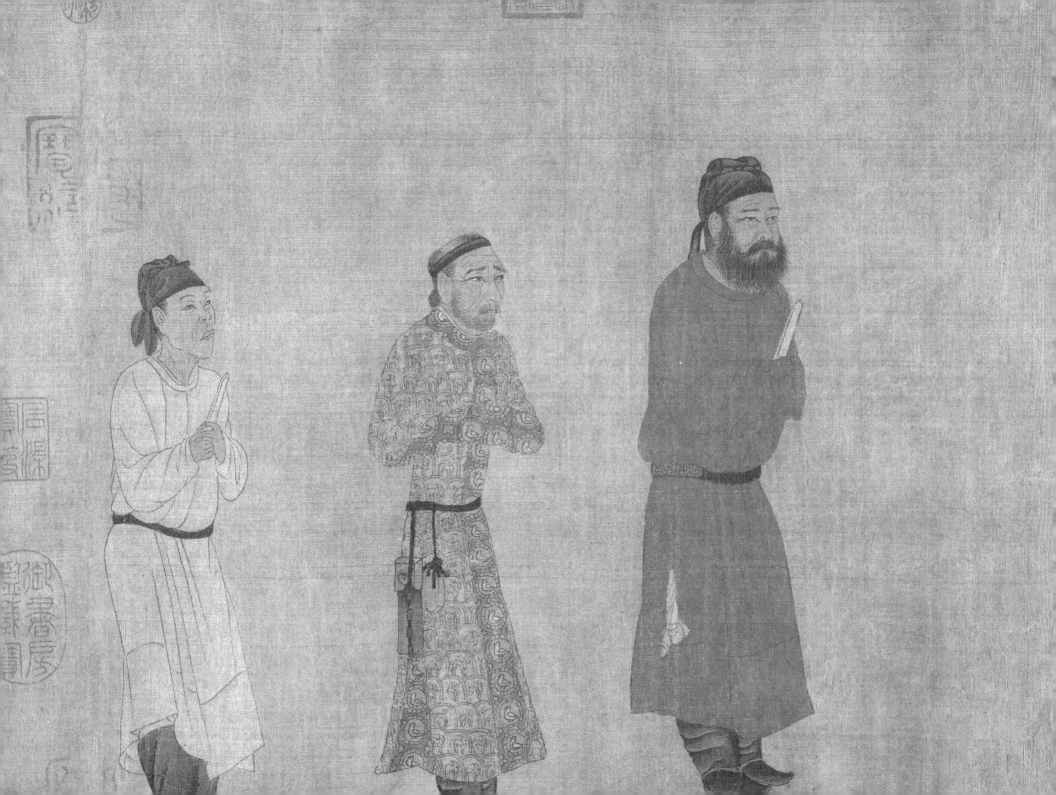

②

염입본閣立本과

보련도
步輦圖

스광時光 · 왕린王琳 지음

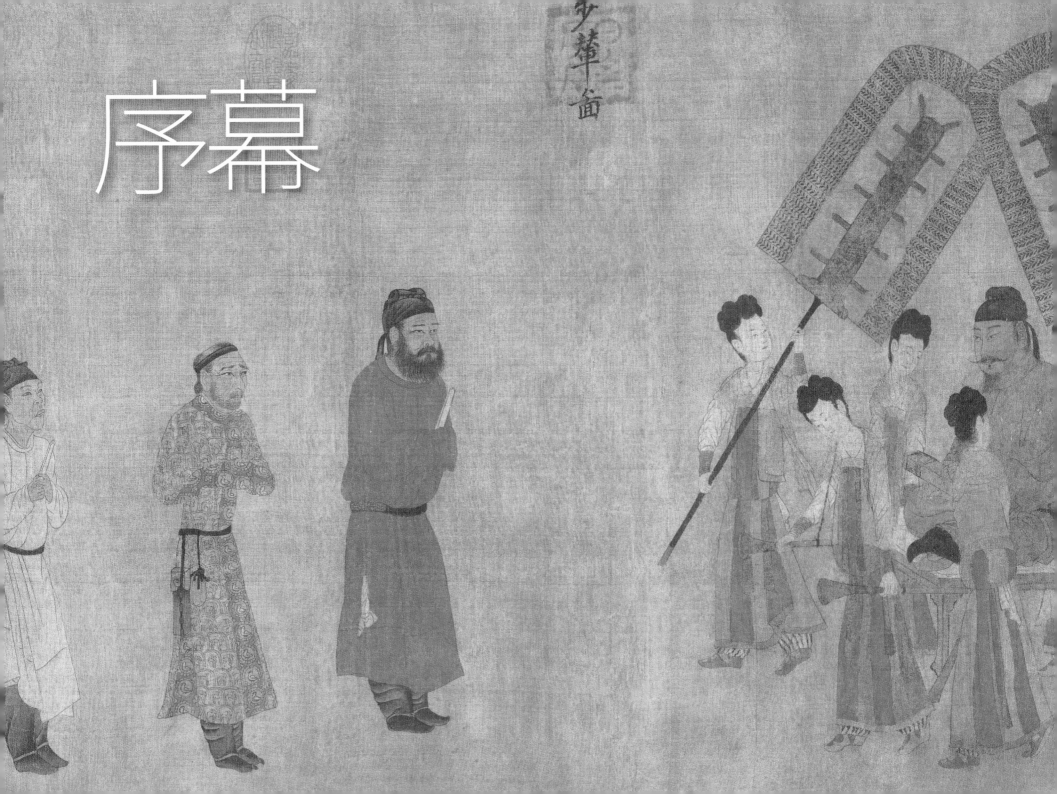

01 | 서막

대당大唐의 성세盛世를 기록하는 사람들 | 그림 속 외교 이야기

대당大唐의 성세盛世를 기록하는 사람들

당조唐朝는 중국 고대 역사상 가장 빛이 났던 시기로 전대미문의 강력한 국력과 개방적인 사회 풍조를 지녔다. 아시아에서 가장 영향력을 지닌 대국으로서 이국의 문화를 굉장히 호의적으로 받아들여 교류와 융합의 장을 형성했다.

당조는 자연스럽게 문화 강대국으로 거듭났으며 해외적으로 그 명성이 대단하였다.

당唐 태종太宗 이세민李世民은 당조의 제 2대 황제이자 중국 역사상 이름난 명군明君이었다. 태종은 즉위 이전 군사를 이끌고 전장에 나가 싸워 영토를 확장하면서 천하를 평정하는 혁혁한 공을 세웠다.

당 태종은 걸출한 정치가였을 뿐만 아니라 예술적 견해를 지닌 황제이기도 하였다. 예술적 작용을 대단히 중시하면서 예술 작품을 통해 자신이 통치한 국가의 찬란한 역사를 기록하려 하였다. 그리하여 당 태종 통치 시기 당의 태평성세와 강대함을 찬양하는 회화 작품들이 다량으로 출현했다.

이러한 작품들은 대다수 궁정 화가들이 창작한 것들이다. 화가들은 각자의 관등을 지니며 황제의 명을 받아 그림을 그렸다. 회화의 소재는 상류 사회의 다양한 면을 담고 있으며 황제의 출행, 사신 접견, 궁정 생활, 어질고 덕망이 높은 신하나 총비寵妃의 초상화 등을 그렸다.

천여 년 전의 화가들은 그들의 뛰어난 그림 솜씨로 당 태종 통치 하의 포용력, 자신감, 넘치는 활력과 존엄한 대국의 모습을 보여주고 있다. 오늘날 전해져 오는 예술 작품들을 통해 대당의 성세를 느껴 볼 수 있다는 것은 진정 행운일 것이다.

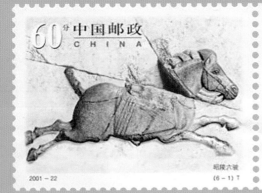
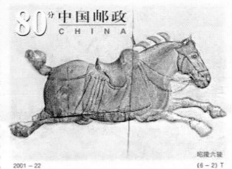
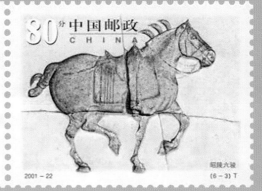

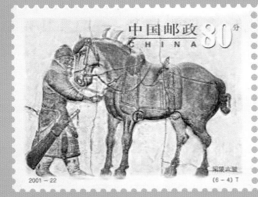
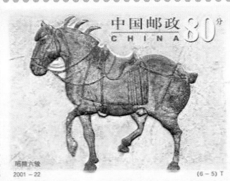
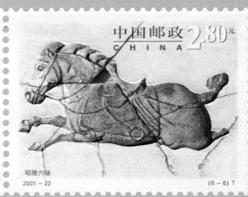

당 태종은 황위에 오른 후 그와 전장을 누비며 생사를 함께 하던 전마戰馬를 기억하고 자신의 공적을 기념하기 위해 염입본閻立本과 그의 형인 염입덕閻立德에게 명을 내려 그의 전마 여섯 필을 그리고 부조로 만들어 그의 왕릉 앞에 진열하도록 하였다. 이 여섯 개의 청석부조석각靑石浮雕石刻이 바로 그 유명한 '소릉육준昭陵六駿'으로 현재 이들 중 4조각은 시안西安 베이린박물관碑林博物館에 소장되어 있으며 다른 2조각은 미국 필라델피아대학 박물관에 소장되어 있다.

그림 속
외교 이야기

염입본閻立本은 초당初唐 시기의 대화가로, 그의 작품《보련도步輦圖》는 우리가 오늘날 볼 수 있는 가장 오래된 티베트 관련 회화로 너무나 잘 알려진 중국의 외교 이야기를 그려 냈다.

오늘날의 티베트 지역은 당대唐代에 '토번吐蕃'으로 불렸으며 이곳은 당조의 국경에 인접한 곳이었다. 정관貞觀 연간 송찬간포松贊幹布가 전란을 평정한 이후 정식으로 통일된 토번 왕조를 세웠다.

모든 일은 시작이 어렵듯이 당조와 토번 양국 간의 교류는 그 시작이 그다지 순조롭지 않았다. 송찬간포는 맨 처음 장안으로 사신을 보내 당 왕조와 화친을 맺음으로써 양국 간의 관계를 공고히 다지려 하였다. 하지만 당 태종은 당시 이 혼인을 결코 찬성하지 않았다. 몇 년 후, 송찬간포는 병사를 이끌고 당조의 송주松州(지금의 쓰촨성四川省 쑹판松藩)를 공격하였지만 곧 당조의 대군에 격퇴당했다.

여러 차례의 풍파를 거친 후, 송찬간포는 더욱 간절히 대당과 국교를 맺기를 원했으며 당 태종 역시 국경의 안녕을 위한 토번의 영향력을 깨달았다. 양국은 전쟁보단 평화를 유지하는 것이 당연히 낫다고 판단하였다. 2년 후, 토번 왕조가 다시 한번 사신을 파견해 화친을 청하자 당 태조는 이에 흔쾌히 동의하였으며 문성공주文成公主를 송찬간포에게 시집보냈다.

《보련도步輦圖》는 당 태종이 토번의 사자 녹동찬祿東贊을 접견하는 생동감 있는 순간을 나타내고 있다.

《보련도步輦圖》
동당대唐代 (傳)염입본閻立本, 38.5cm×129.6cm,
베이징박물관北京故宮博物館 소장

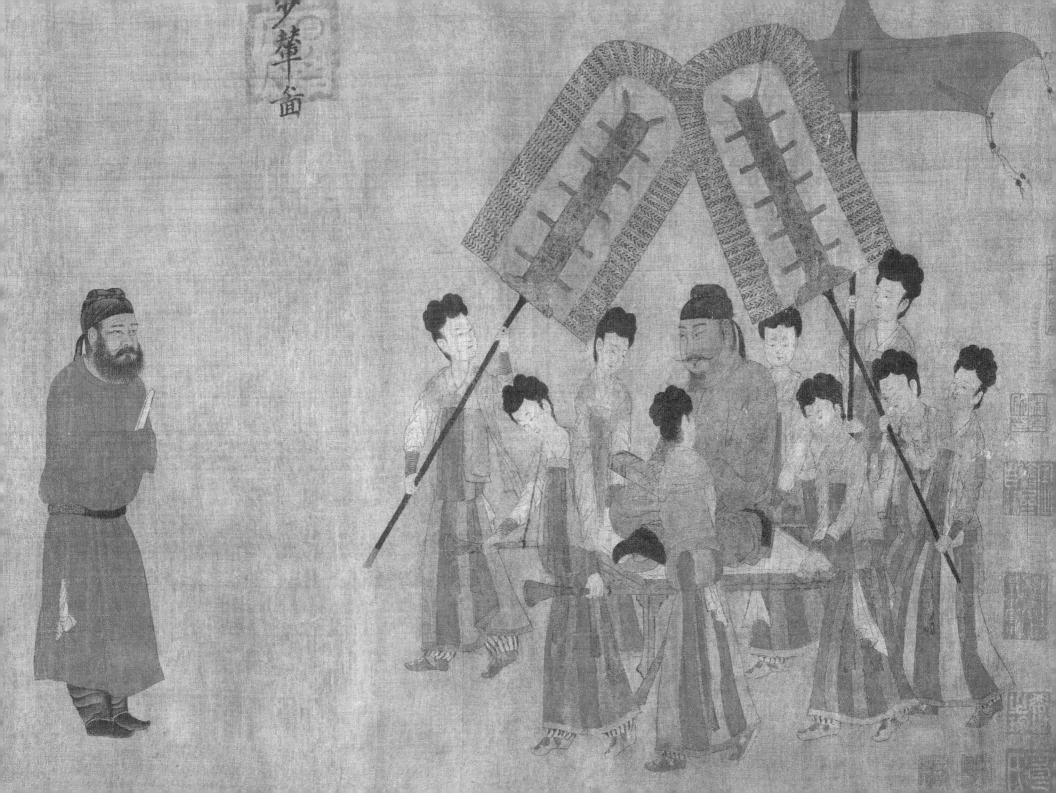

話說

02 | 이야기의 시작

소박한 차림의 황제

《보련도步輦圖》는 현재 베이징고궁박물원北京故宮博物院에 소장되어 있다. 작품 전체에는 그 어떤 배경도 나타나 있지 않으며 우리는 바로 황제가 행차하는 모습과 대신, 사신들이 예의를 갖춰 이를 맞이하는 장면을 볼 수 있다.

화면의 오른쪽에는 한 무리의 궁녀들에게 둘러쌓여 있는 당 태종 이세민이 있으며 그는 아홉 명의 궁녀들이 들고 있는 보련步輦 위에 단정히 앉아 있다. '보련步輦'이란 고대의 황제, 황후가 타고 다니던 일종의 손수레로 그림

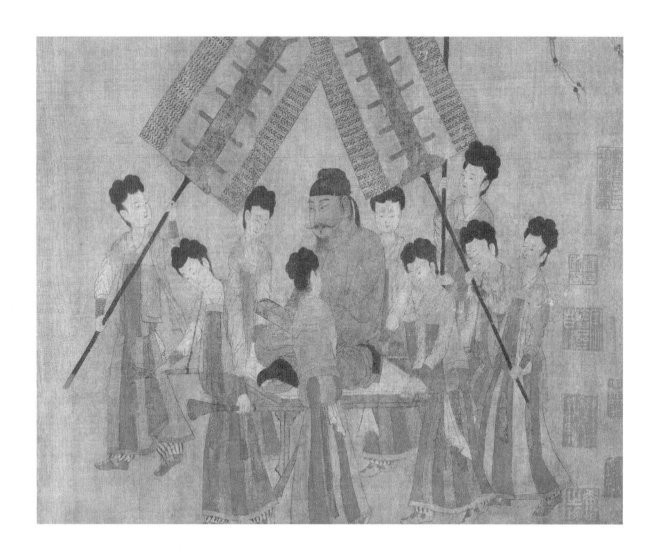

속 모양처럼 생겼다.

 궁녀들은 격식에 맞는 옷차림을 하고 있지만 결코 화려하거나 사치스러워 보이지는 않는다. 당 태종은 수조隋朝의 사치스러운 풍조를 직접 경험하였으며 그로 인해 멸망하는 모습을 보고 이를 늘 교훈으로 삼으려 노력하였다. 당 태종은 재위 20년 동안 조정 내외로 근검 절약을 제창하였다. 한 나라의 군주로서 지나친 겉치레와 낭비를 친히 앞장서 없앴으며 심지어는 자녀들의 의식 비용까지도 제한하고 관리하였다.

 당 태종은 준수한 외모와 단정한 자세, 심오한 눈빛을 통해 시대적 명군의 위엄을 풍기고 있다. 그는 간단한 평상복을 입고 있으며 지나치게 치장하지도 않았다. 근검 절약을 제창하고 있다고는 하지만 평상복을 입은 체 사신을 맞이하는 황제의 모습은 그다지 격식에 맞지는 않아 보인다. 만약 오늘날 우리의 시점으로 이러한 원인을 고찰해 본다면 주인의 옷차림을 통해 오는 사람이 손님인지 아니면 가족인지를 알 수 있지 않을까? 한 가족이라면 자연스럽게 외부인을 대접하는 것처럼 격식을 차리는 것이 아닌 조금은 편하게 꾸밀 것이다.

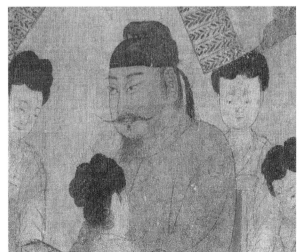

의복에 담긴 이야기

당 태종의 시선을 따라가 보면 황제를 알현하는 대오에서 붉은색 옷을 입고 수염을 기른 전례관典禮官을 첫 번째로 볼 수 있다. 전리관은 공손하게 몸을 굽히고 있으며 손에는 접견패를 들고 있는 것이 마치 황제에게 정중하게 토번의 사자를 알현시키는 듯하다.

중국 사람들은 전통적으로 붉은색으로 길상과 기쁨을 표현하길 좋아했다. 두 민족이 화친을 맺는 화면에서 전례관은 홍포紅袍를 입어 대국으로서 당대의 호의적인 외교 자세를 자연스럽게 드러냈다.

전례관의 붉은색 포자袍子, 토번 사자의 의복에 있는 무늬, 궁녀들의 붉은색 신발, 치마 위의 붉은색 줄무늬, 우측 상단 모서리쪽에 있는 화개華蓋⋯ 다양한 형식의 붉은색이 화면 곳곳에 분포되어 있다. 이러한 도구들은 당시 화목하고 즐거운 만남의 분위기를 암시하며 심지어는 궁녀가 높이 들고 있는 의장용 부채의 손잡이 아래쪽에서도 경사스러운 느낌을 풍기는 붉은색을 발견할 수 있다.

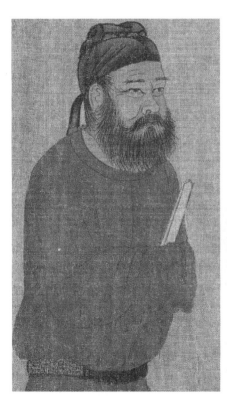
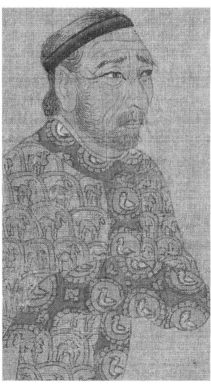
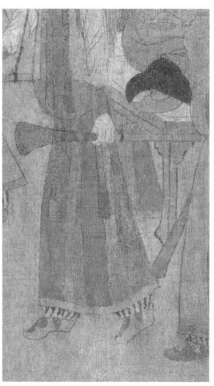

토번吐蕃의 사자

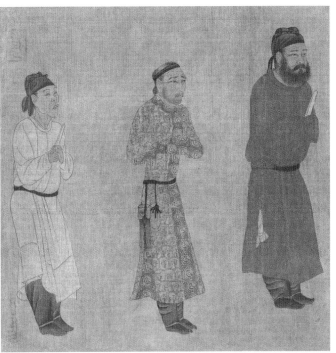

전례관 뒤쪽에는 화려한 옷차림을 한 토번의 사자 녹동찬祿東贊이 있으며 그의 뒤쪽에 원령백포圓領白袍를 입고 있는 번역관이 있다.

녹동찬은 긴 두루마기 양식의 장포長袍를 입고 있다. 그 위에는 무늬로 장식되어 있는데 한족 관원의 의복과는 확연히 다르지만 화려하면서도 아름답다. 당대唐代 시기, 쓰촨四川과 양저우揚州의 직금織錦(채색 무늬 비단)을 만드는 공인들은 매년 수백 벌의 금포錦袍를 제작해 바쳤으며, 당조 정부는 이러한 직금들은 장안까지 먼 길을 온 사신들에게 선물하였다. 연구자는 녹동찬이 몸에 걸치고 있는 장포가 분명히 이렇게 사신들에 선물된 금포일 거라 추측한다. 만약 그렇다면 녹동포는 황제를 알현하기 위해 특별히 이 의복을 선택했으며 말하지 않아도 자연스럽게 우호적인 마음과 성의를 드러내는 것이다.

녹동포는 굉장히 조심스러우며 공손해 보인다. 그는 당조唐朝의 예의 규범에 따라 마치 전례관처럼 두 손으로 합장을 하면서 당 태종을 향해 인사하고 있다. 역사 기록에 따르면 영리하면서도 지략을 갖춘 녹동찬은 이번 만남을 통해 당 태종의 눈에 들었다고 한다. 당 태종은 심지어 자신의 외손녀를 녹동찬에게 시집보내 당 왕조에 충성을 다하도록 꾀하기도 하였다. 그러나 녹동찬은 이미 정혼을 한 몸으로 당 태종의 호의를 완곡하게 거절하였으며 토번으로 돌아가 계속 송찬간포에게 충성을 다하였다.

만국래조萬國來朝

《보련도》이외에, 염입본의 작품으로 추정되는 《직공도職貢圖》가 있는데 주변 국가들과 당 왕조의 우호적 관계를 나타냈다. 그림에는 한 명에서 스무 명 정도로 구성된 각국 사람들의 대열이 그려져 있는데, 손에는 괴석, 상아, 앵무새, 산호 등 각종 진귀한 보물들을 들고 있으며 이것들은 모두 중국의 황제에게 바칠 보물들이다.

'직공職貢'은 '진직盡職(맡은 바 직분을 다함)', '납공納貢(공물을 바침)'을 뜻한다. 고대에 이웃 국가들이 중국 조정에 공물을 바친다는 것은 우정과 복종을 표현한 것이다. 황제 역시 각종 진귀한 선물로 이에 답례를 하며 호의를 드러냈다. 이는 역대 왕조들이 매우 중시해 온 외교활동이다.

《직공도》는 국가와 민족 간의 교류를 나타내는 증거이자 국력과 황제의 권위에 대한 칭송이기도 하다. 남북조南北朝 시기부터 청대淸代에 이르기까지 각 시대를 대표하는 여러 《직공도》가 전해져 오고 있으며 이는 천하의 모든 이들이 우러러보는 국가의 긍지를 표현하고 있다.

❶ 《직공도職貢圖》 당대唐代 (傳)염입본閻立本, 타이베이고궁박물원臺北故宮博物院 소장
❷ 《만국래조도萬國來朝圖》의 일부분, 청대淸代, 작가 미상, 299cm×207cm, 베이징고궁박물원北京故宮博物館 소장

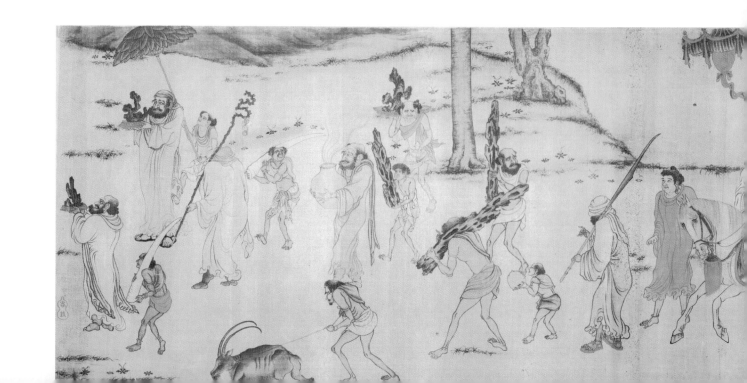

《직공도》에는 조공을 하러 찾아오는 사람들의 모습이 기괴하게 그려져 있는데 실제로는 그렇게 생기지 않았다. 고대 사람들은 줄곧 이국을 미개한 곳이라 생각했으며 중국을 세계의 중심으로 여겼기 때문에 이국에서 온 사람들을 이렇게 표현했던 것이다.

청대清代의 《만국래조도萬國來朝圖》는 각국의 사신들이 갖가지 귀한 진상품을 들고 건륭황제를 알현하는 장관이 그려져 있다. 그림 속에는 수많은 유럽인들의 얼굴도 그려져 있는데 더욱 사실적으로 그려져 당대 《직공도》 속에 묘사된 것처럼 기괴하게 느껴지지는 않는다. 청조清朝 시대의 사람들은 유럽인을 포함한 외국 사람들에 대한 이해가 더욱 깊었다. 그러나 그렇다고 해도 고대 사람들의 시각은 여전히 변하지 않았으며 청 왕조는 여전히 그들 눈에는 천하의 중심으로 사방의 다른 국가들이 무릎을 꿇고 예의를 갖추기를 원했다.

하지만 이로부터 몇 백년 후, 중국은 오랑캐의 포화에 대문을 열어 주면서 백여 년에 걸친 침략과 약탈의 굴욕적인 역사를 겪게 된다. 중국은 새로운 세계의 판도 위에서 자신의 위치를 힘들게 자신의 위치를 찾기 시작하였다.

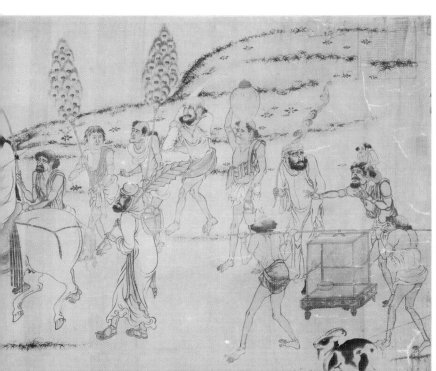
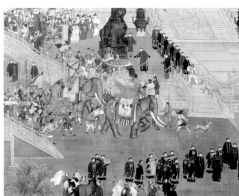

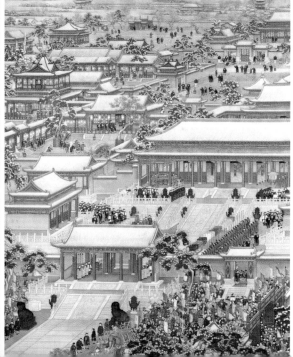

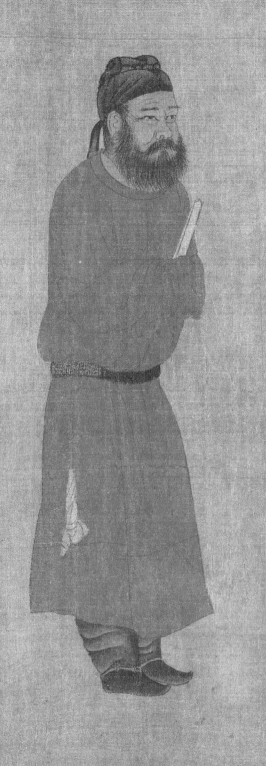
名畫理解

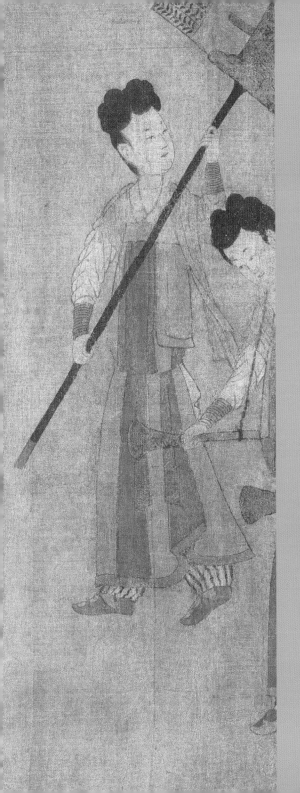

03 | 그림 이해하기

화가의 창조력 | 주대종소主大從小 | 생동감 넘치는 인물들의 표정

화가의 창조력

앞에서 언급한 바와 같이 염입본은 황족을 위해 일하며 궁정에서 발생하는 여러 일들을 기록했다. 기록하는 사람으로서 현실 속 장면들을 화폭 속에 최대한 재현해 내야 했을 것이다. 회화는 사진기와는 다르다. 사진기는 셔터를 누르는 그 순간 렌즈가 미치는 곳의 모든 장면들을 사진 속으로 담아 버린다. 회화는 이와 다르게 화가의 예술적 창의력을 발휘할 수 있는 여지를 지닌다.

《보련도》는 외교고사화外交故事畵로 그 안에 여러 의미를 담아야 했다. 예를 들어, 당 태종의 통찰력과 도량, 당 왕조의 대국적 기개, 그리고 군주의 존엄과 신하의 복종 등을 표현해야 했다. 그렇다면 화가는 어떻게 이러한 내용들을 표현하고 있을까?

당 태종은 시녀들에게 둘러싸여 있으며 사람 수가 더욱 많아 당당한 기세가 느껴진다. 화면 왼쪽 열에 맞춰 공손히 서 있는 세 사람에게는 이러한 기세가 느껴지지 않는다.

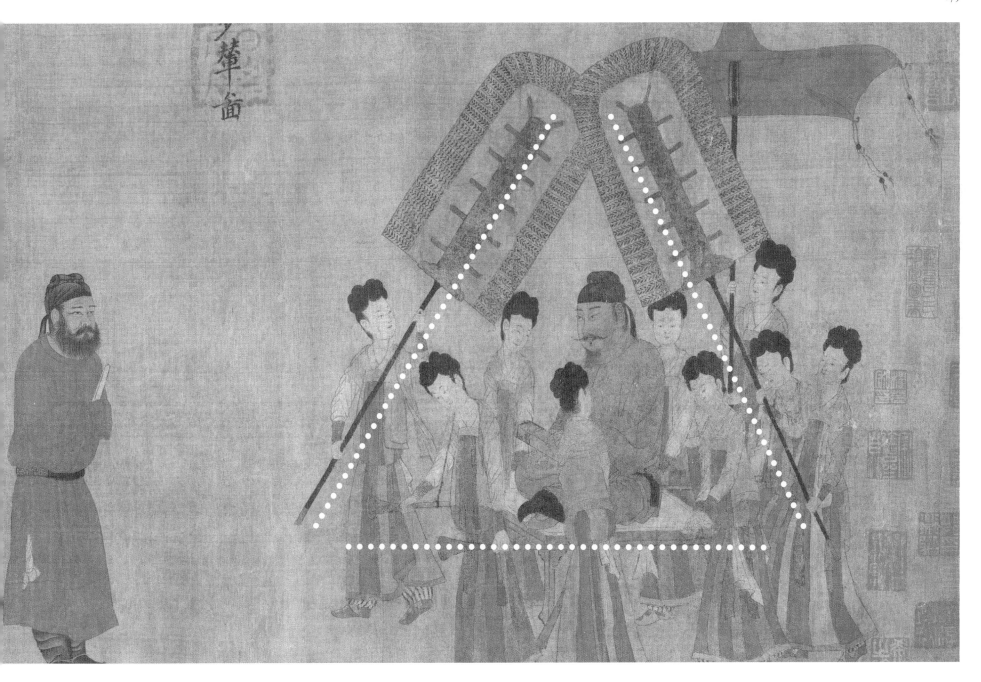

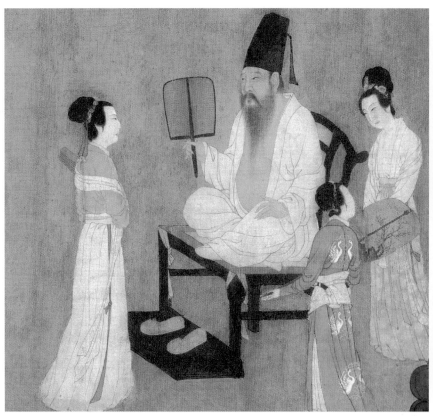

《한희재야연도韓熙載夜宴圖》 오대五代, (傳)고굉중顧閎中

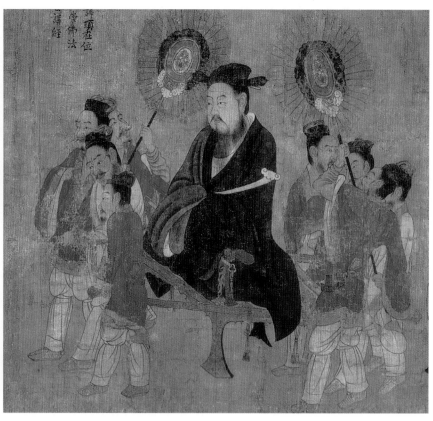

《역대제왕도歷代帝王圖》 당대唐代, (傳)염입본閻立本

주대종소主大從小

우리는 그림 속 당 태종의 체형이 다른 모든 사람들보다 훨씬 크게 보이는 것을 볼 수 있다. 이는 왜 그런 것일까?

이러한 구도 방식을 '주대종소主大從小'라 부르는데 지위가 높은 사람일 수록 더 크게 그리고 지위가 비천한 사람은 작게 그리는 것이다. 이는 중국 인물화의 전통양식으로 주요 인물의 위엄적인 모습을 부각시켰다. 《한희재야연도韓熙載夜宴圖》 속 한희재는 위엄을 갖춘 주인공의 모습으로 한눈에 알아볼 수 있다; 염입본의 또다른 작품인 《역대제왕도歷代帝王圖》 속에서는 호위들이 위엄을 갖춘 황제를 둘러싸고 있다.

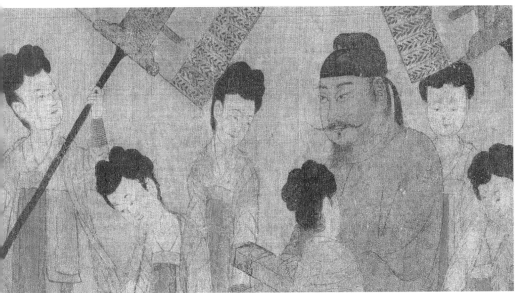 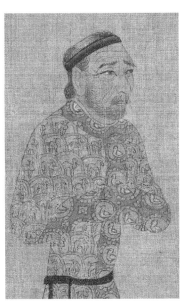 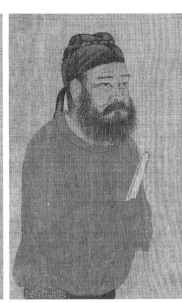

생동감 넘치는 인물들의 표정

마지막으로 우리는 그림속 인물들의 표정과 자세를 살펴보자.

우리는 그림의 오른쪽에서 온화하면서도 평온한 분위기를 느낄 수 있다. 시녀들의 하늘거리는 치맛자락과 날렵한 자태에서 즐거움이, 가부좌를 틀고 보련 위에 앉아 있는 당 태종의 모습에서 마음 속의 평온이 느껴진다. 왼쪽의 세 사람은 공수를 한 채 예의를 갖추고 있으며 몸도 앞으로 약간 기울이고 있어 정중함과 긴장한 마음을 느낄 수 있다.

화가는 당 태종, 전례관, 녹동찬 이 세 주연들의 얼굴 표정을 특히 신경 써 그렸다. 그들의 각기 다른 표정을 통해 당시 이 세 인물의 속마음을 알 수 있다. 궁려들의 얼굴은 따로 특별히 구분해 그리지 않아 황제의 미세한 표정이 더욱 두드러져 보인다.

당 태종은 화려한 의복으로 자신의 존엄을 과시하지 않지만 머리 위의 거대한 부채와 화개(華蓋)로 그림 속 인물들 중 가장 지위가 높은 사람임을 암시하고 있다. 경사스러운 분위기가 가득한 이때 모든 화목과 안녕을 창조하는 자는 여러 사람 가운데 숨은 채 상반신만 드러내고 있을 뿐이다.

畫家傳記

04 | 화가 전기

치예단청馳譽丹青
염입본閻立本

염입본은 귀족 집안 출신으로, 그의 외조부는 북주北周 무제武帝 우문옹宇文邕이고 어머니는 청도공주清都公主였다. 그의 아버지 염비閻毗와 형 염입덕閻立德은 역시 조정에서 벼슬을 지냈으며 그림을 잘 그리기로 유명했다.

염입본은 뛰어난 재능을 지녀 황제의 총애를 받았으며 우승상右丞相에 임명되면서 문무 백관의 수장이 되기도 하였다. 당시 좌승상左丞相이었던 강각薑恪은 탁월한 전공戰功으로 이름을 날렸기 때문에 사람들은 "좌상은 사막에서 이름을 드날리고, 우상은 단청으로 명예를 드날리네"라고 하며 황제가 총애하던 심복들의 재능을 칭송하였다. 이렇듯 대단한 신하들이 좌우로 섬기니 황제의 위상은 더욱 대단했을 것이다.

염입본은 뛰어난 그림 솜씨로 이름을 날렸으며 그가 세상을 떠난 후 천여 년 동안 후세 사람들에 의해 끊임없이 학습되고 숭배되어 왔다. 하지만 그가 생활하던 시대에 화가는 단지 기예를 지닌 공예인에 지나지 않았다. 화공, 화사라 불리던 이들은 사회적으로 인정받지 못했으며 상류 사회로부터 존중받기는 더욱 어려웠다. 염입본과 같이 신분이 높았던 사람조차도 그의 예술적 재능으로 인해 곤란을 겪었으니 말이다.

《오우도五牛圖》
당대唐代 한황韓滉, 20.8cm×139.8cm,
베이징고궁박물원北京故宮博物院 소장

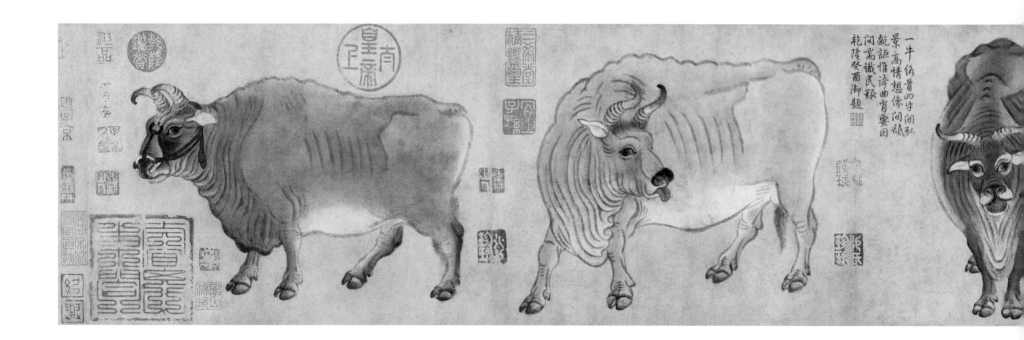

하루는 당 태종과 대신들이 뱃놀이를 나갔다. 새들이 물 위에서 헤엄치던 아름다운 광경을 본 당 태종은 흥이 올라 대신들에게 시를 읊고 염입본은 그림을 그리도록 명하였다. 궁중의 시종들은 이를 듣고 오해해 "화사 염입본은 황제를 알현하시오!"라고 전달하는 실수를 범하였다.

당시 염입본은 주작낭중主爵郎中으로 조정에서 작위를 부여하는 일을 주관하였다. 염입본은 체면 불고하고 어쩔 수 없이 황제와 문무 백관들이 보는 앞에서 가산假山에 엎드린 채 땀을 뻘뻘 흘리며 그림을 그리기 시작했다. 집에 돌아온 후 수치심에 화가 난 그는 아들에게 다시는 절대로 그림 공부를 하지 말라 타일렀다.

염입본이 세상을 떠난 지 백 년이 되지 않아 당대에는 한황韓滉이란 이름의 또 한 명의 그림 그리는 우승상이 출현했다. 그가 남긴 유명한 작품이 바로 아래에 있는 《오우도五牛圖》이다. 한황이 우승상을 역임했던 당시 당왕조는 이제 막 '안사의 난'으로 불안정했던 정국에서 벗어나려 하고 있었다. 한황은 귀족의 안락한 생활 모습이 아닌 논밭의 소와 양을 그림으로써 농업을 장려하고 민생을 챙기는 온정을 담아내는 듯하다.

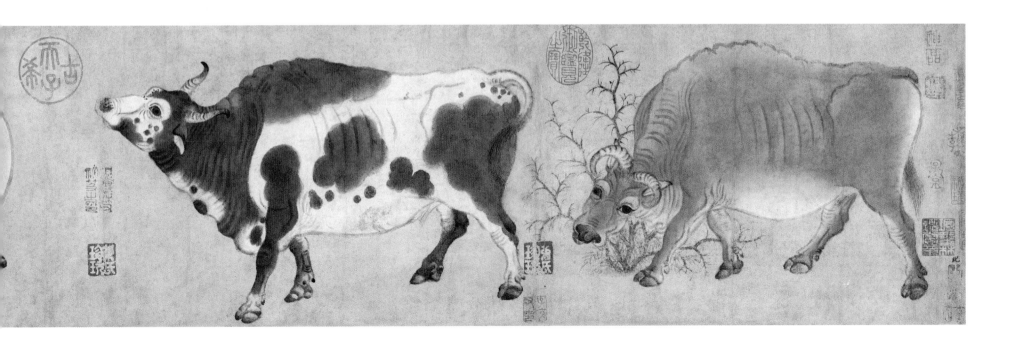

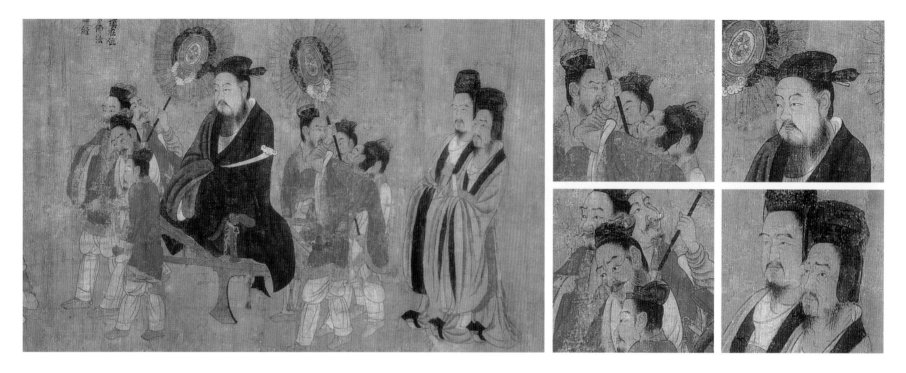

개성 넘치는 묘사

염입본은 서로 다른 자세와 표정으로 인물들의 성격을 표현해 내는 데 뛰어나며 마치 사진처럼 생동감이 넘치며 사실적이다. 우리는 《보련도》 속 인물들의 얼굴을 통해 그들 각자의 성격을 구분해 낼 수 있다. 염입본의 또 다른 작품인 《역대제왕도歷代帝王圖》 속에는 이러한 특징들이 더욱 분명하게 드러난다.

그림 속에는 한대漢代에서 수대隋代까지의 제왕 열세 명의 초상이 그려져 있다. 제왕들은 서 있거나 단정하게 앉아 있으며 곁에는 각기 다른 수의 시종들이 수발을 들고 있다. 제왕의 옆쪽에는 간략한 설명이 달려 있으며 제왕들의 재위 시기 및 종교에 대한 태도를 기록하였다.

예술적 각도로 살펴본다면 《역대제왕도》는 《보련도》보다 그려내기 더욱 어렵다. 염입본은 각기 다른 성격과 용모를 지닌 50여 명의 인물들 뿐만 아니라 그 안의 주요 인물들이 공통적으로 지니고 있는 제왕의 기질을 그려내야 했다. 또한 각 제왕의 정치적 태도에 따라 독특한 개성을 지닌 인물들의 형상을 부각시켜야 했다.

그리하여 인물들의 길거나 짧은, 네모나거나 둥근 얼굴형, 입술의 열고 닫음, 눈빛의 각도, 곧거나 부드러운, 숱이 많거나 적은 수염, 자세 등이 화가에 의해 세심하게 설계된 것들이다.

소제漢昭帝 유불릉劉弗陵

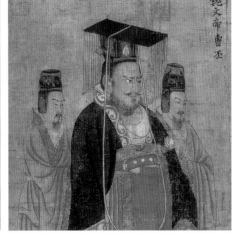

위魏 문제文帝 조비曹丕

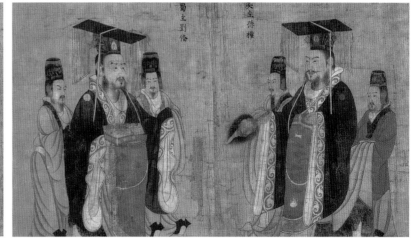

손권孫權과 유비劉備

역대 제왕들은
어떤 모습이었을까?

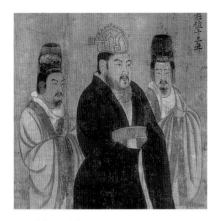

수隋 양제煬帝 양광楊廣

먼저 한 소제漢昭帝 유불릉劉弗陵을 살펴보도록 하자. 소제는 한 무제漢武帝 유철劉徹의 아들로 여덟 살의 어린 나이에 제위를 계승했다. 집정 시기 세금을 줄이고 백성들의 부담을 덜어 민심을 크게 얻으면서 한 무제가 말년에 남겨 놓았던 모순들을 어느 정도 해결해 쇠퇴한 형세를 바로 잡았다. 그림 속 소제는 넓은 아량과 비범한 기개를 드러내고 있다.

위魏 문제文帝 조비曹丕는 조조曹操의 둘째 아들이자 조위曹魏의 개국 황제로, 강인한 통치자이자 걸출한 시인이기도 하였다. 그림 속 조비는 두 입술을 굳게 다물고 미간을 약간 찌푸리고 있으며 강한 눈빛으로 응시하고 있는 것이 약간 긴장한 듯 보인다.

오吳 나라의 황제 손권孫權은 삼국 시대의 폐주 가운데 하나로, 지혜가 풍부하고 계략에 능했으며 인재를 잘 부렸다. 사서에 기록된 바로는 손권은 외모가 비범하였으며 제왕의 상을 지녔다고 한다. 그림 속 손권은 기품이 느껴지고 건장한 체격을 지니고 있으며 진중하고 계략이 많아 보인다.

옆에 있는 촉蜀 나라의 황제 유비劉備는 침울한 기색이 보인다. 두 입술을 약간 벌린 채 미간을 잔뜩 찌푸리고 있다. 화가는 유비가 최선을 다했음에도 한漢 나라 왕실을 회복시킬 수 없었음을 정확하게 묘사해 냈다.

수隋 양제煬帝 양광楊廣은 역사상 가장 방탕했던 군주로 불리는데, 사치스러운 생활을 하였으며 대규모 토목 공사로 백성들을 혹사시키고 물자를 낭비하였다. 그림 속 양제의 모습은 작고 뚱뚱하며 흐리멍덩해 보인다.

이사위경以史爲鏡

《역대제왕도》를 살펴보면 화폭에는 어떠한 이야기도, 역사적 사건들도 기록되지 않았다. 염입본은 왜 이러한 제왕 초상화를 그린 것일까?

여기에서 우리는 중국 고대 회화의 실용성에 대해 다시 한번 이야기해야 할 것이다. 한조漢朝에서 수당隋唐 시기까지 회화는 줄곧 중요 정치, 교화적 작용을 발휘해 왔다. 당대唐代 사람들은 "成敎化, 助人倫(사람들을 교화시키고 인륜을 돕는다)"이라 했는데 이는 회화가 사람들에게 감상되거나 마음을 수련하는 사용될 뿐만이 아니라 사회 교육에 있어서도 대단히 중요한 작용을 한다는 것을 말한다.

《역대제왕도》는 당 태종이 염입본에게 명하여 제작된 것이다. 그림 속 13명의 제왕들은 대부분 역대 개국 황제들의 두 번째 계승자들로서 이는 당 태종의 신분과도 맞아떨어지는 것이었다. 그들 중에는 나라를 잘 다스려 민심을 얻거나 조정을 돌보지 않아 민심을 어지럽게 한 제왕도 있다.

당 태종은 "동을 거울로 삼으면, 의관을 바르게 할 수 있고, 역사를 거울로 삼으면 흥망성쇠를 알 수 있으며, 사람을 거울로 삼으면 득과 실을 알 수 있다(以銅爲鏡, 可以正衣冠, 以史爲鏡, 可以知興替, 以人爲鏡, 可以明得失)"라는 명언을 남긴 바 있다. 이 그림은 화가가 화필로 기록한 역사평이자 당 태종의 거울로, 당 태종은 전대 제왕들의 득과 실로부터 본보기와 교훈을 얻으려 하였다.

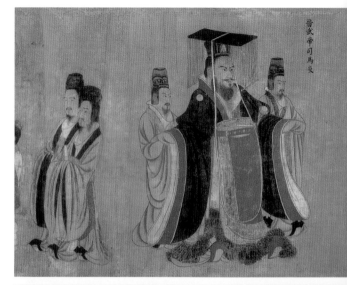

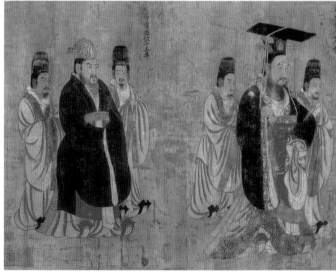

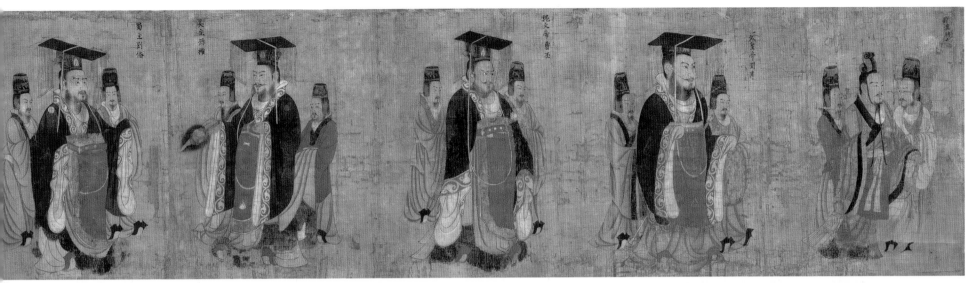

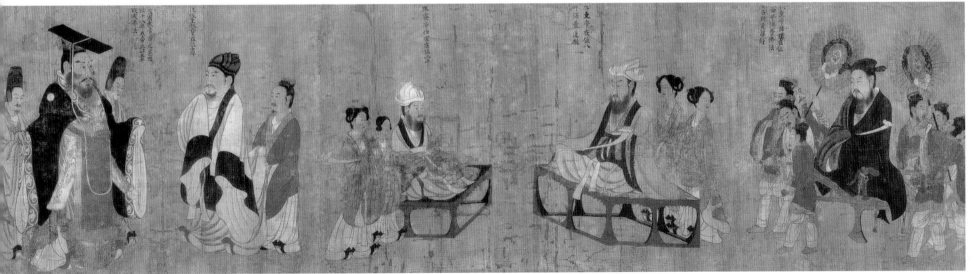

《역대제왕도歷代帝王圖》당대唐代, (傳)염입본閻立本, 51.3cm×531cm, 미국 보스톤미술관 소장

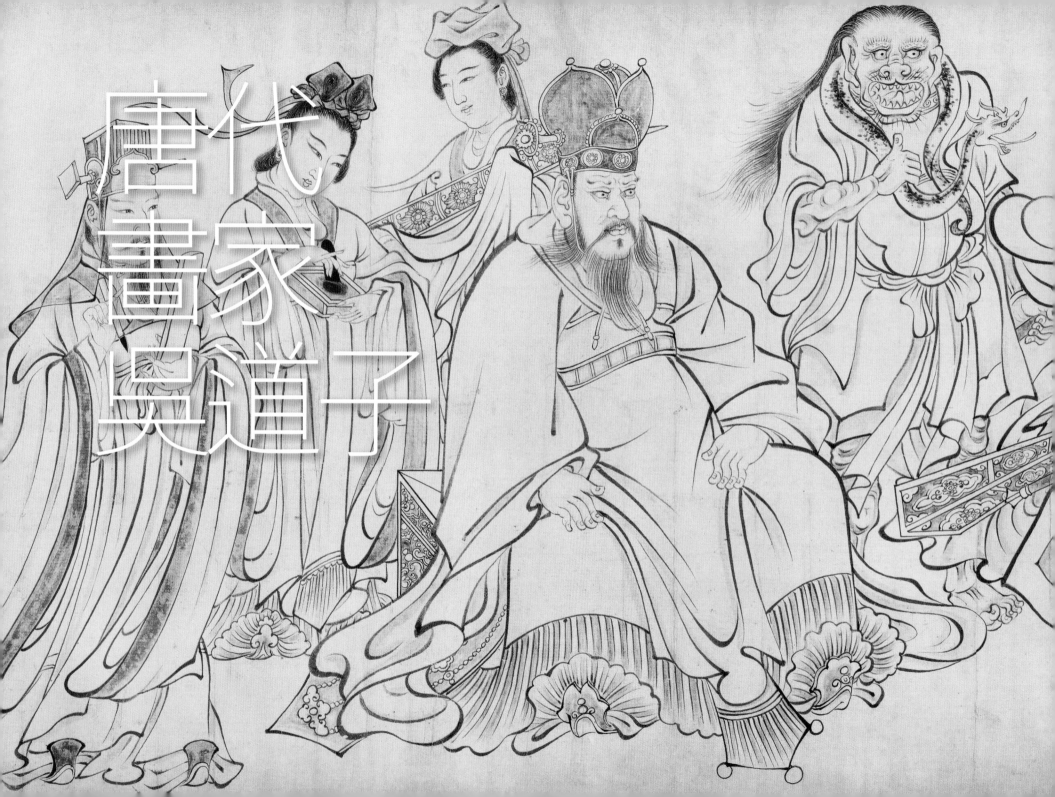

05 | 깊이 알기 - 당대唐代 화가 오도자吳道子

벽화를 그리는 사람 | 민간의 천재 화가 | 송자천왕도送子天王圖 | 중국의 신선 | 불을 내뿜는 명왕明王 | 주인공 등장 | 만천신불滿天神佛

벽화를 그리는 사람

강남춘江南春

_ 두목杜牧

千里鶯啼綠映紅, 水村山郭酒旗風。
도처에서 꾀꼬리 울고 초록색과 붉은색이 어루러지며,
강마을과 산마을에도 주막 깃발이 나부끼네.

南朝四百八十寺, 多少樓臺煙雨中。
남조 때 세워진 수많은 사찰의 그 많은 누대가
안개비에 잠겨 있네.

두목杜牧의 이 시는 아름답고 다채로운 강남江南의 봄 경치를 그려냈다. 우리는 시인의 시선을 따라 봄비 속 가옥들이 이어진 웅장한 사찰을 어슴푸레 바라보게 된다. 당시 왜 이렇게나 많은 사찰들이 있었을까?

불교는 동한東漢 시기 인도로부터 중국에 유입된 이후 빠르게 뿌리를 내려 발전하고 강대해졌다. 수당隋唐 시기, 불교는 화하문명華夏文明에서 떼어놓을 수 없는 한 부분이 되었다. 또한 당시의 안정되고 풍요로운 사회 속에서 사람들은 시간적, 정신적으로 여유로웠다. 그리하여 사찰, 도관, 석굴 등의 불교 건축물들이 장안長安, 뤄양洛陽과 같은 대도시에서 우후죽순으로 생겨나기 시작하였다.

오늘날 산시성陝西省 시안西安과 셴양咸陽, 허난성河南省 뤄양洛陽 등과 같이 역사가 축적되어 있는 도시들에서 다량의 당대 불교문화유적을 찾아볼 수 있다. 시안의 대연탑大雁塔과 홍교사興敎寺, 셴양의 대불사大佛寺, 뤄양의 룽먼석굴龍門石窟 안 봉선사奉先寺와 만불동萬佛洞 등을 예로 들 수 있다.

이로 인해 수많은 화공과 조형 공예가들이 이러한 도시로 모여 들었으며 신불의 형상과 불법고사佛法故事를 소재로 벽화와 조형물 등을 제작해 사람들이 참배 가도록 하였다. 전문적으로 제왕과 귀족들을 위해 일하는 화가들 이외에도 민간에서 활동하는 화공들을 모셔 사찰이나 석굴에서 벽화를 그리도록 하였다. 오도자吳道子는 바로 이러한 민간 화가들 중 가장 중요한 인물이다.

민간의 천재 화가

오도자吳道子는 허난성河南省 양적현陽翟(오늘날 허난성 위저우禹州)에서 태어났다. 어린 시절 불우한 가정 환경으로 인해 학당에 가 글을 배울 수 없었다. 화공을 따라다니며 그림을 그렸는데 이는 생계를 위해 손재주를 배운 것과 마찬가지였다. 그는 타고난 재주와 성실함으로 민간에서 빠르게 그 명성을 쌓아갔다. 전해지는 바에 따르면 장안에서 뤄양, 심지어는 자링강嘉陵江 강가에 이르기까지 도처에서 오도자의 벽화를 볼 수 있었다고 한다. 화사畵史에 따르면 오도자는 흥미가 생기면 정성을 다해 그림을 그렸으며 흥미가 없으면 붓을 내려놓고 그리지 않았다고 한다. 또한 보수가 두둑한 작업은 받아들였으며 그렇지 않다면 정중히 거절했다고 한다. 예술은 그 가치를 지니며 화가들은 선택할 권리가 있었다. 이는 부강했던 당대唐代에 예술 작품 감상이 이미 사회적 풍조로 자리잡았음을 보여준다. 오도자는 어린 시절 당대唐代의 서예 대가 장욱張旭과 하지장賀知章에게 서예를 배운 적도 있었다. 장욱의 초서草書 작품을 살펴보면 자유로우면서도 힘이 넘치는 것이 성당盛唐 시기의 정신을 그대로 반영하는 듯하다. 오도자가 선線의 대가로 거듭날 수 있었던 것은 그가 예전에 서예를 전문적으로 배웠기 때문이며 특히 초서와 깊은 연관이 있는 것으로 보인다.

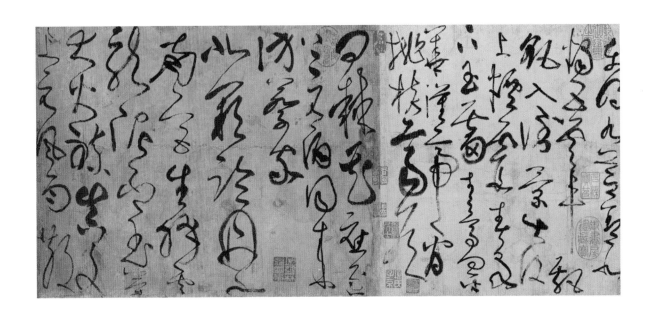

《고시사첩古詩四帖》의 일부분,
당대唐代 장욱張旭, 29.5cm×195.2cm,
랴오닝성박물관遼寧省博物館 소장

송자천왕도送子天王圖

오도자가 대개 벽화를 많이 그렸다. 실외의 열악한 자연 환경은 말할 것도 없거니와 실내에 그려진 벽화 역시도 습한 공기, 사람들이 피우는 향과 지전을 태울 때 발생하는 열기 등으로 인해 심하게 회손될 수 있다. 천여 년의 시간 동안 이어진 천재와 인재로 인해 대다수의 작품들은 그 흔적조차 찾아 볼 수 없게 되었다. 《송자천왕도送子天王圖》는 오늘날 우리가 오도자를 알 수 있는 중요한 작품인 것이다.

그림은 불교 고사故事를 그려냈다. 정반왕淨飯王은 갓 태어난 자신의 아들을 데리고 각지에 있는 여러 신선들을 찾아가 예를 올리려 하는데 오히려 신선들이 자신의 아들에게 예를 갖추는 것을 발견한다. 이에 정반왕은 자신의 아들이 본래 지위가 더욱 존귀한 천신天神이라는 것을 깨닫게 된다.

그렇다면 정반왕의 아들은 누구일까?

정반왕은 고대 인도의 수령으로 전해지는데 이보다는 불교의 창시자인 불타 석가모니佛陀釋迦摩尼의 아버지로 더욱 잘 알려져 있다. 그림 속 태자는 석가모니 본인인 것이다!

불교 고사 속 기록에 따르면 석가모니는 정반왕의 총애를 받던 외아들로, 젊었을 적 사치스러운 생활을 하며 부귀영화를 누렸다고 한다. 그러던 어느 날 밖으로 놀러 나간 석가모니는 인간 세상의 생사, 빈곤, 고통을 보게 되고 중생들을 구제하기 위해 출가를 결심하게 된다. 우리는 오늘날 둔황敦煌 막고굴莫高窟에서 이러한 고사를 담아낸 여러 벽화들을 찾아볼 수 있다.

《송자천왕도送子天王圖》
당대唐代, (傳)오도자吳道子, 35.5cm×338.1cm,
일본 오사카시립미술관 소장

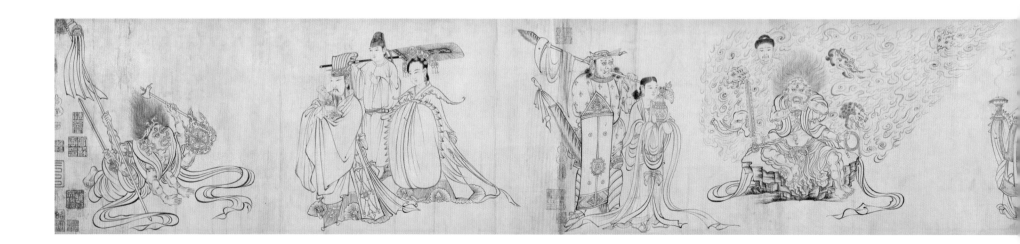

둔황 막고굴 제 329굴 벽화《반야유성半夜逾城》, 당시 왕자였던 석가모니가 인간 세상의 허황됨을 던져 버리고 출가해 도를 닦기로 결심하는 장면을 그린 것이다. 이날 밤 석가모니는 말을 타고 성을 넘어 한 치의 머뭇거림 없이 집을 떠난다. 곁에는 수많은 비천飛天과 역사力士들이 비호하고 있다.

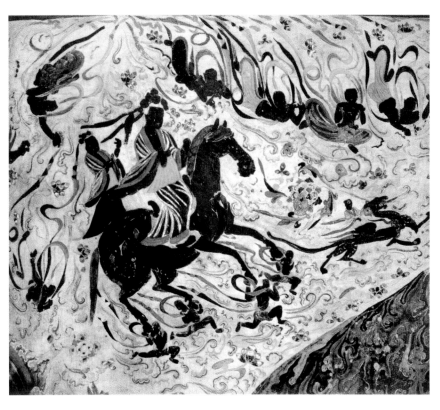

중국의 신선

《송자천왕도》에서 가장 먼저 눈에 들어오는 것은 의령衣領을 휘날리고 있는 천신天神으로 비룡을 타고 와 소식을 전하고 있다. 그 아래에는 한 신이 용의 고삐를 꽉 잡은 채 용을 세우려 하고 있다. 신룡神龍은 입을 벌린 채 혀를 길게 빼고 있으며 꼬리를 위로 흔들고 있다. 날카로운 발톱으로 마치 힘껏 멈추려 하는 듯하다.

화면을 계속해서 펼치다 보면 엄숙한 표정의 신명神明이 나타난다. 신명은 체격이 크며 여러 신들 가운데 앉아 있어 위엄이 느껴진다. 주변에는 문신과 무장들, 눈썹을 낮게 드리우고 미소를 머금고 있는 두 명의 천녀들이 둘러싸고 있다. 그중 한 천녀가 느긋한 모습으로 먹을 갈며 그녀의 옆에서 이 역사적 순간을 기록하는 문관을 돕고 있다.

《송자천왕도送子天王圖》의 일부분,
당대唐代, (傳)오도자吳道子, 35.5cm×338.1cm,
일본 오사카시립미술관 소장

이 신명의 이름은 '대자재천大自在天'으로 인도 신화 속에서는 '시바Shiva'라고도 불린다. 그는 머리가 다섯, 눈이 셋, 손이 넷이며 목에는 뱀을 감고 허리 아래로 하얀 소를 타고 있으며 눈에서는 불까지 뿜어내는 어마어마한 신이다. 하지만 오도자는 이 외국 신선의 모습을 그렇게 흉악하게 묘사한 것이 아닌 자세, 외모, 복식에 있어 일반인과 크게 다를 바 없이 표현했다. 곁에 있는 시종들 또한 마찬가지다. 오도자의 이러한 묘사는 중국 사람들이 보다 쉽게 고사를 이해할 수 있도록 하였다.

대자재천은 위엄을 갖추고 있지만 불타가 세상에 강림했다는 소식에 흥분을 감추지 못하고 있다. 그림 속 대자재천은 눈썹을 약간 찡그리고 두 입술을 굳게 오무리고 있어 그의 앞에서 발생한 사건을 이해한 듯한 모습이다.

불을 내뿜는
명왕明王

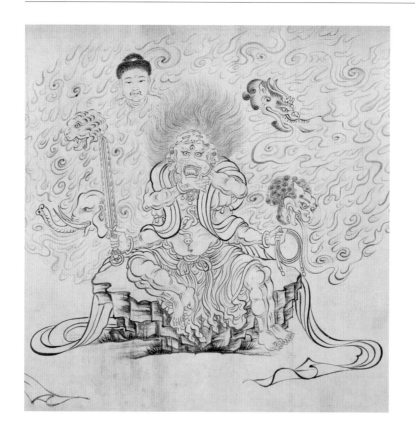

이어서 큰 바위 위에 앉아 있는 부동명왕不動明王이 맞이하고 있다. 오도자는 이번에는 불교 고사 속에 있는 기록을 바탕으로 부동명왕의 모습을 충실히 묘사해 냈다. 머리가 세 개, 팔과 다리가 각각 네 개씩 있다. 오른 손으로는 날카로운 검을 들고, 왼손으로는 삭索를 쥐고 있으며 나머지 두 손으로는 입 앞에서 수인手印을 짓고 있다. 등 뒤로는 불꽃이 맹렬히 타오르고 있으며 그 속에 용, 사자, 호랑이, 코끼리 등 각종 짐승들과 불타의 모습이 보인다.

화면을 통해 수많은 종교적 개념들이 전달되고 있다. 예를 들어, 부동명왕은 일체의 번뇌를 씻어낼 수 있는 최고의 지혜를 상징하며, 등 뒤의 불꽃은 모든 번뇌를 남김없이 태워 버릴 수 있음을 나타낸다. 명왕이 큰 바위 위에 앉아 있는 것은 그가 마장魔障을 억누를 수 있음을 표현한다. 화염 속 사자는 불법의 위력을, 코끼리는 자애를 상징한다.

《송자천왕도送子天王圖》의 일부분,
당대唐代, (傳)오도자吳道子, 35.5cm×338.1cm,
일본 오사카시립미술관 소장

주인공 등장

화면의 마지막 부분에서 우리는 드디어 세상에 태어난 지 얼마되지 않은 어린 여래를 보게 된다. 정반왕은 조심스레 아기를 안고 있으며 점잖은 자태의 왕후가 그 곁을 따르고 있다. 이들은 막 참배를 마친 후 화면 밖으로 천천히 걸어나가고 있다. 정반왕은 이때까지도 품 속의 아기가 훗날 불교를 창시하는 불조佛祖 석가모니임을 꿈에도 알지 못했다.

화면 밖으로 나가려던 그 순간 세 개의 머리와 여섯 개의 팔, 사납고 거칠게 생긴 얼굴을 지닌 신장神將이 바닥에 엎드려 앉는다. 신장의 놀라 당황해 하는 표정을 통해 정반왕이 안고 있는 작은 여래가 더할 나위 없는 위엄을 지니고 있다는 것을 다시 한번 강조한다.

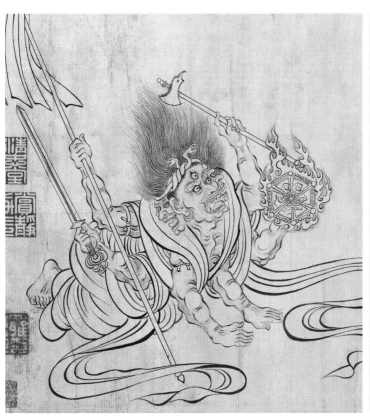

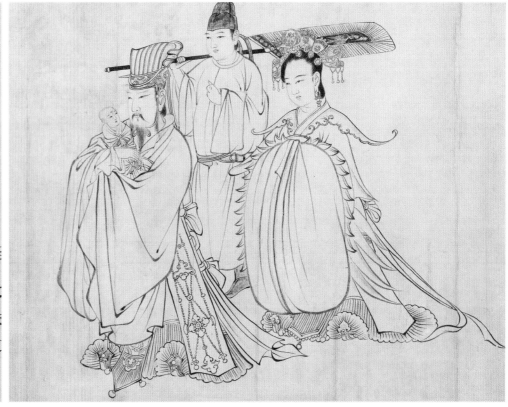

만천 신불滿天神佛

<table>
<tr><td></td><td>❷</td><td>❸</td><td>❹</td></tr>
<tr><td colspan="4" align="center">❶</td></tr>
</table>

❶《십육나한도十六羅漢圖》
　명대明代 오빈吳彬, 32.1cm×415.4cm,
　미국 메트로폴린탄 미술관 소장
❷《십육나한도十六羅漢圖》의 일부분
❸《십육나한도十六羅漢圖》의 일부분
❹《나한도羅漢圖》의 일부분,
　명대明代, 진홍수陳洪綬, 24.2cm×23.7cm,
　미국 클리블랜드 박물관 소장

훗날,《송자천왕도》와 같이 불교, 도교를 주제로 그린 그림을 도석화道釋畵라 불렀다.

하지만 모든 화가들이 이렇게 단정해 보이는 신선의 모습을 그린 것은 아니었다. 고대 화가들은 그들의 유머 감각을 발휘하여 매우 기괴하고 귀여운 신불의 모습을 그리기도 했다.

명대明代의 화가 오빈吳彬은 기이한 모습을 한 인물 조형에 빠져 있었다. 그가 그린《십육나한도十六羅漢圖》는 대단히 기상천외하다. 예를 들어, 좌선을 한 나한이 너무나 오랜 시간 그 자리에 앉아 있어 그의 뒤에 있는 노송老松과 함께 나이를 먹은 모습을 그리기도 하였다.

마치 삽화를 그린 듯한 이《나한도羅漢圖》는 화가 진홍수陳洪綬의 작품으로, 그는 나한의 머리를 일부러 크게 그렸으며 얼굴에는 주름을 그려넣었다. 또한 의복의 결을 과장되게 표현함으로써 굉장히 개성있어 보이도록 하였다.

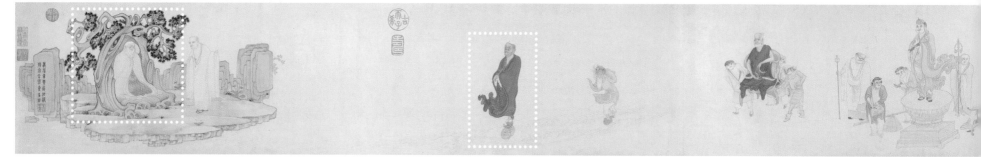

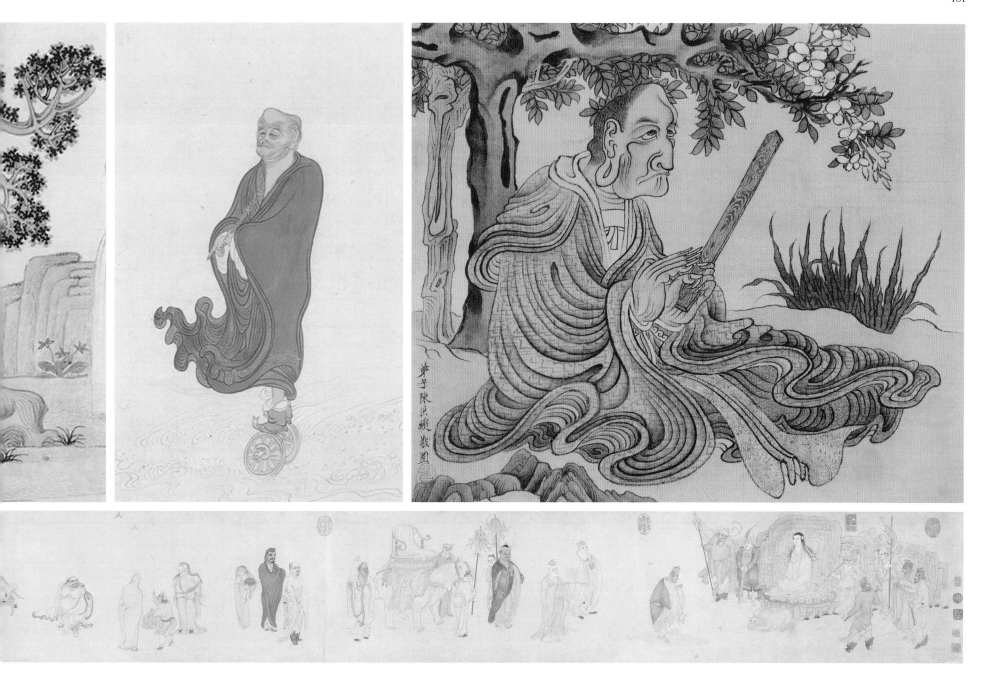

06 | 아트 링크Art link

예술 관련 지식

해외로 유실된 국보들

《역대제왕도》는 원래 당 태종이 황실 창고에 소장하던 그림으로, 당조唐朝 말년 나라가 분열되면서 민간으로 흘러 들어갔다. 북송 시기가 되어서야 비로소 사서에 기록된 첫 민간 소장자인 명신名臣 부필富弼이 출현한다. 《역대제왕도》는 부필의 출현 이후 참고할 만한 기록을 갖게 된다. 20세기 30년대, 미국의 예술 평론가이자 소장가로 알려진 덴만 로스Denman Ross는 당시 화북 지역 만주국 수장이었던 양홍지梁弘志로부터 이 작품을 사들이게 된다. 훗날 보스턴 미술관에 기증되면서 그곳의 보물이 되었다.

사실상 오늘날에도 수많은 외국 박물관들이 중국에서 온 국보급 서화 진품들을 소장하고 있다. 우리가 앞에서 이야기한 오도자의 《송자천왕도》는 일본 오사카 시립 미술관에 소장되어 있다. 미국은 중국 본토와 일본을 제외한 중국 서화를 가장 많이 보유하고 있는 지역으로, 보스턴 미술관, 프리어 미술관, 뉴욕 메트로폴리탄 미술관, 프린스턴 대학교 미술관, 클리블랜드 미술관 등에는 대량의 중국 서화들이 소장되어 있다. 이러한 국보들은 20세기 초 전란 시기 해외로 유출되었기 때문에 굉장히 마음이 아프다. 그래도 위안이 되는 것은 해외로 흘러 들어간 이러한 소장품들이 20세기 이래 외국 학자들의 중국화 연구에 있어 중요한 자료로 활용되면서 중국 예술을 널리 알리고 서화 연구 발전을 촉진하는 데 큰 역할을 했다는 것이다.

유전유서流傳有序

'유전유서流傳有序'는 중국 서화 골동품 소장계에서 자주 사용되는 개념으로 예술품이 한 소장자에서 다른 소장자에게로 전해질 때 신뢰할 수 있는 기록을 가리킨다. '유전유서'에는 신뢰할 만한 기록이 남겨져 있기 때문에 작품이 넘겨진 과정이 명확히 표시되어 있으며 확실한 증거를 지니기 때문에 문제될 것이 없다. 중국 고대 예술품 연구에 있어 중요한 자료를 제공하는 한편 여러 사람들이 진품을 판별하는 근거 중 하나이기도 하다. 그러나 예로부터 지금까지 가품을 만들어 그 위에 가짜로 제관題款과 인장을 찍고 '유전유서'를 근거로 내밀며 높은 가격에 판매하는 사람들이 있다. 이러한 이유로 인해 많은 소장자들이 '유전유서'라는 개념에 의문을 지니기도 한다.

석굴 예술

석굴石窟은 석굴사石窟寺의 약칭으로 불교 사원의 한 양식을 말한다. 흔히 절벽이나 석벽에 굴을 파서 지으며 벽면에는 대형 벽화들이 그려져 있고 불단에는 불상을 모시고 있는 불교 예술의 보고이다. 이러한 건축 양식은 인도에서 유래되었으며 훗날 불교와 함께 중국으로 유입되었다. 남북조南北朝 시기에 건축되기 시작해 수당隋唐 시기 절정에 달했다. 현재까지도 중원中原, 북방 및 서북 지역에 대량으로 분포되어 있다. 우리에게 사대석굴四大石窟로 잘 알려진 간쑤성甘肅省 둔황敦煌 막고굴莫高窟, 간쑤성甘肅省 톈수이天水 맥적산석굴麥積山石窟, 산시성山西省 다퉁大同 윈강석굴雲岡石窟, 허난성河南省 뤄양洛陽 룽먼석굴龍門石窟이 대표적이다.

석굴은 우리가 중국 미술사를 이해하는 데 필요한 대단히 중요한 역사적 자료이다. 회화에 대해 이야기하자면 중국의 고화古畵들은 흔히 먹을 사용해 비단이나 화선지 위에 그려졌기 때문에 오랜 시간 원형을 완벽하게 보존하기 어려웠다. 또한 작품들의 창작 연대가 너무나 오래되었기 때문에 유실된 작품들이 많고 전해 내려온 작품들 가운데에는 모본, 심지어는 위작들도 적지 않다. 이로 인해 천년의 시간을 지나 아직까지도 우리 앞에 그 모습을 드러내고 있는 석굴은 당대 예술을 연구하는 데 필요한 하나하나의 역사 박물관이 되었다.

룽먼석굴龍門石窟

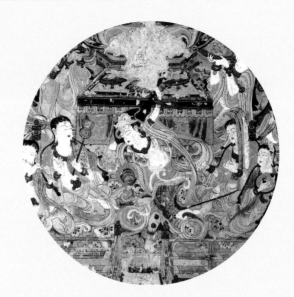

둔황벽화敦煌壁畵

고대의 벽화

벽화란 글자 그대로 벽에 그려진 그림을 말하여 인류 문명사에 있어 가장 오래된 회화 형식이다. 중국에서 가장 오래된 벽화는 랴오닝성遼寧省에 있는 홍산문화紅山文化 여신묘女神廟 유적에서 발견된 것으로, 이곳에서 출토된 벽화 파편 위에서 사람들이 홍갈색, 노란색, 하얀색 등의 색깔을 사용해 그린 기하학 도형이 발견되었다. 이러한 종류의 암석 벽화 이외에도 중국의 고대 벽화에는 묘실 벽화, 석굴 벽화, 사원 벽화 등이 있다.

묘실 벽화는 일반적으로 묘실의 네 벽, 천장, 복도 양측 등에 그려진다. 옛 사람들은 흔히 묘실에 묘실 주인이 생전에 생활하던 모습이나 중대한 사건, 지니고 있던 보물이나 재산 등을 그렸으며 복식 도안을 그리기도 하였다. 석굴 벽화는 위진남북조魏晉南北朝 시기에 그려지기 시작해 송대宋代 이후 점차 쇠퇴되었다. 현재 중국에서는 대량의 고대 벽화 유적들이 보존되고 있으며 이중에는 세계문화유산에 등재된 것들도 있는데 키질벽화와 둔황 막고굴벽화가 가장 유명하다. 사원 벽화는 석굴 벽화와 마찬가지로 종교와 함께 유입된 이후 발전되었으며 부처의 가르침, 설화, 도안과 복식 등을 내용으로 한다. 오늘날에는 고대 종교 활동이 비교적 발달했던 중원지역에 주로 분포되어 있다.

色漆工房

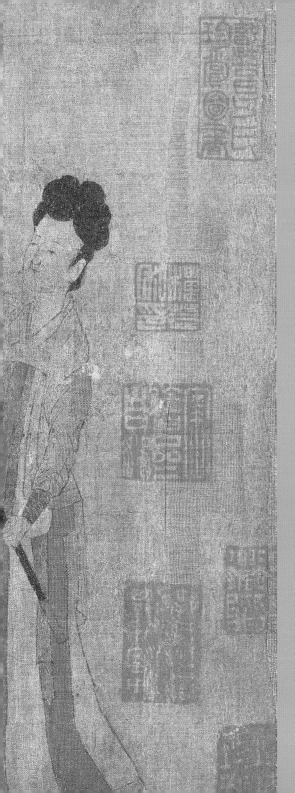

07 | 색칠 공방

오랜 시간이 지나 《보련도》는 이미 그 빛깔을 잃어버렸다.

당신의 상상력을 발휘해 다시 한번 색을 칠한다면 완전히 새로운 작품이 될 것이다!

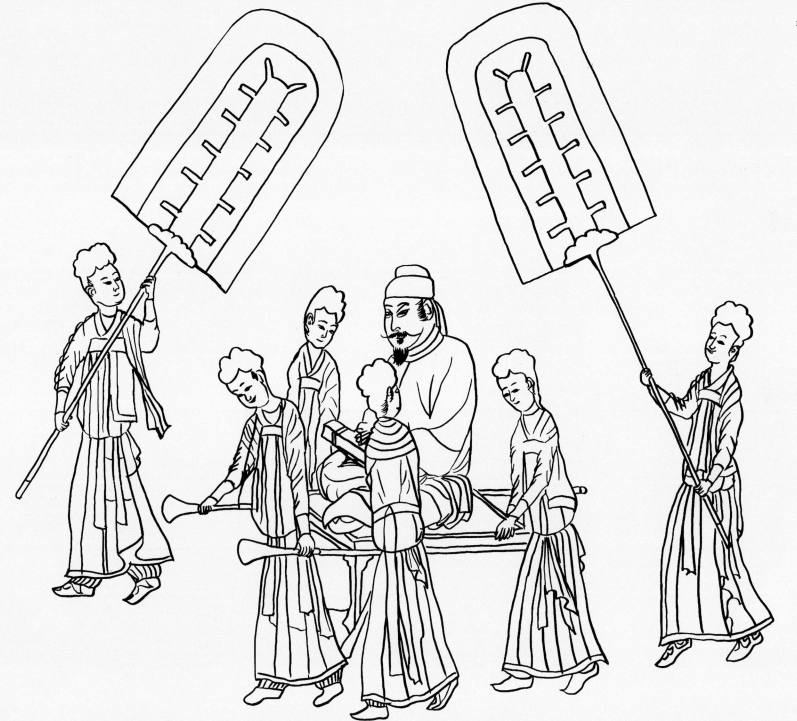

3

장원張萱과

도련도
搗練圖

一

스광時光 · 왕린王琳 지음

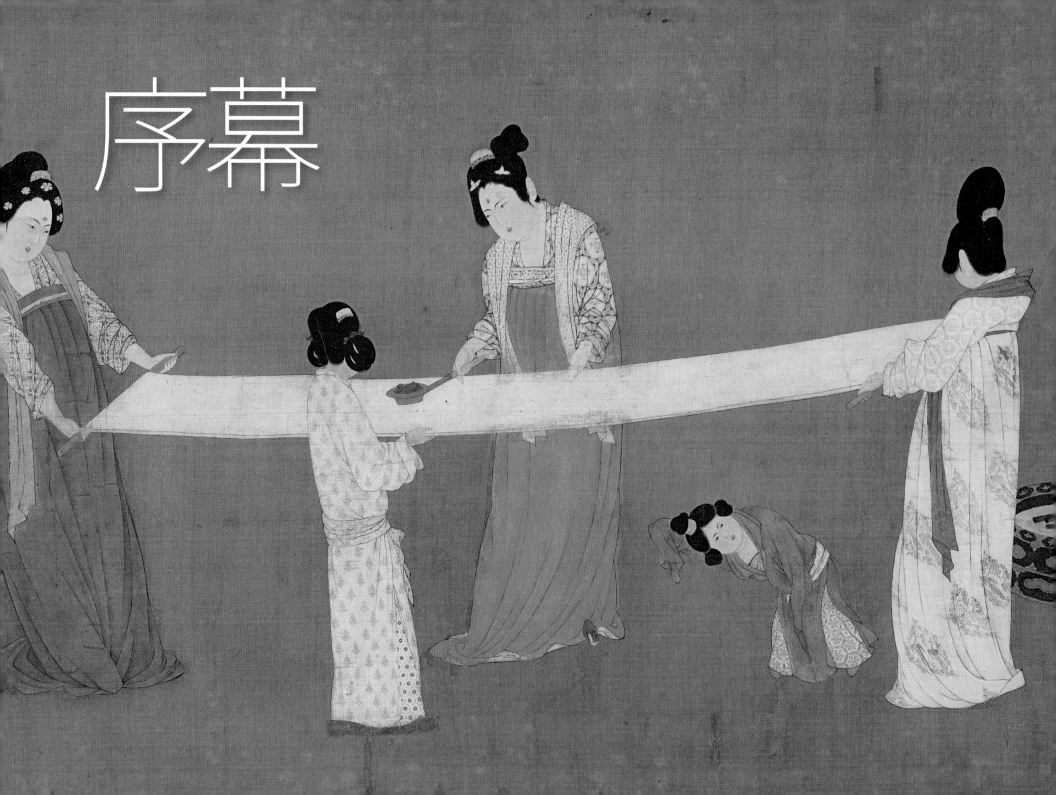

01 | 서막

장안일월편長安一片月, 만호도의성萬戶擣衣聲 | 그림 속 다듬이질하는 사람 | 신비스러운 '천수天水'

장안일월편長安一片月, 만호도의성萬戶擣衣聲

가을이 왔다. 날씨가 점점 서늘해지면서 겨울옷을 준비해야 할 때가 되었다.

고대 일반 서민 가정에서는 주부 혼자 온 집안 식구들의 옷을 책임지고 지어야 했다. 주부는 옷을 편하고 예쁘게 입히기 위해 자신의 지혜를 발휘해야 했다.

천여 년 전, 지금처럼 방직 기술이 발달하지 않았던 그 시대에는 옷을 짓기 전 '도의擣衣'라는 과정을 거쳐야 했다. 주부들은 평평하고 미끄러운 다듬이돌 위에 옷감을 올려놓고 나무방망이로 쉴 새 없이 두드려 옷감을 부드럽고 매끈하게 만들어 쉽게 옷을 짓도록 하였다. '도의'란 간단하게 말하자면 옷을 두드리는 것이 아닌 옷감을 두드리는 것을 뜻한다.

밤이 되고 아이들도 깊게 잠이들었다. 모든 가정의 주부들은 낮의 일과를 마치고 정신을 차려 가족들을 위한 겨울옷을 짓기 시작한다. 한 대, 한 대, 주부는 외로이 옷감을 두드린다. 추운 겨울밤, 나무방망이의 단조로운 소리는 피로한 주부의 근심을 쉽게 자아낸다. 아내는 변방에서 싸우고 있는 남편을 그리워하고, 어머니는 고향을 떠나 객지에서 떠도는 나그네를 걱정하며, 궁녀는 자신의 흘러간 청춘에 슬퍼한다. 여인들은 이렇게 옷감을 두드리며 자신들의 마음을 흘려 보낸다.

달빛 아래 옷감을 두드리는 외로운 그림자, 다듬이질 소리에서 느껴지는 셀 수 없이 많은 근심들은 여인들과 마찬가지로 시인들의 깊은 동정과 공감을 불러일으켰다. 그들은 자신들의 현실 속 외로움과 고뇌, 마음 속 평범한 생활에 대한 동정과 관심을 오랜 세월 전해져온 시 속에 담아냈다.

長安一片月, 萬戶擣衣聲　　장안에는 달이 뜨고, 집집마다 다듬이질 소리

月下誰家砧, 一聲腸一絶　　달빛 아래 어느 집 다듬이돌, 한 번 울릴 때마다 애간장이 끊어지는구나

離家就無信, 又聽擣寒衣　　집 떠난 뒤 소식은 없고, 또 겨울옷 다듬이질 하는 소리 듣게 되는구나

기나긴 세월 동안 이러한 시들은 외롭고 처량한 수많은 마음들을 달래 주었다. '도의' 또한 반복적으로 사람들에게 읊어지며 고전 시가 속에서 흔히 볼 수 있는 전형적인 주제가 되었다.

그림 속 다듬이질하는 사람

화가들 역시 현실 생활과 시가 속에서 창작의 영감을 발견했으며 그림을 통해 부지런히 일하는 여성들을 묘사하여 노동에 담긴 소박한 감성을 찬양하였다. 오늘날 우리들 역시 이러한 그림들을 통해 옛사람들의 일하는 모습을 이해할 수 있다. 그중에서도 가장 유명한 작품을 꼽는다면 단연 우리가 여기에서 이야기할 《도련도捣練圖》만한 것이 없을 것이다.

일반 서민 가정의 옷은 주부 한 사람이 지을 수 있었지만 황궁에는 황자, 비빈, 대신, 시위 등 너무나 많은 사람들이 있었기 때문에 궁중의 잡다한 염직 업무를 책임지고 관리하는 전문 기구가 있었다.

《구당서舊唐書》에 당唐 현종玄宗 시기, 궁중에 양귀비 한 사람을 위해 채색된 비단에 수를 놓는 공인만 700여 명에

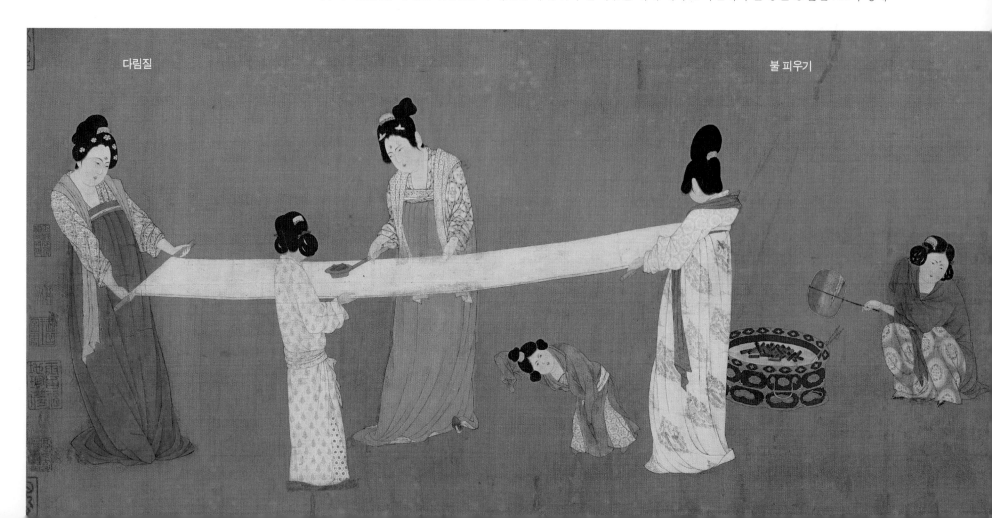

다림질 불 피우기

달했다고 기록돼 있어 그 작업량이 대단했을 것으로 보인다.

비빈들의 옷을 지을 때 옷감은 반드시 편안하고 부드러워야 하며 마름질과 재봉질도 특별히 신경 써야 했다. 여기에 화려한 자수 장식이 있어야 비로소 비빈들의 아름다운 용모를 돋보이게 할 수 있었다. 하지만 이러한 고난도의 기술 과정 전에 궁녀들은 '도련搗練(다듬이질)'이라는 힘든 육체 노동을 완성해야 했다. '련練'이 가리키는 것은 무엇일까?

련은 견직물의 한 종류를 말한다. 옛사람들은 누에를 기르고 실을 뽑아 그 실로 옷을 만들었다. 뜨거운 물에 담가 부드러워진 누에고치에서 재빨리 실을 뽑아 실뭉치를 만든 뒤 견직물을 짰다. 이렇게 만들어진 견직물은 아직 '생련生練'으로 표면에 단단하고 누런 교질층이 있어 바로 사용할 수 없었다. 계속해서 끓이고 표백한 후 나무방망이로 여러번 두들겨야 표면의 교질이 제거되어 다림질로 펴서 옷감을 만들 수 있다.

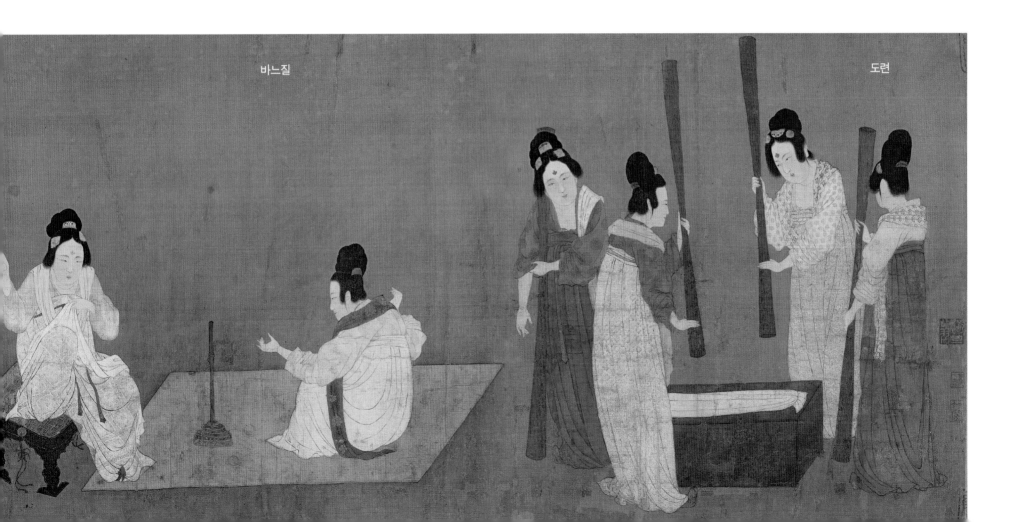

바느질

도련

신비스러운 '천수天水'

중국화를 감상하는 순서대로 두루마리를 왼쪽에서 오른쪽으로 펼쳐 보자.

먼저 "천수모장환도련도天水摹張萱搗練圖"라 쓰여 있는 작은 글자들을 볼 수 있다. 이 글자들은 금조金朝의 황제 완안경完顔璟이 쓴 것이다. 비록 여덟 글자이지만 우리는 이 글자들을 통해 여러 중요한 단서들을 발견할 수 있다. 예를 들어, 글자는 우리에게 이 그림의 이름이 '도련도搗練圖'이며, 그림의 원작자가 장환張萱임을 알려 준다. '모摹'는 이 그림이 장환의 원작이 아닌 '천수天水'라는 이름을 가진 사람이 모사한 작품이라는 것을 알려 준다.

그렇다면 '천수'는 또 누구를 말하는 것일까?

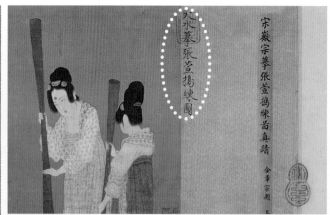

왼쪽은 완안경完顔璟이 《도련도》에 남긴 제자이며, 오른쪽은 송宋 휘종徽宗이 또 다른 작품 위에 남긴 제자로, 두 작품은 대단히 비슷해 보인다.

북송北宋 말기, 금나라 태종太宗 완안성完顏晟은 송나라의 수도인 카이펑開封을 함락시키고 북송의 황제였던 송宋 휘종徽宗 조길趙佶을 포로로 잡아 머나먼 '북방'으로 귀향을 보낸 후 스스로를 '천수군왕天水郡王'이라 칭하게 된다. 그림 속 '천수'는 바로 송 휘종을 가리키는 것이다!

송 휘종은 자신의 나라를 잘 다스릴 능력은 없었으나 천부적 재능을 지닌 예술가였다. 그는 거대한 화원畵院을 만들었으며, 궁에 있는 대량의 고화를 모사하였는데 그가 모사한 작품들 중 하나가 바로 이 《도련도》이다. 금조金朝의 군대가 송 휘종을 포로로 잡았을 당시 황궁 안에 소장되어 있던 서화와 서적들을 빼앗아 갔다. 《도련도》는 이렇게 완안경의 손에 들어가게 된 것으로 보인다.

금조金朝는 여진女眞이라는 소수민족이 세운 나라였으나 그들의 지도층은 한족의 문화를 매우 높게 평가하며 좋아하였다. 완안경은 송 휘종의 글자체를 따라 쓰는 데 능했으며 진품과 구별이 어려울 정도였다.

비록 황제는 포로가 되었으나 고도로 발달된 문화 예술은 여전히 적국의 존중을 받을 수 있었다.

《서학도瑞鶴圖》 북송北宋 조길趙佶, 51cm×138.2cm, 랴오닝성박물관遼寧省博物館 소장

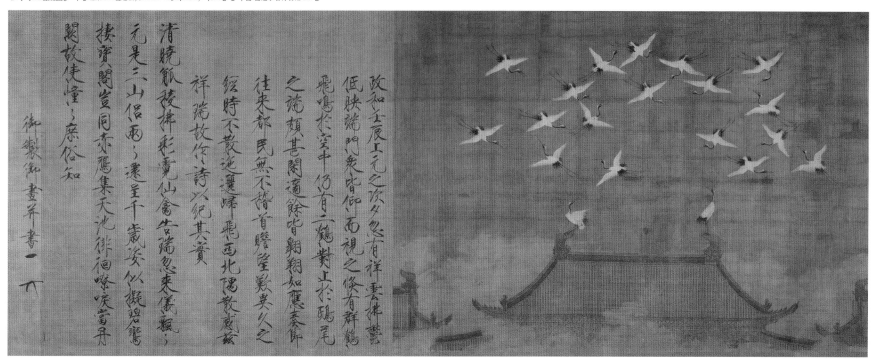

話說

다듬이질하는 네 명의 아름다운 궁녀들

화면으로 들어가면 가장 먼저 다듬이질을 하는 네 명의 궁녀를 볼 수 있다. 궁녀들은 장방형으로 생긴 다듬이돌을 에워싸고 있으며 돌 위에 가는 실로 묶은 생련生練을 올려놓았다.

가운데 서 있는 두 여성은 등을 살짝 굽힌 채 나무방망이를 들고 힘껏 두르리고 있다. 바로 이것이 '도련搗練'이다. 또 다른 궁녀 둘은 옆쪽에 서 있다. 붉은색 옷을 입은 여성은 피곤한지 나무방망이에 몸을 살짝 기대고 있다. 아마도 궁녀들은 두 조로 나눠 돌아가며 쉬고 일하는 듯하다.

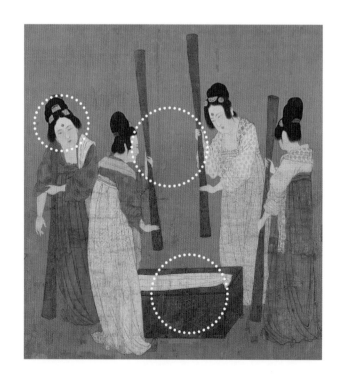

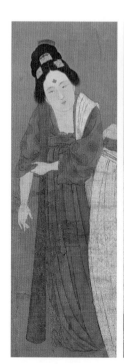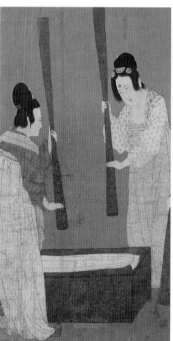

| ❶ | ❷ | ❸ |

❶ "힘이 드니 조금 쉬었다 하자!"
❷ 두 명의 궁녀가 다듬이질을 하고 있다. 궁녀들은 가운데는 가늘고 양쪽은 두꺼운 나무방망이를 쥐고 있다.
❸ 다듬이돌 위의 생련生練

섬세한 바느질

다음은 바느질하는 궁녀들이다. 한 궁녀가 녹색 장판 위에 등을 지고 앉아 장판 가운데 있는 실패에서 실을 뽑아 직물을 짜고 있다. 또 다른 궁녀는 오른쪽 다리로 낮은 의자를 밟고 앉아 있으며 다리 위에는 하얀색 비단이 올려져 있다. 궁녀는 한 손으로 비단을 잡고 다른 한 손으로는 자수 바늘을 쥐고 있는데 앞쪽에 다듬이질하는 궁녀들의 역동적인 자세에 비해 이들의 동작은 더욱 섬세해 굉장히 집중하고 있는 것 같아 보인다.

녹색 장판은 화면 중앙에 가깝게 그려져 있으며 밝은 색채가 작품 전체를 생동감 있게 만들었다.

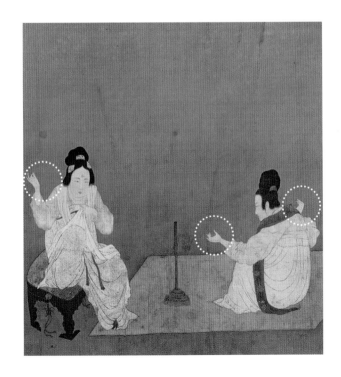

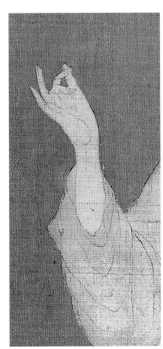

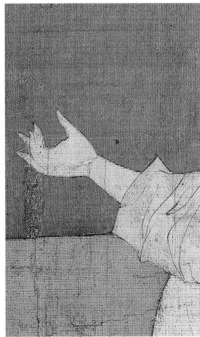

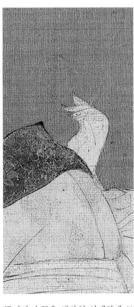

궁녀의 손끝을 굉장히 섬세하게 묘사했다.

그림 속 그림

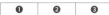

❶ 바느질하는 궁녀의 모습이 보다 침착하고 숙련돼 보인다.
❷ 화롯불은 수시로 헤집어 줘야 불씨도 더 잘 피어오르고 열도 더 균일해지기 때문에 화로 옆에 부젓가락 한 쌍이 놓여있다.
❸ 단선團扇 위의 그림

화가는 일하는 사람들의 서로 다른 특징을 정확하게 파악하고 각기 다른 나이와 성격을 표현해 생기를 더했다. 바느질하는 궁녀는 다듬이질하는 궁녀보다 훨씬 차분하며 옷차림 또한 더욱 수수해 보인다. 바느질하는 궁녀 옆에는 불을 피우는 어린 시녀가 있는데 머리를 귀엽게 따 올렸으며 얼굴이나 표정도 더 앳되어 보인다. 어린 시녀는 부채를 들고 화로 앞에서 부채질을 하고 있다. 부채로 불을 피우면서 열기와 연기를 피하기 위해 소매로 얼굴을 가리고 고개를 돌렸다. 화로 속 새빨간 장작은 보는 사람으로 하여금 뜨겁게 타오르는 것처럼 느껴진다.

고대 중국인들은 부채로 바람을 일으켜 더위를 식히고 바람과 모래를 막았을 뿐만 아니라 특별한 장신구로 여기기도 하였다. 불을 피우는 어린 시녀가 손에 든 이러한 부채는 '단선團扇'이라 불리며 둥근 모양, 네모난 모양, 꽃잎 모양 등 여러 형태의 선면과 여러 재질의 손잡이로 이루어져 있다. 사람들은 선면에 시를 쓰고 그림 그리는 것을 좋아했으며 투각, 조각과 같은 각종 공예 기법을 통해 사용자의 신분과 성격 특징에 더욱 부합하도록 하였다. 어린 시녀의 단선 위에는 작은 그림이 그려져 있다. 물안개가 자욱한 작은 강가가 그려져 있으며 강가 위에는 오리 두 마리도 있다. 맑고 깨끗한 호반의 경치는 마치 어린 시종에게 한 줄기 청량함을 가져다주는 듯하다.

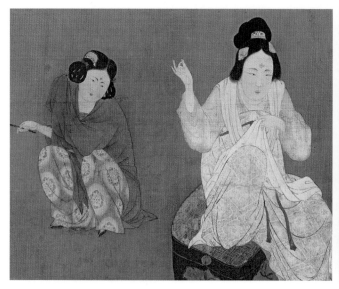

백련白練을
다림질하는 궁녀들

숯이 뜨겁게 달궈졌으니 숯을 꺼내 옷감을 다릴 수 있게 되었다. 백련白練(하얀 비단)의 양 끝에 서 있는 궁녀들은 몸을 약간 뒤로 젖히고 있는데 다듬이질이 된 백련을 힘껏 펴고 있는 듯하다. 가운데에서 정면으로 보이는 궁녀는 손에 인두를 쥐고 있으며 표정이 진지하고 걸음걸이가 나긋나긋 경쾌하다. 지혜로운 선조들은 한대漢代에 이미 옷을 다리는 방법을 발명했다. 그들은 뜨겁게 달궈진 숯을 금속으로 된 인두에 집어넣고 열을 전도하는 금속의 특징과 금속 자체의 중량을 이용해 《도련도》 속 그림과 같이 옷과 옷감을 다려 주름을 폈다. 하얀 비단 아래 개구진 표정을 한 귀여운 여자아이가 있다. 바쁘게 일하고 있는 궁녀들 사이를 자유롭게 왔다갔다하는 모습은 화면 전체에 생기를 불어넣어 답답한 작업 분위기를 한층 밝게 하였다.

❶ 가장 왼쪽에 있는 궁녀는 긴 옷자락으로 자신의 발을 가렸다. 하지만 우리는 옷주름을 통해 궁녀의 두 발이 바닥을 힘껏 밟고 있는 것을 볼 수 있다.
❷ 인두에 새겨진 조각과 숯의 결을 또렷하게 볼 수 있다.
❸ 가장 어린 나이의 여자아이와 어린 궁녀들의 옷차림은 확연히 다르다.
❹❺ 비슷한 나이의 두 어린 궁녀들은 같은 머리 모양과 장신구를 하고 있다.

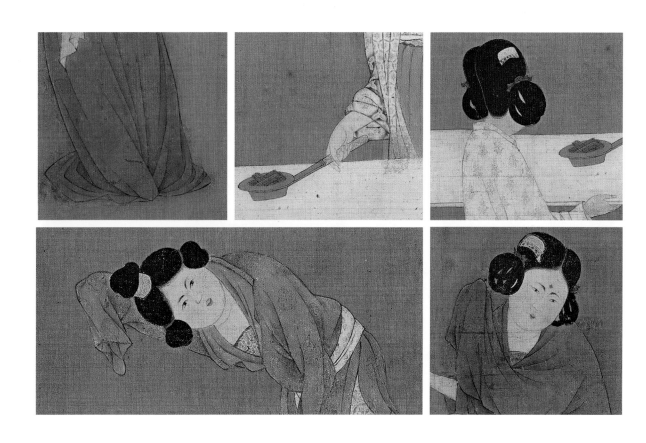

노동의 미美

성인 궁녀들은 전형적인 성당盛唐 시기의 옷차림을 하고 있다. 긴 치마, 치마 안쪽에 입은 단삼短衫, 그리고 단삼 바깥쪽에 걸친 피자帔子까지 '3종류'로 구성된 옷차림을 하고 있다.

궁녀들의 머리 위에도 정교하고 아름다운 다양한 장신구들이 있는데 모두 정수리 부분에 작은 머리빗을 꽂고 있다. 이는 성당盛唐 시기 여성들에게 유행하던 양식이었다.

화면을 크게 확대하면 궁녀들의 대단히 정교하고 화려한 의복을 볼 수 있다. 화가는 정교한 복식으로 지위가 낮은 궁녀들을 정성껏 치장시켰으며 이러한 아름다운 도안들을 모아 노동자들을 위한 찬가를 만들었다.

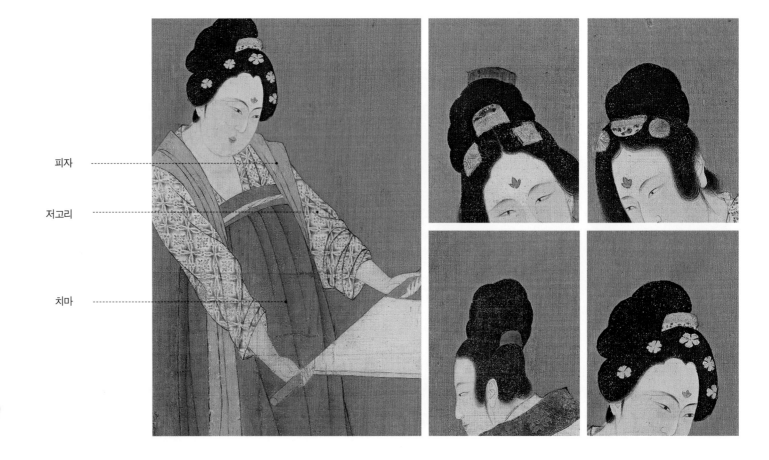

피자

저고리

치마

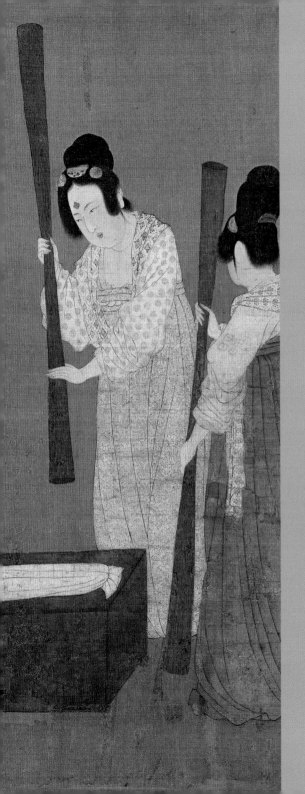

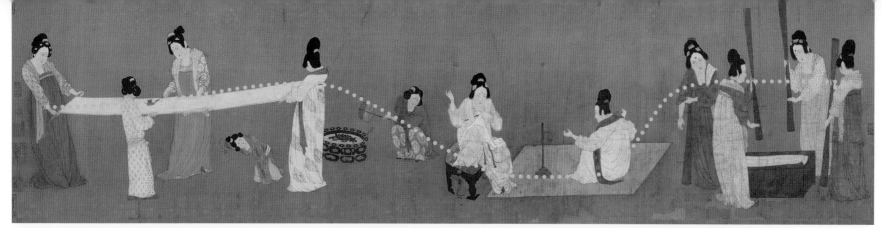

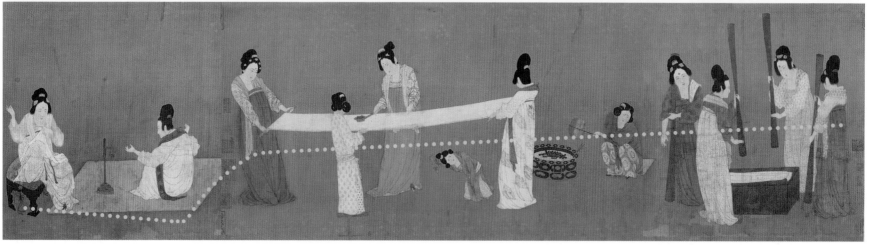

꼬여 버린 순서

　도련搗練(다듬이질), 바느질, 불 피우기, 다림질 이렇게 네 개 조의 인물들은 각기 다른 작업을 나누어 진행하면서도 서로 호응하며 생동감 있게 조화를 이루고 있다. 궁녀들은 서 있기도 하고 앉아 있기도 하며 높낮이가 들쭉날쭉하다. 그런데 여기에서 이상한 문제점이 나타난다. 우리가 앞에서 이야기한 옷을 만드는 순서에 따르자면 본래 도련 - 다림질 - 바느질의 순서대로 화면을 구성해야 한다. 하지만 이 그림은 도련 - 바느질 - 다림질의 순서로 그림을 그리면서 바느질 작업을 앞쪽에 그려놓은 것이다. 화가는 왜 이렇게 그린 것일까?

　우리는 궁녀들의 위치를 대담하게 바꾸어 보았다. 어떤 구도가 더 좋아 보이는가?

　어쩌면 화가는 화면의 구성과 구도를 고려해 옷을 만드는 순서에 변화를 주어 일부러 서 있는 궁녀들은 양쪽에, 앉아 있는 궁녀들을 가운데 그려 기복이 있는 리듬감을 형성했는지도 모른다.

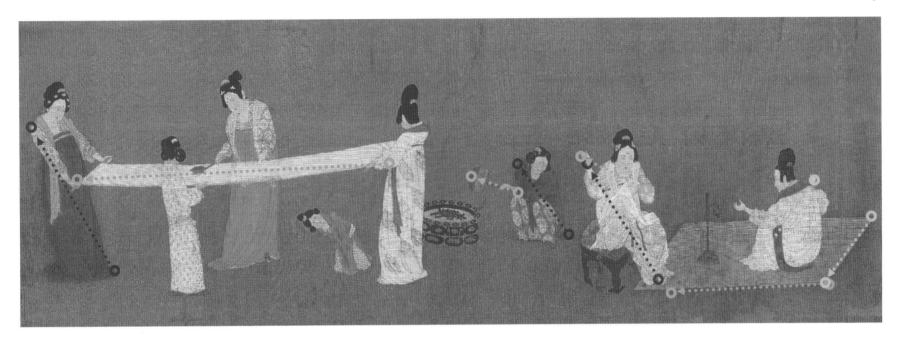

화가의
기발한 구성력

그렇다면 이러한 리듬감을 어떻게 그려냈는지 화면을 자세히 살펴보자.

사물의 모서리, 궁녀의 옷가지, 신체적 기복은 화면에서 선의 기복을 나타내는 시작점과 끝점들이다:

장판의 빗변, 중녀의 자세는 왼쪽 하단으로 뻗어나가는 형세를 이룬다; 그 다음 장판이 화면 왼쪽으로 펼쳐져 이 부분의 공간을 길게 확장시켰다; 바늘질하는 궁녀를 발 밑에서 시작해 약간 몸을 뒤로 젖히고 있는 자세는 화면을 위로 뻗어나가게 한다. 마지막으로 다림질하는 궁녀들을 살펴보면 손에 쥐고 있는 하얀 비단이 화면 바깥쪽을 향해 뻗어나가는 가로줄을 형성했다.

더욱 놀라운 것은 높낮이의 변화 속에서 안정성과 일관성을 유지할 수 있도록 화가가 여러 개의 평행선을 배치했다는 것이다. 바늘질하는 궁녀의 견사와 불을 피우고 있는 궁녀가 쥐고 있는 단선團扇의 나무 손잡이, 장판의 가장자리와 왼쪽 길고 긴 하얀 비단을 예로 들 수 있다.

움직임의 표현

화가는 화면에서 이러한 평행선들의 존재를 어떻게 암시하고 있을까?

바느질하는 궁녀를 예로 들어 살펴보면 발 주변에 왼쪽으로 튀어나온 옷자락이 있으며 명주실을 잡아당기고 있는 오른손도 어깨 뒤쪽으로 나와 있어 오른쪽으로 확대되는 형태를 이루고 있다. 이렇게 '튀어나온' 양쪽 부분이 선의 시작점과 끝점을 이루어 신체의 기울어진 상태를 강조했다. 이 선은 궁녀의 오른쪽 장판의 빗변과 평행을 이룬다. 불을 피우고 있는 궁녀의 발 주변 튀어나온 옷자락, 어린 궁녀가 높이 들고 있는 왼쪽손 등도 이와 비슷하다.

화가는 각 인물들의 신체적 움직임을 자세히 그려냈으며 이런 정확한 설계들을 통해 화면 속 각 인물들 사이에 미묘한 균형감을 이루었다. 앞 장에 표시된 몇 개의 평행선을 보고 선들의 시작점과 끝점이 어디인지 찾을 수 있겠는가?

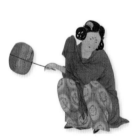

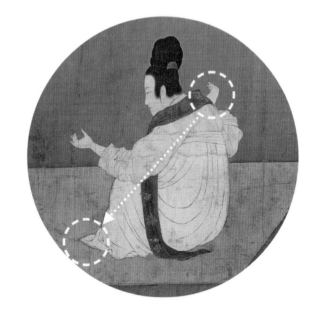

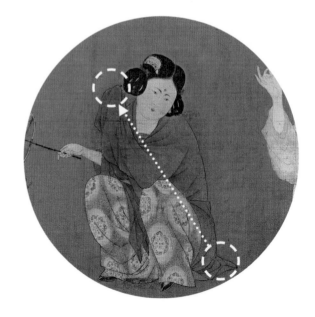

평형사변형의
기발한 활용

화가는 궁녀들이 있는 곳의 주변 환경은 그리지 않았는데 아마 궁녀들이 한 곳에 모여 일하는 모습만 표현하고 싶어 했을지도 모른다. 그렇다면 궁녀들이 일하는 이곳은 실외의 작은 정원일까? 아니면 내전의 옷을 만드는 방일까?

배경적 뒷받침이 없으면 공간의 깊이감을 표현하기 더욱 어려워진다. 따라서 화가는 여러 개의 평행사변형을 배치하고 경사된 형태를 이용해 깊이감을 표현했는데 화면 왼쪽의 하얀 비단, 가운데 장판, 오른쪽의 다듬이돌을 예로 들 수 있다.

인물들의 배치에도 매우 신경을 써, 왼쪽의 다림질하는 궁녀들과 오른쪽의 다듬이질하는 궁녀들 역시 각각 평행사변형을 이루며 서 있다.

천년 전 평행, 투시 등의 서양식 회화 개념을 아직 몰랐을 중국의 옛사람이 이미 이러한 기발한 구상을 가지고 있었다는 것이 놀라울 따름이다.

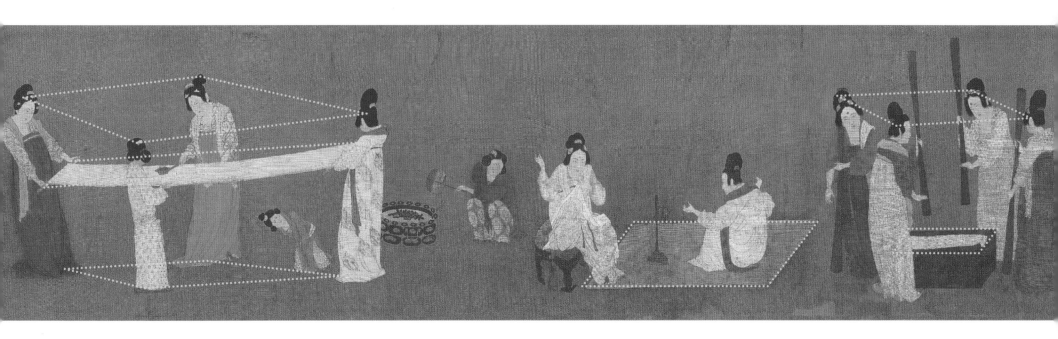

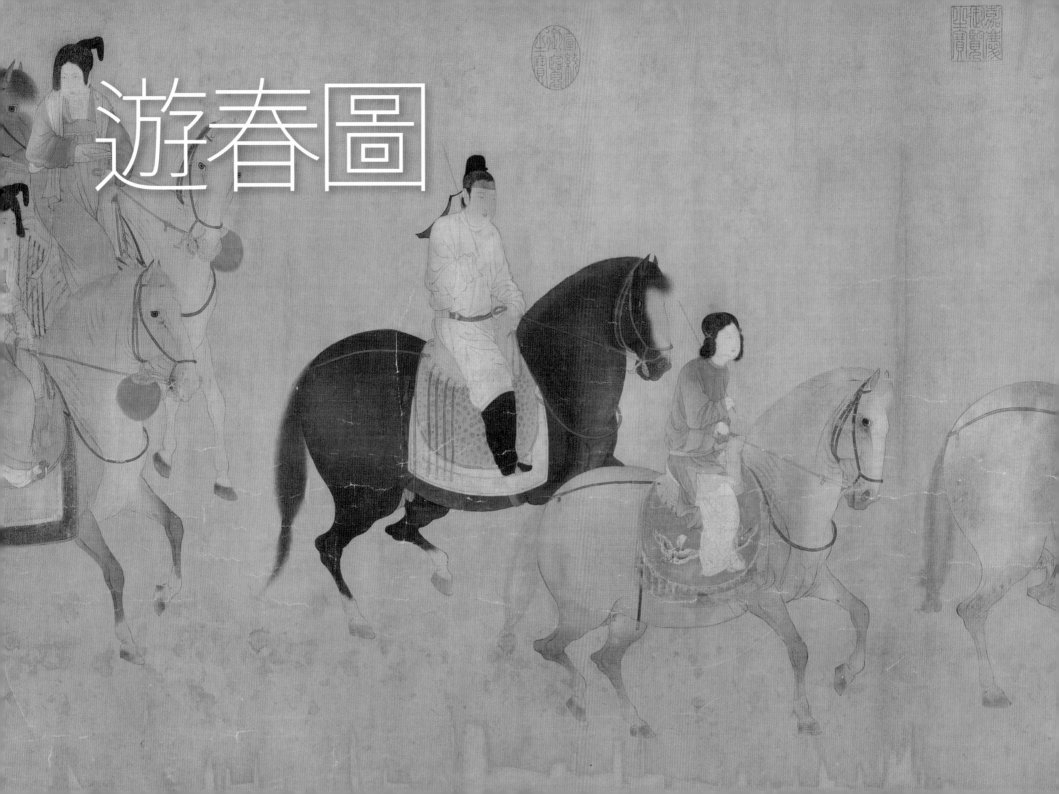

遊春圖

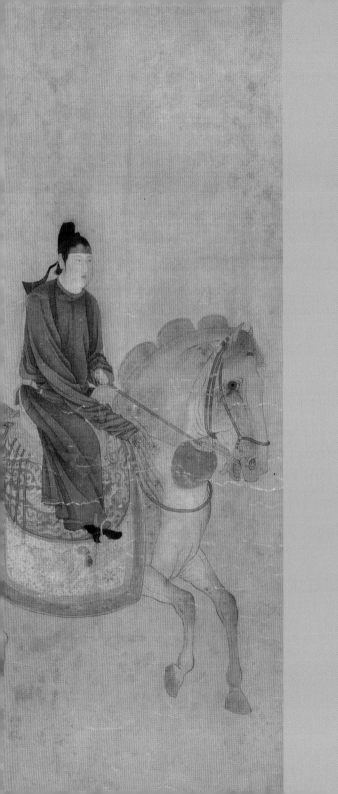

04 | 《유춘도遊春圖》의 수수께끼

위기의 성세盛世 | 봄나들이 | 괵국부인虢國夫人은 어디에 있을까? | 그림 속 은유

위기의 성세盛世

장훤張萱은 당唐 현종玄宗 집권 시기의 궁정 화가였으며 귀족 공자, 규방 여인, 아기, 어린이를 그리는 데 뛰어났다. 안타깝게도 장훤의 원화는 전해지지 않으며 오늘날 우리가 보는 장훤의《도련도搗練圖》와《괵국부인유춘도虢國夫人游春圖》두 작품은 모두 송宋 휘종徽宗이 모사한 것으로 전해진다.

비록 모사본이지만 우리는 그림 속에서 여러 흥미로운 역사 이야기를 발견할 수 있다.《도련도》를 통해 고대 여성들의 노동 생활을 이해할 수 있었다고 말한다면《괵국보인유춘도》는 너무나도 잘 알려진 역사 속 장면을 나타냈다.

당 현종 이융기李隆基는 집권 초기 나라를 다스리는 데 힘을 다하며 일련의 적극적인 개혁 조치를 취해 경제를 발전시키고 국력을 신장시켰다. 현종의 통치 아래 당조唐朝는 태평성대를 이루며 전성기에 진입해 역사상 '개원성세開元盛世'라고도 불렸다. 태평성대를 구가하던 현종은 이전의 근검 절약하던 태도를 버리고 사치스러운 생활에 빠져들었다. 이 시기 현종의 극진한 총애를 받던 양귀비는 훗날 조정의 혼란에 복선을 깔게 된다.

현종은 양귀비의 환심을 사기 위해 애를 썼으며 여러 황당한 일까지 벌렸다. 가장 유명한 이야기로는 단지 여지荔枝를 좋아하는 양귀비에게 신선한 남방 과일을 먹게 하기 위해 영남嶺南에서 장안長安까지 천리 공도貢道를 개척한 후 대량의 인력과 물자를 아낌없이 들여 수천리를 달려 여지를 조공하게 하였는데 이때 지쳐 죽은 말이 그 수를 셀 수 없을 정도였다.

안사의 난 이후, 당 현종은 자신의 목숨을 부지하고 군의 사기를 안정시키기 위해 양귀비에게 자결을 명한다. 이들의 사랑 이야기는 이렇게 끝이 났지만 시간은 멈추지 않고 이들에 대한 전설은 아직도 계속되고 있다.

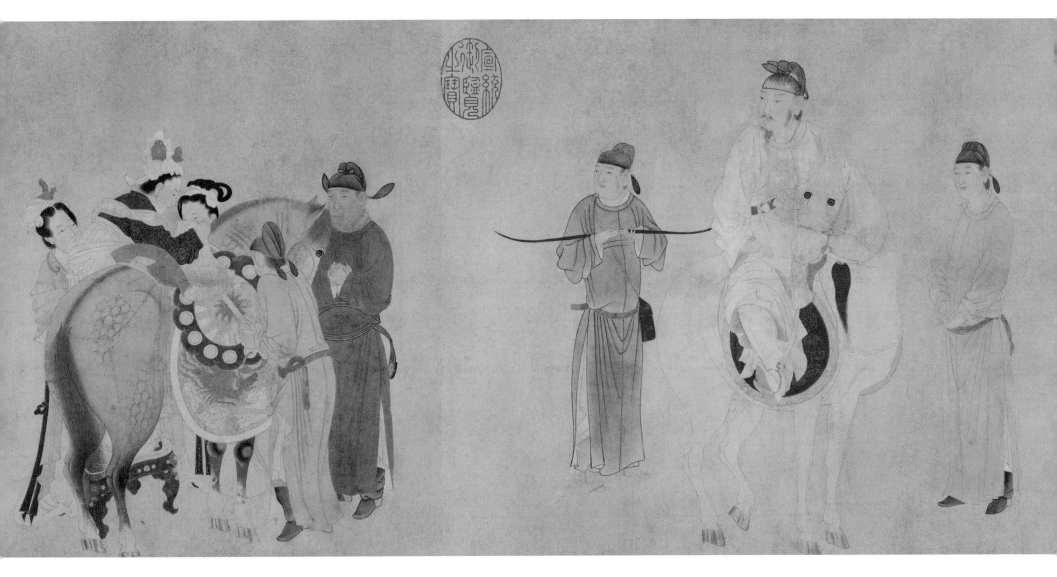

《귀비상마도貴妃上馬圖》의 일부분, 원대元代 전선錢選, 29.5cm×117cm, 미국 보스턴미술관 소장

원대元代 화가 전선錢選의 작품인 《귀비상마도貴妃上馬圖》는 당 현종과 양귀비가 곧 말을 타고 떠나는 장면을 묘사했다. 개원성세開元盛世 시기 궁에서는 셀 수 없이 많은 명마를 길렀을 텐데 훗날 어찌하여 노새를 타고 촉도蜀道에 올랐을까? '촉도행蜀道行'은 당 현종이 안사의 난 이후 멀리 쓰촨四川으로 피난로 피난을 가던 사건을 가리킨다. 개원성세에서 청두成都로 피난로 피난하기까지 불과 몇십 년 사이에 그림 속 달콤함에 잠겨 있던 당 현종은 이때 상상할 수 있었을까?

봄나들이

당 현종과 양귀비의 비극적인 이야기 속에서 괵국부인虢國夫人은 항상 화려한 조연으로 출현한다.

양귀비의 가족들은 황제의 총애를 독점하여 세력을 얻게 되며 한 때 그 위세가 대단했다. 양귀비의 족형族兄이던 양국충楊國忠이 재상이 되어 대권을 장악하면서 그의 몇몇 자매들은 각각 한국부인韓國夫人, 괵국부인虢國夫人, 진국부인秦國夫人으로 봉해진다. 여러 사서에는 황제의 비호 아래 양가楊家의 남매들은 대단히 사치스러운 생활을 누렸다고 기록되어 있으며 이러한 것들은 양귀비가 그 빼어난 미모로 나라를 망하게 했다는 증거가 되었다.

괵국부인은 놀랄 정도로 아름다운 외모와 거만한 성격으로 가장 쉽게 이야기에서 다뤄지는 인물이 되었다. 후세 사람들은 당대唐代 시인의 시가, 선조가 쓴 사서, 화가가 그린 그림 속에서 괵국부인의 종적을 끊임없이 발견하며 이러한 조각들을 모아 괵국부인의 형상을 완벽하게 꿰맞추길 바란다.

《괵국부인유춘도虢國夫人游春圖》는 중요한 그림 소재 중 하나로 괵국부인이 수행인들을 데리고 봄나들이를 하는 모습을 그린 것이다.

그렇다면 괵국부인은 그림 속 어디에 있을까?

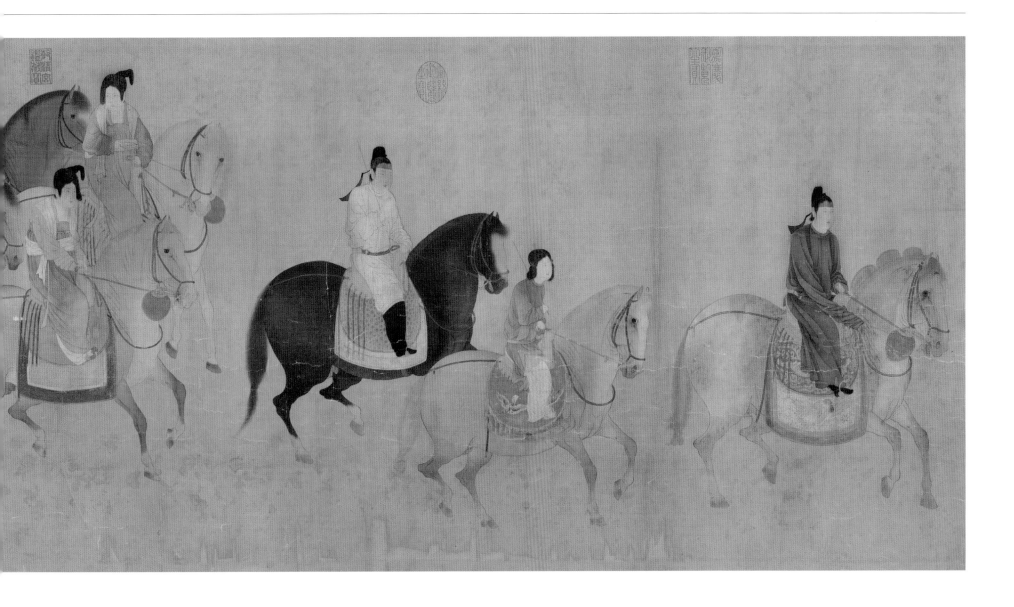

《괵국부인유춘도虢國夫人游春圖》당대唐代 장훤張萱, 송대 모본, 51.8cm×148cm, 랴오닝성박물관遼寧省博物館 소장

곽국부인虢國夫人은
어디에 있을까?

우리는 먼저 두 그룹의 인물들을 배제하도록 하자. 첫 번째 그룹은 그림 중간 까만 말과 맨 뒤쪽 하얀 말을 타고 있는 두 인물이다. 이들은 수행인의 옷차림을 하고 있으며 분명 곽국부인 일행을 호위하는 인물들일 것이다. 또 다른 그룹은 붉은 옷을 입고 있는 두 여자아이로 머리를 정수리에 높게 묶어 올리지 않고 양쪽 귀 옆에 둥그렇게 따서 묶었는데 이는 시녀들이 하는 머리 모양이었다.

남은 다섯 명 가운데 누가 곽국부인일까?

무리의 가장 앞에 있는 기수는 남장을 하고 있지만 부드러운 얼굴에 가느다란 눈썹과 붉은 입술을 하고 있으며 수염이 나지 않았다. 속이 비치는 모자를 통해 여성스러운 이마 모양과 가늘고 부드러운 귀밑머리를 볼 수 있다. 이러한 것들은 이 기수가 여성일 것이라는 것을 암시해 주고 있다. 개원연간開元年間, 여성이 남장을 하는 것은 결코 드물지 않았는데 곽국부인이 남장을 하고 외출했을 가능성도 있다. 또한 맨 앞쪽에 있는 이 말은 화면 속에서 가장 크고 건장하며 말등에 있는 장신구들 역시 가장 복잡하다. 당대唐代의 황족이 타던 어마禦馬의 갈기는 일반적으로 세 개의 돌기 모양으로 다듬어 '삼종마三鬃馬'라 불렀다. 그림 속 삼종마를 타고 있는 사람은 맨 앞쪽의 기수와 뒤쪽에 있는 두 사람뿐이며 이러한 것들은 남장을 한 기수의 신분이 일반적이지 않다는 것을 설명한다.

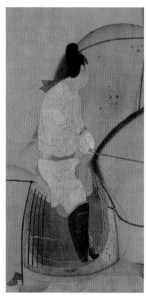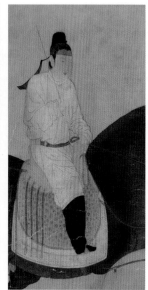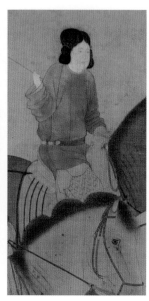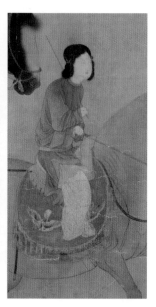

두 그룹 인물들의 옷차림이 굉장히 유사하다.

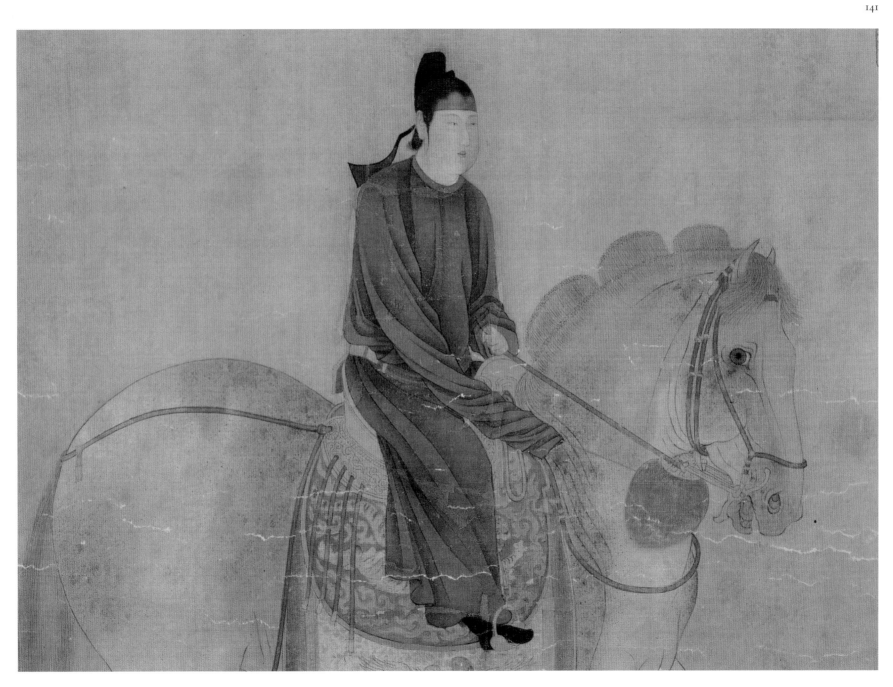

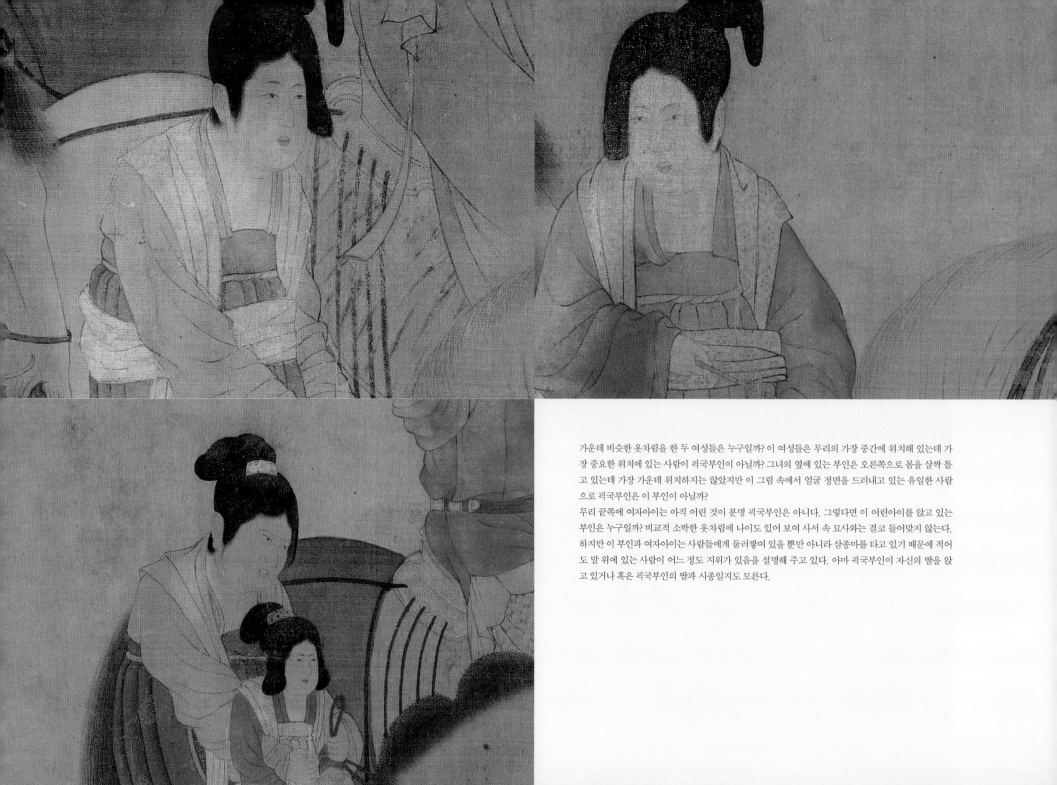

가운데 비슷한 옷차림을 한 두 여성들은 누구일까? 이 여성들은 무리의 가장 중간에 위치해 있는데 가장 중요한 위치에 있는 사람이 괵국부인이 아닐까? 그녀의 옆에 있는 부인은 오른쪽으로 몸을 살짝 틀고 있는데 가장 가운데 위치하지는 않았지만 이 그림 속에서 얼굴 정면을 드러내고 있는 유일한 사람으로 괵국부인은 이 부인이 아닐까?

무리 끝쪽에 여자아이는 아직 어린 것이 분명 괵국부인은 아니다. 그렇다면 이 어린아이를 안고 있는 부인은 누구일까? 비교적 소박한 옷차림에 나이도 있어 보여 사서 속 묘사와는 결코 들어맞지 않는다. 하지만 이 부인과 여자아이는 사람들에게 둘러쌓여 있을 뿐만 아니라 삼종마를 타고 있기 때문에 적어도 말 위에 있는 사람이 어느 정도 지위가 있음을 설명해 주고 있다. 아마 괵국부인이 자신의 딸을 안고 있거나 혹은 괵국부인의 딸과 시종일지도 모른다.

그림 속 은유

화면을 통해서는 누가 괵국부인인지 확인할 수 없기 때문에 우리는 시가에서 괵국부인에 관한 실마리를 찾아보도록 하자.

당대唐代의 '시성詩聖' 두보杜甫는 시에 다음과 같이 적었다.

"괵국부인이 황제의 은총을 입어虢國夫人承主恩, 날이 밝자 말을 타고 궁으로 들어가네平明上馬入宮. 연지와 분이 오히려 얼굴색을 더럽힐까 싫어却嫌脂粉涴顔色, 눈썹만 가볍게 쓸고 황제를 알현하네澹掃蛾眉朝至尊." 얼굴이 고왔던 괵국부인은 오히려 분칠하는 것을 싫어해 짙은 화장을 하지 않았으며 단지 가늘고 긴 눈썹만 가볍게 쓸어 빗은 후 말을 타고 황제를 알현하러 갔는 것이다. 만약 시에 적은 내용과 같다면 괵국부인은 아마도 고상하면서도 강한 성격의 미인이었을 것이다.

살아 있을 적 호사스러운 생활을 누렸던 것과는 달리 괵국부인은 굉장히 처량한 죽음을 맞이하였다. 《구당서舊唐書》와 《신당서新唐書》에는 양씨 자매의 사치스러운 생활 이외에도 괵국부인의 생전 마지막 모습이 기록되어 있다. 양국충과 양귀비가 죽은 후 괵국부인 역시 당조의 관병에 쫓겨 죽임을 당한다. 그녀는 도망을 하던 도중 스스로 목을 베었으나 그 자리에서 죽지 않고 결국 잡혀 옥에 들어가게 된다. 그녀는 그곳에서 옥졸에게 물었다. "나라냐國家乎? 역적이냐賊乎?" 옥졸은 대답하였다. "둘 다입니다互有之." 이후 괵국부인은 죽음을 맞이한다.

이 말은 두 가지 뜻으로 이해될 수 있다: 하나는 괵국부인이 옥졸에게 그가 조정을 대표해 자신을 죽이러 온 것인지, 아니면 세상이 어지러운 틈을 타 한을 풀러 온 것인지에 대해 질문하는 것이다; 다른 하나는 그녀는 아마 자신이 나라의 죄인이 되어 죽는 것인지 아니면 개인적인 원한으로 인한 피해자인지 알고 싶어 했을지도 모른다는 것이다. 우리가 그림에서 괵국부인을 찾을 수 없었던 것처럼 죽기 전 남긴 이 말의 진정한 뜻 역시 하나의 수수께끼가 되었다.

수수께끼를 푸는 과정에서 어떤 사람은 이야기와 전기를, 어떤 사람은 권계와 경고를, 어떤 사람은 수시로 변화하는 운명을 보았다. 역사의 진실에 가장 근접하는 그림과 시문들은 의혹을 가득 품고 있는 수많은 사람들에 의해 끊임없이 해석되고 있다.

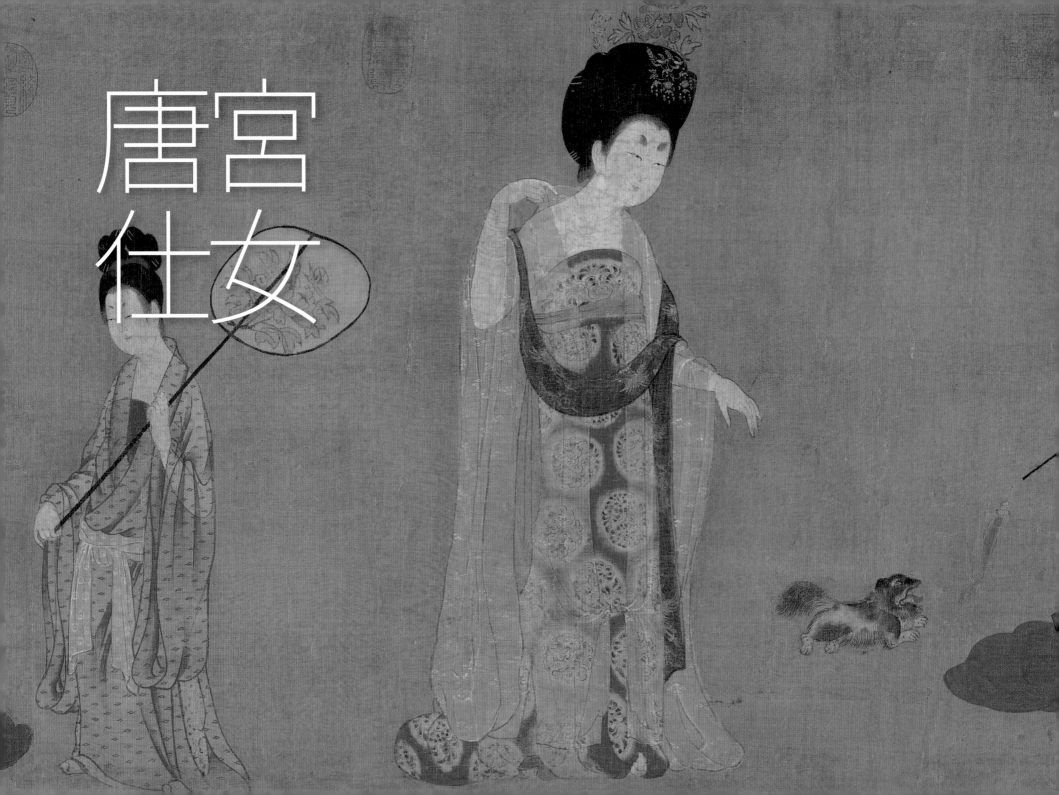

唐宮仕女

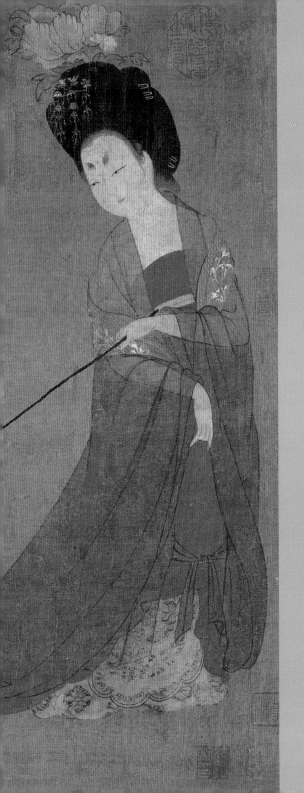

잠화簪花를 꽂은
사녀仕女

중국 미술사에서 장훤과 함께 이야기되는 주방周昉이라는 이름의 화가가 있으며 역시 궁정 생활과 귀족 여성을 그리는 데 뛰어났다.

《잠화사녀도簪花仕女圖》는 주방이 그렸다고 전해지는 명화로, 화려한 옷차림을 한 몇 명의 귀족 여성이 정원에서 꽃을 감상하며 노는 장면을 그린 것이다. 이 작품의 창작 연대에 대해 수많은 학자들이 연구와 고증을 진행했는데 중만당中晚唐 시기에 창작되었다고 하는 학자들도 있고 오대남당五代南唐이라고 여기는 학자들도 있으며 북송北宋 시기의 모사본이라고 말하는 학자들도 있어 오늘날까지 결론이 나지 않았다.

작품의 창작 연대와 구체적인 작가를 명확히 파악하기는 어렵지만 만당晚唐 시기부터 오대五代 시기까지의 복식을 연구하는 데 굉장히 중요한 자료이다.

《잠화사녀도簪花仕女圖》 만당唐代 (傳)주방周昉, 48cm×108cm, 랴오닝성박물관遼寧省博物館 소장

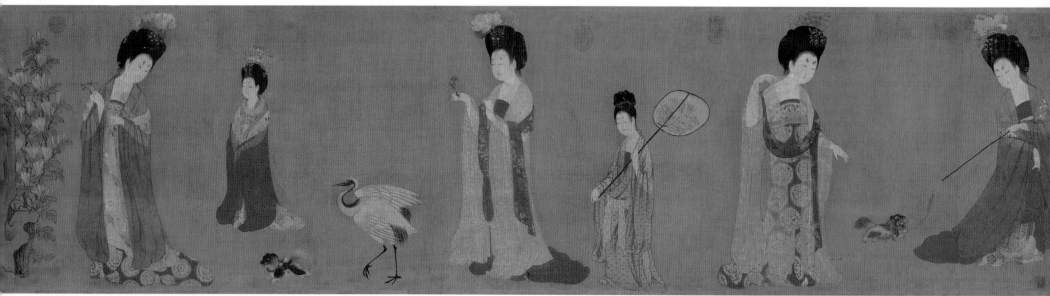

머리 위에 잠화는 각각 작약, 연꽃, 수련, 목단으로 구분된다. 잠화는 훗날 그려 넣은 것일 수도 있다는 견해도 있다.
←

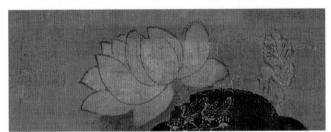

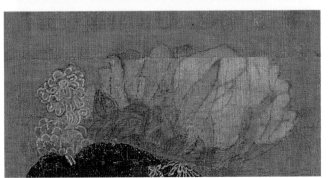

고계高髻(높게 틀어 올린 쪽)에 장식된 보요步搖
→

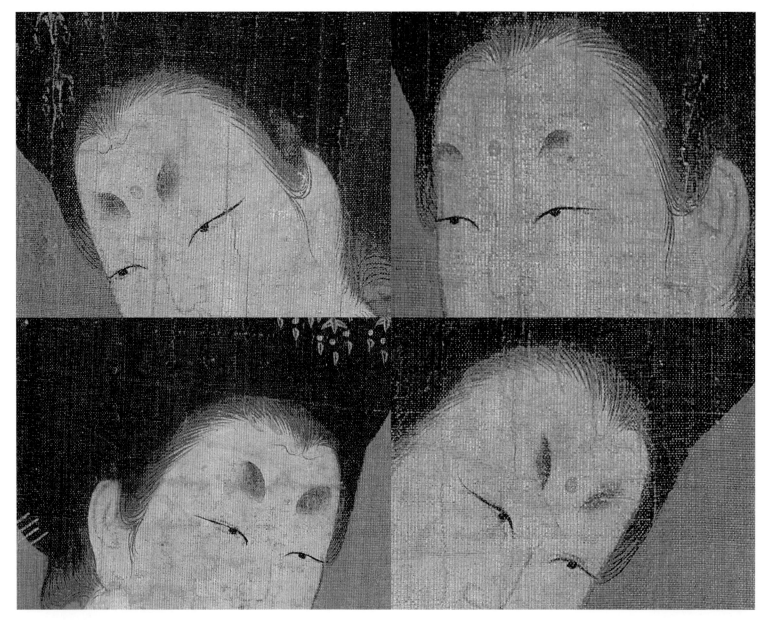

짙고 끝이 올라간 아름다운 눈썹과 눈썹 사이의 화전花鈿

망사로 된 외투와 피백披帛 →

부채질하는 사녀仕女

주방은 국력이 날로 약해지고 사회 불안정이 점차 심각해지고 있던 중만당中晩唐 시기에 활동하였다. 성당盛唐 시기에 활동하던 장훤과 비교해 주방이 만들어 낸 인물 역시 농후한 시대 감각을 드러내고 있다.

《휘선사녀도揮扇仕女圖》는 주방의 화풍을 대표하는 작품으로 현재 베이징 고궁박물원에 소장되어 있다. 이 긴 두루마리는 오른쪽에서 왼쪽으로 제각기 다른 모습의 비빈과 궁녀 십여 명을 순서대로 그려 놓았다.

《도련도》와 《곽국부인유춘도》 이 두 작품을 통해 화면 속 밝고 명랑한 분위기를 느낄 수 있다면 《휘선사녀도》 속 여인들은 답답하고 울적한 모습을 하고 있다.

고대 비빈들은 결코 자신의 운명을 결정할 수 없었으며 그녀들의 인생은 일반적으로 황제 한 사람의 호불호에

《휘선사녀도揮扇仕女圖》
당대唐代, (傳)주방周昉, 33.7cm×204.8cm,
베이징고궁박물원北京故宮博物院 소장

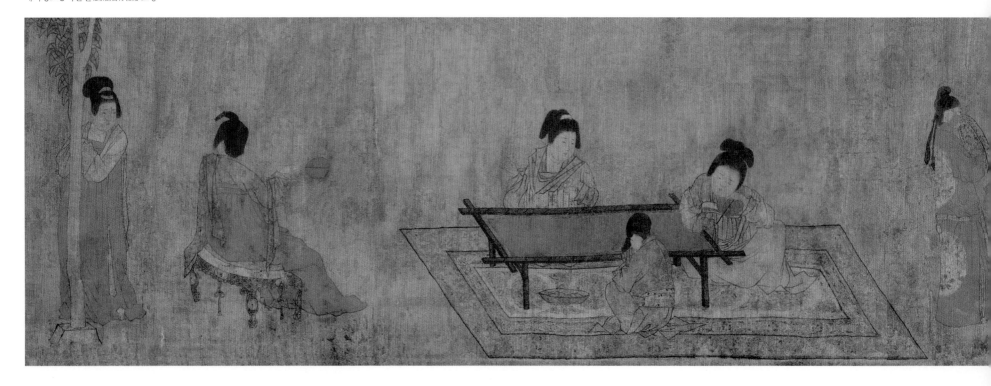

결정되었다. "후궁가려삼천인後宮佳麗三千人"이었지만 마지막까지 황제의 은총을 받은 어인은 몇이나 될까? 이미도 대다수의 비빈들은 굳게 닫친 후궁에서 홀로 정신적 고통을 감당하며 끝없는 기다림 속에 그녀들의 아름다운 청춘을 낭비할 수밖에 없었을 것이다.

그림 속 비빈들은 풍만한 몸매에 청아하고 수련한 외모를 하고 있으며 화려하면서도 정교한 옷차림과 화장을 하고 있다. 하지만 그녀들의 자세는 조금 게을러 보이며 표정은 더욱이 수심이 가득해 보인다. 화가는 화려한 옷차림을 하고 있는 이 여인들의 심리 상태를 생동감있게 묘사해 그녀들의 외로운과 슬픔을 쉽게 알아채도록 하였다.

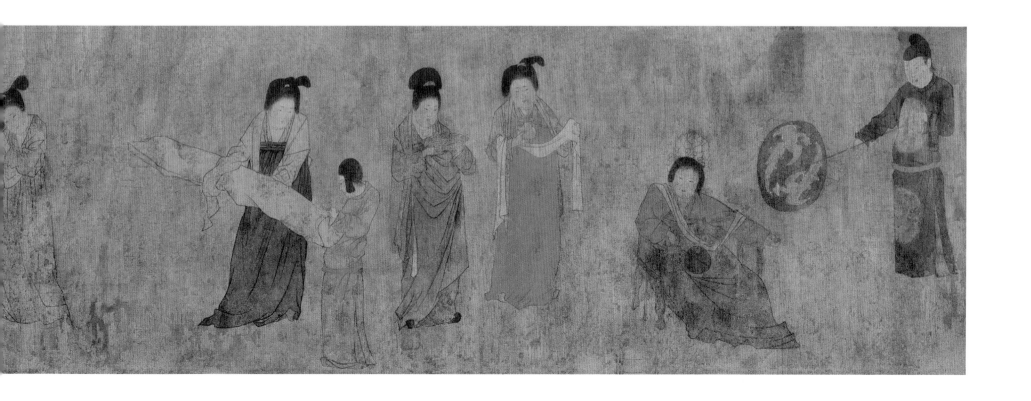

추풍단선秋風團扇

반첩여班婕妤는 한漢 성제成帝의 총비로 학식이 뛰어나고 예의에 밝으며 글재주가 뛰어나 황제의 총애를 받았다고 전해진다. 하지만 그 아름다운 시절도 오래 가지 못하고 조비연趙飛燕 자매가 입궁하자마자 한 성제의 총애를 받기 시작한다. 냉대를 받은 반첩여는 장신궁長信宮으로 들어가 왕태후를 모시며 오랫동안 궁궐 깊숙한 곳에 살게 된다.

《원가행怨歌行》은 반첩여가 지은 악부시樂府詩라 전해지며 총애를 받기 시작했을 때부터 총애를 잃게 되기까지의 쓸쓸함과 처량함을 생동적으로 묘사했다.

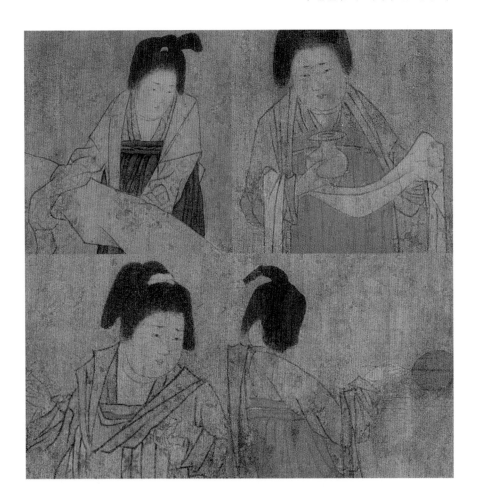

新裂齊紈素, 鮮潔如霜雪
새로 자른 제나라의 흰 비단, 맑고 깨끗하기가 마치 눈서리와 같구나.
裁爲合歡扇, 團團似明月
마름질해 만든 합환선, 둥글고 둥근 것이 마치 밝은 달과 같네.
出入君懷袖, 動搖微風發
임의 품과 소매 속을 드나들며, 흔들어 산들바람을 일으키는구나.
常恐秋節至, 涼颸奪炎熱
항상 두려운 것은 가을철이 되어, 서늘한 바람이 더위를 앗아갈까 함이더니
棄捐篋笥中, 恩情中道絶
대광주리 속에 부채가 버려지 듯, 은혜와 애정도 도중에 끊어지고 말았구나.

무더운 날씨에 부채는 매일 같이 산들바람을 일으켜 사랑을 받을 수 있지만 일단 날씨가 서늘해지면 상자 속에 버려져 아무도 관심을 갖지 않는다. 이 시는 단선을 총애를 잃은 사람에 비유해 매우 적절하게 표현하였다.

《휘선사녀도》속에도 단선을 통해 적막하고 쓸쓸한 분위기를 부각시키고 있음을 알 수 있다.

《원행가》와 반첩여의 이야기, 그리고 그녀를 통해 알 수 있는 후궁 여성들의 비참한 처지는 여러 위대한 당대唐代 시인들에 의해 시가로 쓰여졌으며 우

리는 이러한 소재를 '궁원宮怨'이라 부른다.

예를 들어, '시선詩仙' 이백李白의 《장신궁長信宮》 속 "누가 철지난 단선 같은 첩을 가엽게 여길까誰憐團扇妾, 홀로 앉아 가을 바람을 원망하네獨坐怨秋風", 왕창령王昌齡의 《장신추사오수長信秋詞五首 - 기삼其三》 속 "빗자루를 들고 나와 청소를 하니 날이 밝고 궁궐문이 열리는데奉掃平明金殿開, 잠시 단선을 들고 더불어 배회하네且將團扇共徘徊"의 시구에서 모두 '단선', '장신궁', '가을바람' 등의 표현이 사용되었다.

초당初唐 시기부터 만당晩唐 시기까지 벼슬길에 오르지 못하거나 재능은 있으나 그 뜻을 펼칠 기회가 없었던 수많은 사람들이 궁원을 소재로 한 시가 작품을 남겼다. 후궁 궁녀의 비극적인 인생을 그들 자신의 벼슬살이에 투영시켰다. 황제의 총애를 기다리는 여인들의 수동적인 모습, 전전긍긍하며 군왕을 모시다가 한 순간의 실수로 햇빛조차 들지 않는 냉궁에 무참히 갇히게 되는 등 … 이 모든 것들이 마치 군신 관계 같지 않나? 궁녀들에 대한 동정은 자신의 운명에 대한 속절없는 탄식인 것이다.

❶	❷

❶ 두루마리 첫 머리의 사녀가 단선을 손에 쥐고 있다. 이는 작품의 주제를 명확하게 드러낸다.
❷ 두루마리 끝의 사녀가 오동나무에 몸을 비스듬히 기대어 가을이 끝났음을 드러낸다.

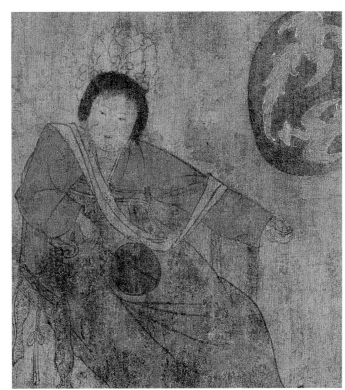

06 | 아트 링크Art link

예술 관련 지식

사녀화仕女畵

사녀화仕女畵는 중국 인물화의 한 종류로, 여성의 형상을 주요 묘사 대상으로 삼은 작품을 가리킨다. 서로 다른 시대의 화가들은 미에 대한 각자의 이해를 바탕으로 각각의 멋과 분위기를 지닌 여성의 형상을 창조해 냈으며 시대별 여성에 대한 인식을 구현했다.

오늘날 전해지는 고개지顧愷之 작품의 모사본 속 여성의 여리여한 몸매와 고상한 자태는 위진남북조魏晉南北朝 시기 인물화의 우아하면서도 소박한 특징을 드러냈다. 당대唐代 화가 장훤張萱, 주방周昉이 그려낸 귀족 여성은 살이 올라온 부드러운 얼굴에 풍만한 몸매, 고급스럽고 화려하여 강렬한 시대적 감각을 지니고 있다. 송대宋代부터 평민 여성들의 모습이 화가의 붓끝을 통해 자주 나타나기 시작했다. 그녀들은 요염한 용모도, 화려하고 정교한 복식도 없는 일반 백성 가정의 소박한 주부의 모습을 하고 있다. 명대明代의 문인재자文人才子들은 그들의 마음 속에 있는 이상적인 미인을 그려 냈다. 매끄럽게 흘러내린 어깨, 가는 목과 허리를 지니고 있으며, 이러한 점잖고 아름다운 여인의 곁에는 늘 거문고, 바둑, 서화와 지필연묵이 있어 남다른 재능을 간접적으로 드러냈다. 청대淸代의 화가들은 섬세하고 연약하면서도 소박한 여성의 특징을 부각시키는 데 더욱 중점을 두었다.

《방거도紡車圖》의 일부분, 북송北宋 왕거정王居正, 26.1cm×69.2cm, 베이징고궁박물원北京故宮博物院 소장

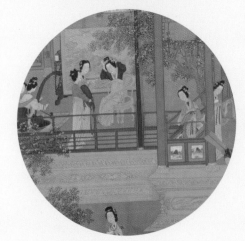

《인물고사도책人物故事圖冊·귀비효장貴妃曉妝》의 일부분, 명대明代 구영仇英, 41.4cm×33.8cm, 베이징고궁박물원北京故宮博物院 소장

공필중채工筆重彩

공필중채工筆重彩란 중국화 화법의 한 종류로, 먼저 붓을 사용해 세밀하면서도 깔끔하게 윤곽을 그린 뒤, 윤곽 안에 주사朱砂, 석청石靑 등의 화려하면서도 강렬한 색상의 염료를 여러 번 칠해 섬세하고 화려한 느낌을 준다. 인물화, 화조화, 산수화 등에서 자주 사용되는 형식으로, 이 책에 수록된 장훤의 《도련도》와 《괵국부인유춘도》, 주방의 《잠화사녀도》와 《휘선사녀도》가 이에 속한다. 중국 회화 역사상 공필중채 화법에 능했던 또 한 명은 명대明代의 유명 화가인 구영仇英으로, 당대唐代 화가들의 웅장하고 대범한 작품과 비교했을 때, 구영의 공필중채화는 더욱 우아하고 섬세하면서도 맑고 아름다웠다.

《상용석도祥龍石圖》
송宋 휘종徽宗 발문

《초음횡금도蕉陰橫琴圖》
명대明代 심주沈周, 14.5cm×40.3cm,
타이베이고궁박물원臺北故宮博物院 소장

수금체瘦金體

수금체瘦金體는 송宋 휘종徽宗 조길趙佶이 창시한 글자체의 한 종류다. '금金'자는 본래 '근골筋骨'의 '근筋'을 가리키던 글자였으나 황금黃金의 '금金'으로 고쳐

부르면서 황제의 친필에 대한 존경을 나타낸다. 이 서체는 가늘면서 힘찬 것이 특징이다. 꺾어 쓰는 부분이 마치 도끼질을 한 듯 맹렬하며, 구勾, 점點, 별撇, 날捺 등의 필획 또한 예리한 칼처럼 끝이 뾰족하고 날카로워 대쪽 같은 느낌이 강하다. 송 휘종은 수금체에 화려하고 고급스러운 왕후의 기질을 부여했으며 개성이 강하고 전통적인 진해晉楷, 당해唐楷와는 큰 차이를 보이는 서예 역사상 가장 특별한 존재다.

송 휘종의 이러한 가늘면서도 힘이 느껴지는 필체는 그의 공필화조화工筆花鳥畫에서 남김없이 발휘되었다. 송 휘종은 서예와 회화적 재능을 동시에 지닌 천재 예술가로서 서예와 회화를 융합해 시詩, 서書, 화畫, 인印이 한 데 합쳐진 문인서화의 새로운 국면을 열어 후세에 영향을 미치고 오늘날까지 이어져 오고 있다.

선면화扇面畫

중국인은 부채에 예술 창작 행위를 하고 선면扇面 예술을 감상하는 전통을 가지고 있다. 문인 예술가, 소장가, 고관과 귀족들부터 일반 백성까지 자신의 감상 요구에 부합하는 서화선書畫扇을 만들거나 소장할 수 있었기 때문에 보급면이 굉장히 광범위한 실용적인 예술품이라 할 수 있었다.

이러한 작품들은 그림이나 글, 원형 비슷한 단선이나 접선의 선면이다. 두루마리나 족자 형식의 대형 작품을 담을 수는 없지만 화가들은 좁고 한정된 종이 위에 정교한 구상과 기법을 통해 더욱 생동감있고 정취가 가득 담긴 서화 소품을 만들어 냈다. 여러 소장가들은 이러한 서화선면書畫扇面을 얻은 뒤 그것을 부채로 만들지 않고 단독으로 된 서화접으로 표장하여 감상하고 소장하기 편리하게 하였다. 현존하는 수많은 서화선면들은 바로 이러한 방식으로 전해 내려온 것들이다.

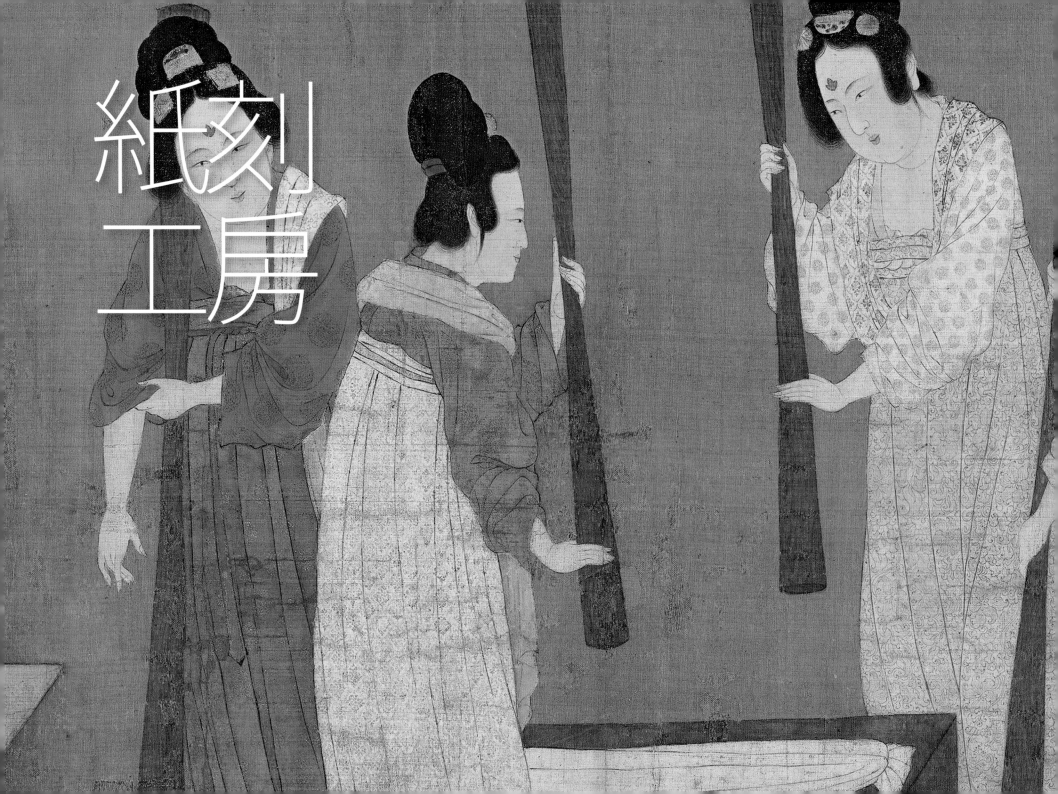

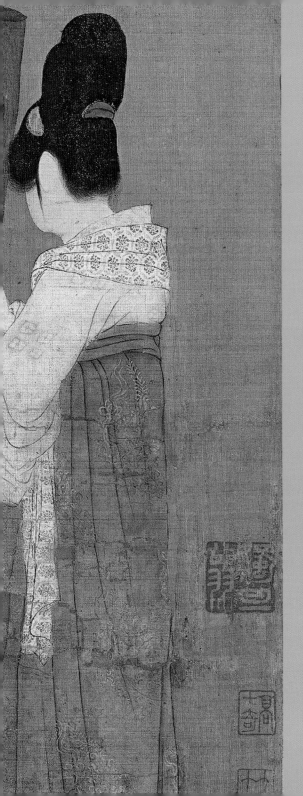

07 | 지각 공방

《도련도》는 색상이 알록달록 화려하고 아름답지만, 만약 색상과 도안 장식을 없애고 단지 까만색과 하얀

색만 사용한다면 어떻게 작품을 만들 수 있을까?

만드는 방법 : 흑백 지각紙刻

❶ 준비물

각지刻紙판, 연필, 지우개, 각지刻紙칼.(각지칼을 날카롭기 때문에 반드시 부모님의 보호 하에 조심해서 사용해야 한다.)

각지판의 구조는 비교적 특수하다. 각지판 가장 윗면에는 까만색 색지가, 밑면에는 하얀색 판지가 있으며 윗면의 까만색 종이를 파내면 밑면 판지의 하얀색이 드러난다. 우리는 각지의 이러한 특징을 이용해 화면 속 각 인물들과 사물의 형상을 선과 면으로 나타낸 후 흑백의 대비를 통해 작품을 만들 수 있다.

❷ 밑그림 그리기

연필을 이용해 각지판 위에 《도련도》 속 한 그룹의 인물을 그린다. 처음 해 보는 작업이라면 작품의 일부분을 선택하거나 한 두 인물만 선택해 그릴 수도 있다. 밑그림을 그릴 때 인물과 사물의 외각선을 특별히 주의해야 그려야 한다.

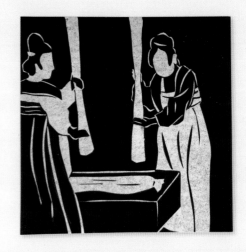

❸ 조각

우리는 까만색 바탕 위에 하얀색 부분이 드러나도록 파내야 한다. 다시 말하자
만 까만색과 하얀색 선과 면만을 사용해 인물의 입체감을 표현해야 한다. 예를
들어 다듬이질하는 궁녀의 머리부분에서 얼굴부분은 하얗게 보이도록 하고 그
다음 비교적 가는 굵기의 하얀색 선을 파내 올린머리의 윤곽을 나타내면 중간
에 파내지 않은 부분은 자연스럽게 궁녀의 까만 머리카락이 된다. 밑그림 작업
을 할 때, 사전에 연필을 사용해 파내야 할 부분에 표시를 해 놓을 수 있다.
디테일한 부분은 명암의 대비에 주의해야 한다. 예를 들어 다듬이질하는 궁녀
의 긴치마에서, 우리는 치마를 하얀색의 넓은 면이 보이도록 파낸 뒤 중간에 가
는 까만색 선 몇 가닥을 남겨 치마의 주름을 표현한다. 앞뒤나 막힌 부분을 표현
할 때 역시 명암의 대비를 사용해 구분하는 데 주의해야 한다.

❹ 완성

연필로 표시한 밑그림을 따라 순서대로 하나하나 파낸다. 가볍게 천천히, 왼손
은 조각칼을 든 오른손에서 조금 멀리 거리를 둬 안전에 주의한다.
조각을 마치면 간단하고 쉬운 지판화紙版畵가 완성된다. 지판화를 집 안 벽에 걸
어 인테리어 소품으로 사용할 수 있다.

놀이 디자인 : 지수시앤季书仙, 위앤루이原瑞

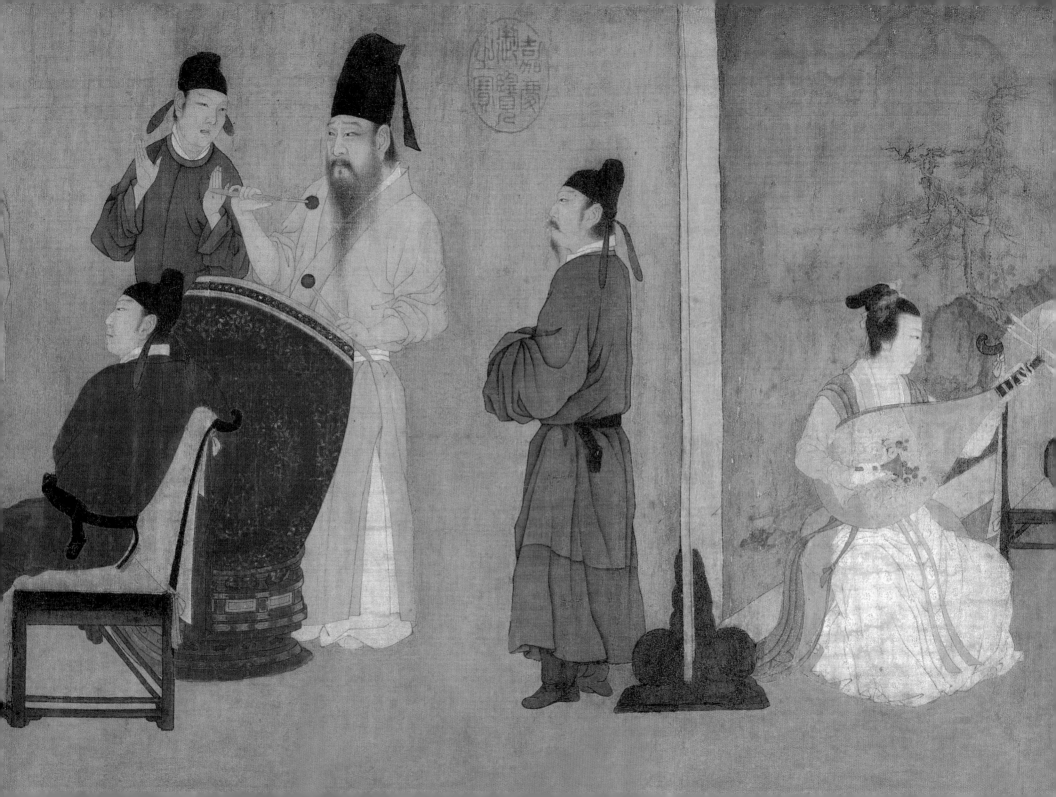

고굉중顧閎中과

한희재야연도
韓熙載夜宴圖

쉬윈윈徐葦葦 지음

4

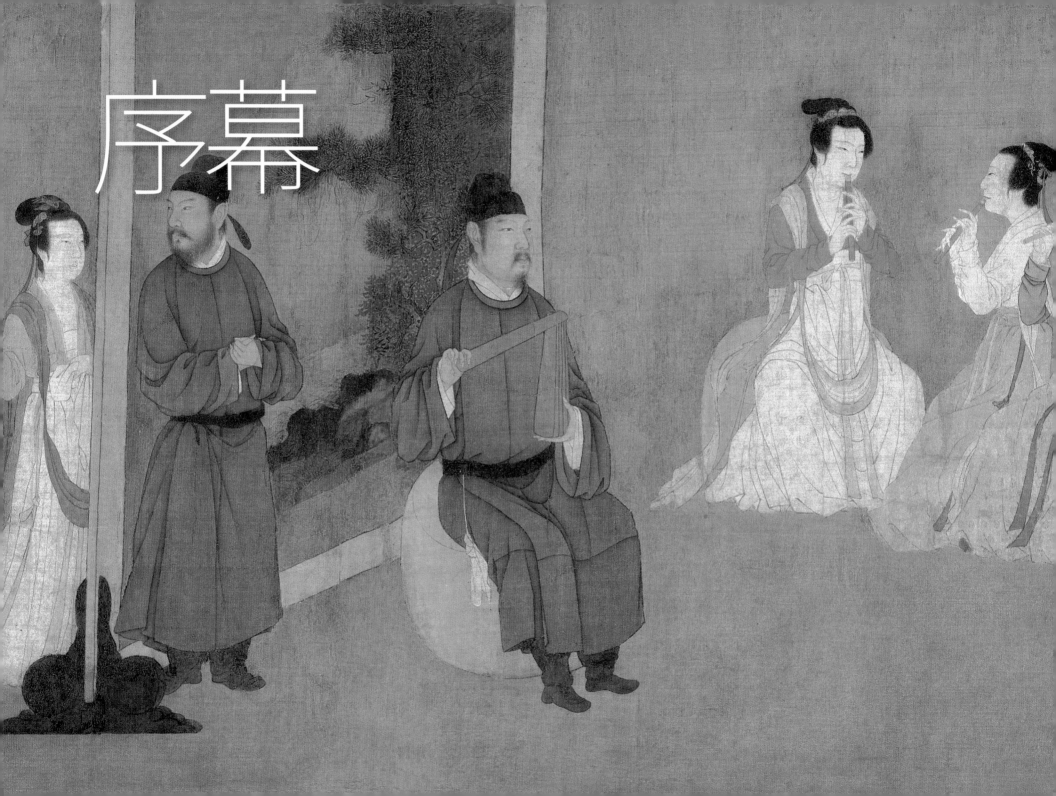

序幕

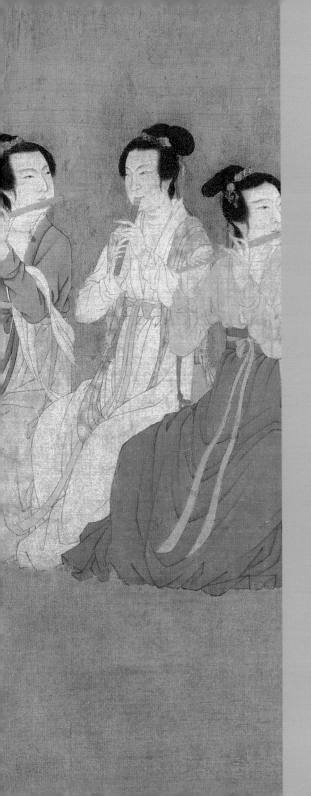

01 | 서막

한희재韓熙載는 누구일까? | 남당南唐 대신의 가연家宴 | 중요한 도구

한희재韓熙載는
누구일까?

한희재韓熙載의 초상화
청전장본淸殿藏本《당대명신상책唐代名臣相册》

한희재韓熙載는 전란이 빈번하던 당조唐朝 말엽에 태어났다. 907년, 조정을 장악한 주온朱溫은 당唐 애종哀宗 이축李柷을 핍박하여 황위를 찬탈하고 국호를 '양梁'으로 바꾸면서 오대五代 시기의 서막을 열게 된다.

한희재의 집안은 명성이 드높지는 않았지만 대대로 벼슬을 지냈다. 이러한 집안에서 자라난 한희재 역시 책 읽기와 여러 고장을 두루 유람하는 것을 좋아했다. 후당後唐 동광同光 4년(926년), 한희재는 진사에 합격해 앞길이 창창했지만 같은 해 부친 한광사韓光嗣가 상관의 항명 사건에 휘말려 죽임을 당하게 된다. 한희재는 목숨을 부지하고자 그 신분을 상인으로 위장할 수 밖에 없었으며 그 길로 남방의 오국吳國으로 도망쳐 오게 된다.

이곳에서 한희재는 자신의 운명을 바꾼 한 사람을 만나게 되는데, 그는 바로 오국吳國의 실권을 장악하고 훗날 남당南唐의 개국황제가 된 이변李昪이었다. 남당南唐이 건립된 이후, 이변은 남다른 재능을 지닌 한희재를 수도 금릉金陵으로 불러들여 비서감을 맡겨 태좌를 보좌하도록 한다.

이 태자가 바로 남당南唐 정권의 제 2대 황제인 중주中主 이경李璟이다.

한희재는 지위가 높지는 않았지만 이경과 오랜 시간을 함께 하면서 깊은 신임을 얻었다. 이경은 즉위하자마자 한희재를 우부虞部 외랑外郎, 사관史館 수찬修撰으로 임명하고 오품五品 이상의 관원들만 입을 수 있는 '비의緋衣(붉은색 도포)'까지 특별히 하사하였는데 그가 맡은 원외랑員外郎은 겨우 육품六品 관직에 지나지 않았다.

한희재는 이씨李氏 부자의 지우지은知遇之恩에 보답하기 위해 그가 평생을 거쳐 배운 지식들을 펼치며 남당南唐의 건설에 적극적으로 참여했다. 그는 정치적 능력을 최대로 발휘하면서 남당南唐 중기中期의 번영에 큰 공을 세웠다.

하지만 오래가지 못해 남당南唐의 국력이 점차 약해지고 후주後主 이욱李煜의 즉위와 조정의 분쟁 등 각종 사건들이 발생하면서 한희재 역시 이에 낙심하게 된다. 그는 눈 앞에 대세가 이미 기울었음을 보고 정치에서 멀어지기 시작해 친구들과 술에 빠져 지내며 세상사에 관심을 두지 않는 척하였다.

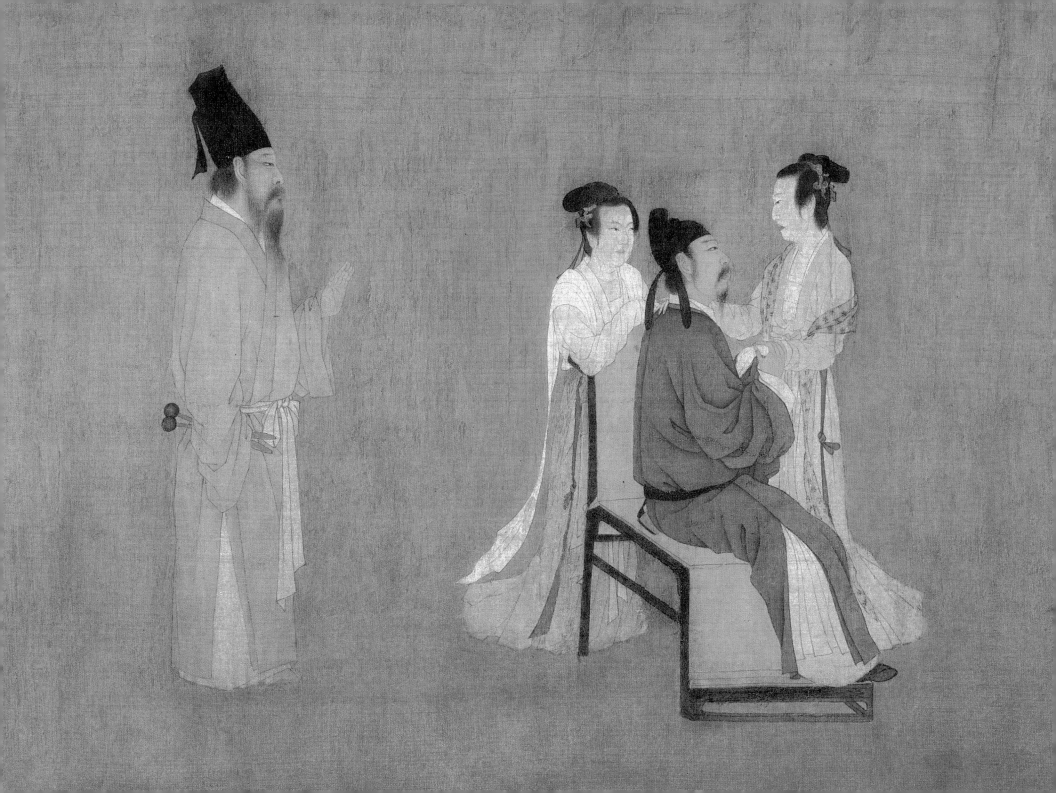

남당南唐 대신의
가연家宴

《한희재야연도韓熙載夜宴圖》란 제목 그대로 한희재가 밤중에 연회를 벌이고 있는 장면을 묘사한 것이다. 이 그림은 길이가 3미터에 달하며 다섯 부분으로 나눌 수 있는데 각각 청악聽樂, 관무觀舞, 휴식休息, 청취淸吹, 송별送別로 이름 붙여진다.

이야기는 연회의 순서대로 구성돼 있다. 두루마리를 천천히 펼쳐보면 한희재가 가무와 연주를 감상하는 장면부터 중간에 잠깐 휴식을 취하는 장면, 다시 연회가 시작되고 마지막으로 손님들을 배웅하는 장면을 볼 수 있다. 이러한 연속성을 지닌 이야기는 오늘날 보는 그림 이야기책과 매우 흡사하다.

한 페이지씩 넘겨 보는 그림 이야기책과 다른 점은 작품이 긴 두루마리 속에서 전개된다는 것이다. 각각의 시간대와 공간대별로 서로 다른 이야기를 구분시키기 위해 화가는 교묘하게 도구를 사용해 화면을 분리시켰다. 그렇다면 어떤 도구를 사용한 것일까? 그것은 바로 화면 속에서 여러 번 나타나는 병풍이다.

병풍은 일종의 전통 가구다. 고대의 방은 우리가 알고 있는 현재의 방처럼 견고하지 않았기 때문에 사람들은 병풍을 이용해 바람과 한기를 막았다. 방지와 보호 기능 이외에도 공간을 분리하고 몸을 기대거나 물건을 걸어두는 데 사용했으며 실내 장식으로도 사용돼 고대 집안에서 없어서는 안 될 필수 가구였다.

이 그림에서 화면 밖까지 우뚝 솟아 있는 거대한 병풍은 가구로서 집안에 놓여 있을 뿐만 아니라 병풍 그 자체의 선과 면으로 연속된 하나의 화면을 자연스럽게 분리시키고 있다. 병풍은 시간과 공간을 분리시키는 중요한 도구면서 각 장면의 시작과 끝은 교묘하게 연결시킨다.

손님 배웅 병풍 절정에 이른 연회 병풍 중간 휴식

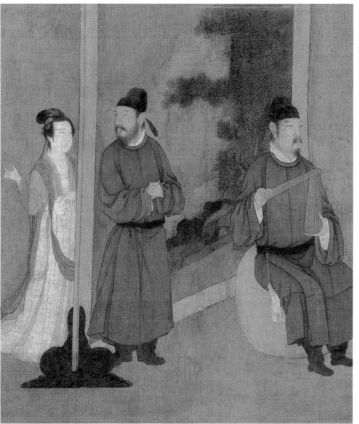

《한희재야연도韓熙載夜宴圖》
오대五代 (傳)고굉중顧閎中, 28.7cm×335.5cm,
베이징고궁박물원北京故宮博物院 소장

관무觀舞하는 사람들　　　　　　　　병풍　　　　　　　이야기 시작

중요한 도구

이러한 도구를 이용해 화면을 구분하는 방식은 《한희재야연도》에서 처음으로 사용된 것이 아니다. 전문가들은 전국戰國 시기에 출토된 유물을 통해 이미 인물이나 기물을 통해 화면 공간을 분할하는 방법이 있었음을 발견했다. 초기의 벽화나 석각을 통해 비슷한 방식을 찾아 볼 수 있다. 난징박물원南京博物院에 소장된 남북조南北朝 시기의 능묘에서 발견된 전화磚畵(벽돌에 그려진 그림)인 《죽림칠현여영계기竹林七賢與榮啓期》를 예로 들 수 있다. 이 작품

❶
❷

❶《죽림칠현여영계기竹林七賢與榮啓期》의 일부분,
 남북조南北朝 전화磚畵, 80cm×240cm×2,
 난징박물원南京博物院
❷《죽림칠현여영계기竹林七賢與榮啓期》
 전화 일부분의 모인模印

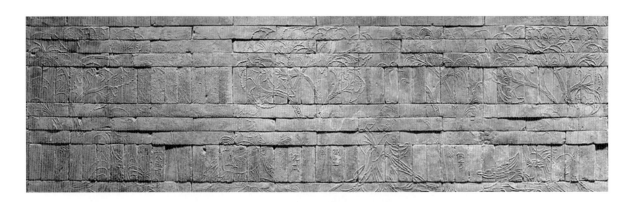

은 춘추春秋 시기의 은사隱士 영계기榮啟期와 '죽림칠현竹林七賢'이라 일컫는 일곱 명의 위진魏晉 시기 명사名士들을 새겨 묘사하였다. 화면에는 높은 나무들이 가득 차 있으며 명사들은 나무로 분리된 화면 사이에 앉아 있다.

둔황敦煌 제 428굴 벽화에는 '사신사호捨身飼虎'의 불교 고사가 묘사돼 있다. 세 명의 왕자가 사냥을 하러 나왔다가 쇠약한 어미 호랑이 한 마리가 배고픔을 이기지 못해 자신의 새끼를 잡아먹으려 하는 장면을 보게 된다. 자비심 많은 셋째 왕자는 이를 불쌍히 여겨 자신을 희생해 호랑이를 구하고자 마음 먹고 낭떠러지에서 몸을 던진 뒤 자신을 호랑이 먹이가 되게 하였다. 그림에서는 나무, 가옥, 끝없이 이어진 산봉우리를 이용해 장면 전체를 연결함과 동시에 각각의 독립된 이야기 공간을 만들었다.

둔황敦煌 제 428굴 벽화《사신사호捨身飼虎》

話說

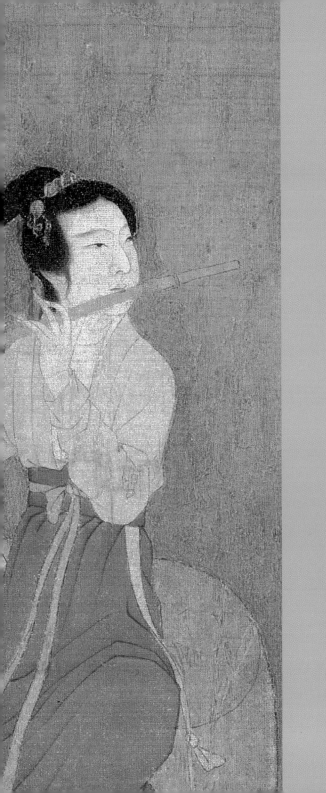

청악聽樂

《한희재야연도》의 첫 번째 장면은 연회에 참가한 사람들이 한 곳에 둘러 앉아 악기樂伎의 비파 연주를 듣는 것이다. 멀리서 살펴보면, 주인공인 한희재는 좌상坐床에 앉아 있는데 검은빛을 띠고 있는 쥐색 도포를 입고 높이 솟은 사모紗帽를 쓰고 있으며 긴 구렛나루를 길렀다. 옆에 앉아 있는 붉은색 도포를 입은 남성은 머리에 두건을 쓰고 있는데 이를 보통 '우사모烏紗帽'라 부른다. 이 남성은 그 당시의 장원狀元이었던 랑찬郞粲으로, 이번 야연夜宴의 귀빈으로 보이며 주인과 한 자리에 나란히 앉아 있다.

좌상 앞쪽에는 장방형의 큰 탁자가 하나 놓여 있으며 그 위에는 술잔과 접시들이 있고 감 등의 음식이 담겨 있는 것이 매우 풍성해 보인다. 탁자의 양 끝에는 각각 중서사인中書舍人 주선朱銑과 태상박사太常博士 진지옹陳至雍이 앉아 있으며 두 사람 모두 지위가 높은 관원들이다. 진지옹은 손에 간판簡板을 들고 있는데 이는 간단한 구조를 지닌 타악기로 흥에 겨워 연주에 맞춰 박자를 치고 있는 듯 보인다.

이러한 좌상과 큰 탁자는 주인과 귀빈들 사이를 가깝게 하면서 조화로운 분위기를 이루고 있다.

이 화면에는 12명의 인물이 있으며 남성은 7명, 여성은 5명이다. 5개의 장면 중 가장 많은 인물이 출현하며, 뒤에 있는 나머지 4개의 장면 속 인물들은 대다수 여기에 출현했다.

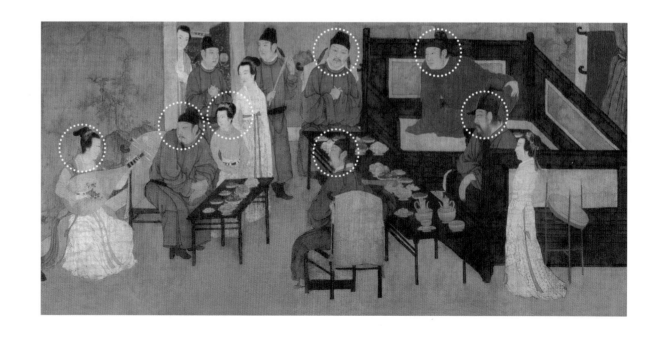



맞은편에 조금 작은 크기의 탁자가 하나 더 놓여 있으며 과일을 담은 그릇과 접시들도 놓여 있다. 탁자 옆에는 궁중의 연회 음악을 주관하는 교방부사敎坊副史 이가명李家明이 앉아 있다. 이가명은 고개를 돌려 비파를 연주하는 악기를 바라보며 다정다감한 눈빛을 드러내고 있다. 이는 연주를 하는 여성이 그의 여동생이기 때문이다.

악기는 머리를 높게 틀어 올렸으며 옅은 녹색의 대금對襟 상의와 분홍색의 작은 꽃무늬가 있는 긴 치마를 입고 둥근 의자 위에 앉아 집중하는 표정으로 연주하고 있다. 이가명의 옆에서 연주를 듣는 사람들 중 옅은 푸른색 저고리를 입은 젊은 여성이 유독 눈에 들어오는데, 그녀의 이름이 왕옥산王屋山이다. 우리는 다음 장면에서 그녀의 화려한 무대를 보게 될 것이다.

	❶	❷	❸
❹	❺	❻	❼

❶ 가무기歌舞伎 왕옥산王屋山
❷ 중서사인中書舍人 주선朱銑
❸ 장원狀元 랑찬郎粲
❹ 이가명李家明의 여동생
❺ 교방부사敎坊副史 이가명李家明
❻ 태상박사太常博士 진지옹陳至雍
❼ 한희재韓熙載

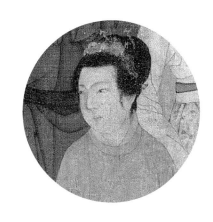

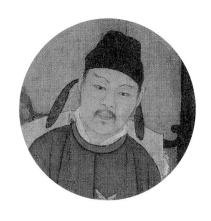

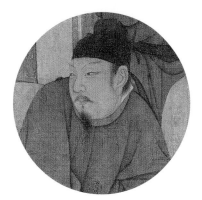

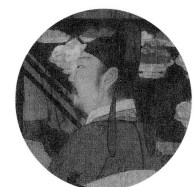

관무 觀舞

비파 연주가 끝난 후 두 번째 연회 순서인 '관무觀舞'가 시작된다. 비파를 연주하는 악기 뒤편에는 거대한 병풍이 놓여져 있으며 그 위에는 가지와 줄기가 힘차게 뻗어 있는 소나무가 그려져 있다. 이 병풍은 마치 책을 읽을 때 책장을 넘기는 것과 같이 청악聽樂과 관무觀舞의 장면을 분리시켰다.

푸른색 옷을 입은 작고 어여쁜 여인이 북소리를 따라 나풀거리며 춤을 추고 있는데 이 여인이 바로 앞 장면 속

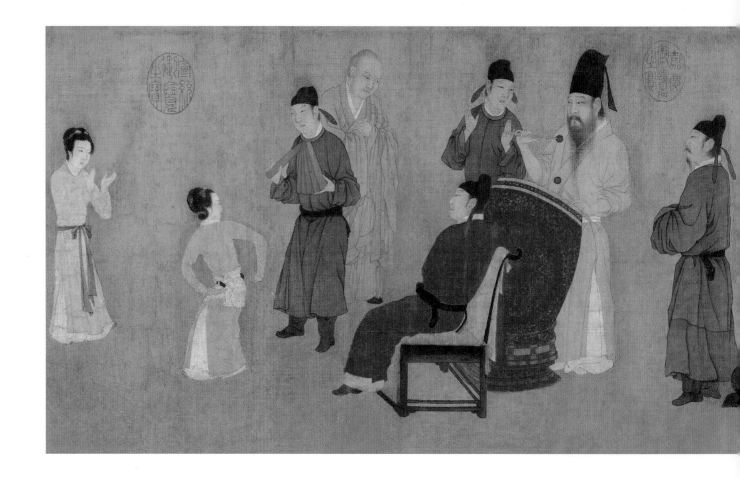

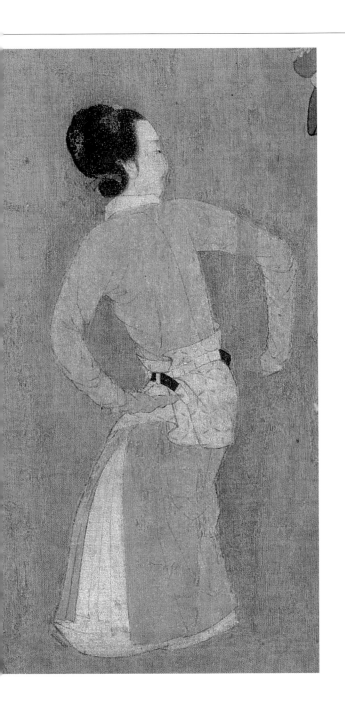

부드럽고 아름다운 육요무六幺舞

비파 연주를 감상하던 왕옥산王屋山이다. 왕옥산은 유명한 무기舞伎로 추고 있는 춤 역시 당대 굉장히 유행하던 '육요무六幺舞'라는 춤이다. 우리를 등지고 있지만 부드럽고 아름다운 몸놀림을 볼 수 있다. 유연하게 허리를 돌리는 동작은 육요무의 부드러움과 율동감을 더욱 잘 드러낸다.

　　육요무는 '녹요무綠腰舞'를 말한다. 《녹요綠腰》는 당송唐宋 시기 악무樂舞를 추기 위한 대곡大麯의 이름으로 '긴 소매로 춤사위를 그리고 발을 밟으며 박자를 맞추는 것'이 특징으로 경쾌하고 아름답다. 당대唐代 시인 이군옥李群玉이 지은 명시名詩 《장사구일등동루관무長沙九日登東樓觀舞》 이수二首에는 육요무를 추는 무용수의 생동감 넘치는 춤사위가 묘사되어 있다.

南國有佳人, 輕盈綠腰舞	남국에 아름다운 여인이 있으니, 사뿐거리며 녹요를 추네.
華筵九秋暮, 飛袂拂雲雨	잔치날 가을이 저물어 가고, 흩날리는 소매가 비구름을 덮는 듯하구나.
翩如蘭苕翠, 婉如遊龍舉	난초처럼 우아하고, 승천하는 용처럼 유연하니
越豔罷前溪, 吳姬停白紵	월나라 미인은 전계춤을 마치고, 오나라 여인은 백정춤을 멈추네.
慢態不能窮, 繁姿曲向終	느릿느릿한 춤사위는 끝을 모르는데, 화려한 자태에 노래는 마지막을 향하고
低回蓮破浪, 凌亂雪縈風	몸을 낮춰 돌면 연꽃이 물결에 부서지는 듯하고, 어지러운 춤사위는 눈이 바람에 엉키는 듯하네.
墜珥時流眄, 修裾欲溯空	귀고리 떨어질 제 흐르는 눈빛, 기다란 옷자락은 하늘로 오르려 하네.
唯愁捉不住, 飛去逐驚鴻	근심일랑 잡아도 머무르지 않으리니, 날아가 기러기 놀래켜 쫓아내는구나.

　　옆에 앉아 춤을 감상하는 사람은 붉은색 도포를 입은 장원狀元 랑찬郞粲이다. 다른 사람들은 춤을 감상하면서 한편으로는 박자를 맞추고 있어 역시 매우 흥에 겨워 보인다. 연회의 주인공인 한희재 또한 가만히 앉아 있지 못하고 겉에 걸쳤던 까만색 도포를 벗어 던지고 얇은 옅은 노란색 장삼長衫만 입고 소매를 걷어 올린 채 두 손에 북채를 들고 박자에 맞춰 힘있게 북을 치고 있다.

휴식休息

춤 공연이 끝나고 사람들은 피곤해 하며 잠시 휴식을 취하러 간다. 연주를 마친 여성은 악기를 들고 내실로 돌아가 쉴 준비를 하고 있다. 옆에 있는 시녀는 손으로 쟁반을 받쳐들고 좌상坐床을 향해 가고 있으며 쟁반 위에는 술과 잔이 놓여 있다. 한희재는 까만색 도포를 다시 걸쳐 입고 좌상에 앉아 휴식을 취하면서 그를 둘러싸고 있는 네 명의 악기들과 편하게 이야기를 나누고 있다. 왕옥산은 끝고 깊이가 얕은 수반을 들고 옆에 서서 한희재가 손을 씻도록 시중들고 있다.

좌상 앞에는 큰 탁자와 작은 탁자가 각각 하나씩 있다. 탁자 위에는 음식이나 다른 기구들이 없는 것으로 보아 잠시 휴식을 취한 후에 곧 연회를 다시 이어나갈 것으로 보인다. 탁자 옆에는 높은 촛대가 하나 서 있다. 활활 타오르고 있는 촛불이 야연의 분위기를 드러낸다.

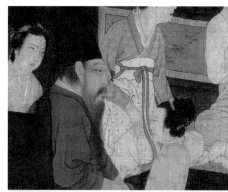

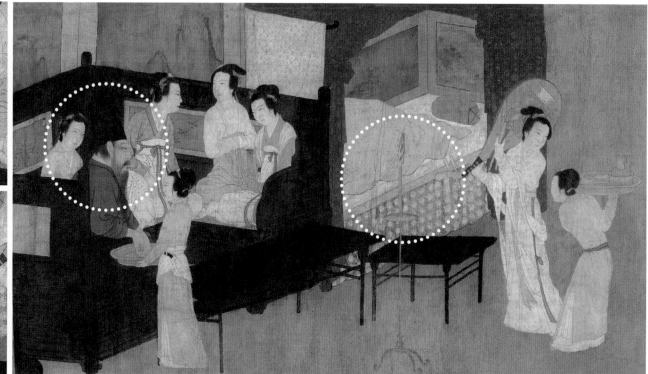

청취淸吹

잠깐의 휴식을 취한 후 한희재는 연회로 돌아왔으며 화면은 네 번째 장면인 '청취淸吹'로 들어간다. 우리는 '휴식'과 '청취' 사이에 있는 병풍이 장면을 분리시키고 있음을 알 수 있다.

화면 중앙에는 다섯 명의 악기들이 연주를 하고 있다. 그중 두명은 횡적橫笛을 불고 있으며 나머지 세 명은 필률篳篥을 불고 있는데 '관자管子'라 속칭하기도 한다. 다섯 명의 아름다운 여성들은 박자에 맞춰 주위를 바라보며 조화를 이루고 있는데 당시 연회의 분위가가 굉장히 편안하고 즐거웠을 것으로 보인다. 연회의 시작에 비파 연주를 감상하던 것과 비교해 보면 손님들의 표정과 자세가 더욱 편안해 보인다. 화면 오른쪽에 있는 한희재는 까만색 도포를 벗고 옷깃을 활짝 열어 놓은 채 가슴과 배를 들어내 편안한 자세를 취하고 있다.

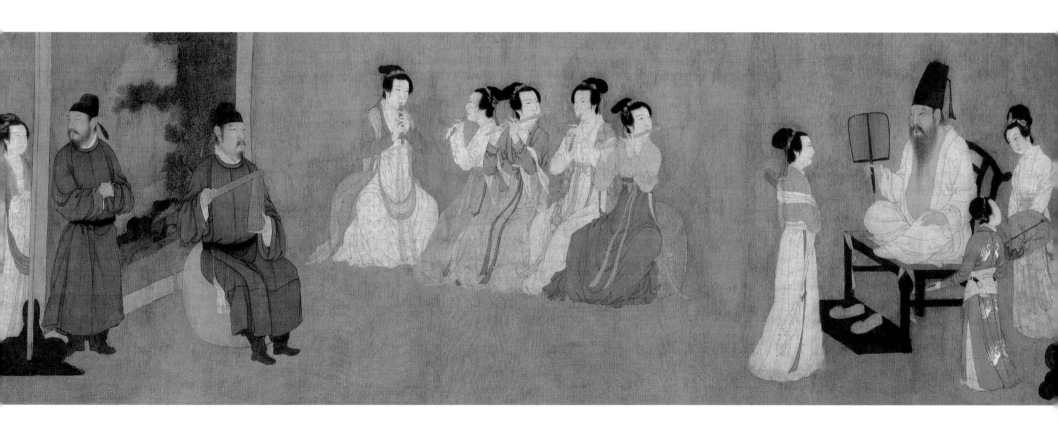

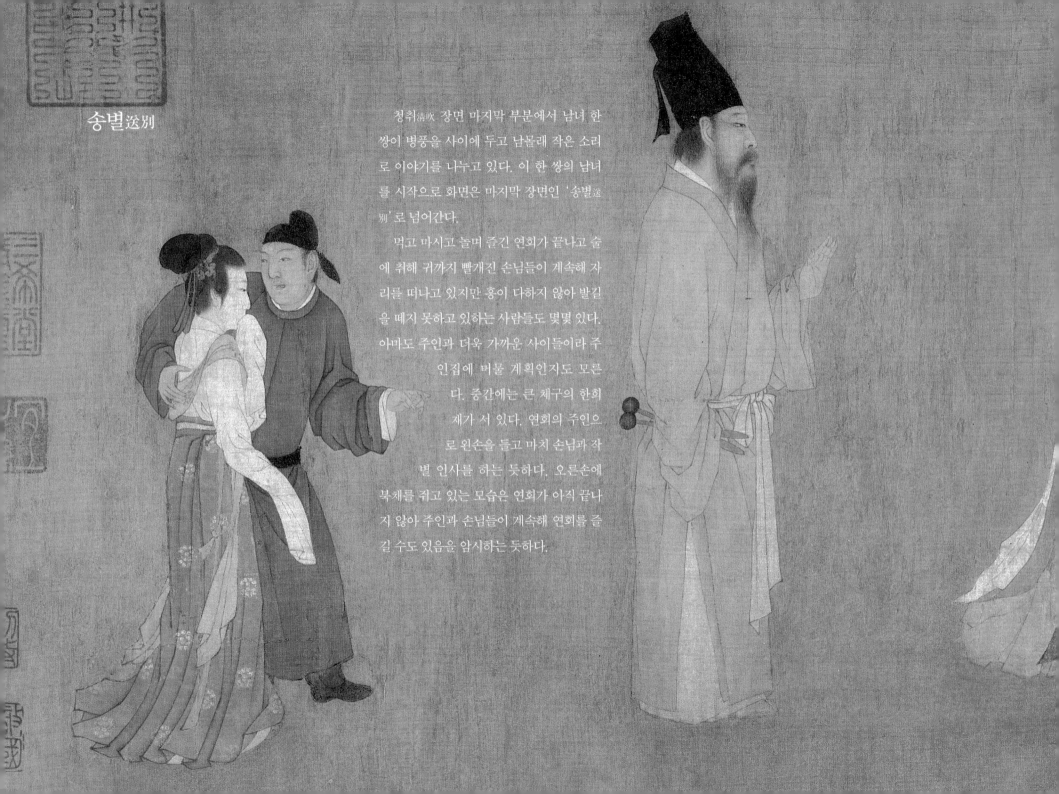

송별送別

청취淸吹 장면 마지막 부분에서 남녀 한 쌍이 병풍을 사이에 두고 남몰래 작은 소리로 이야기를 나누고 있다. 이 한 쌍의 남녀를 시작으로 화면은 마지막 장면인 '송별送別'로 넘어간다.

먹고 마시고 놀며 즐긴 연회가 끝나고 술에 취해 귀까지 빨개진 손님들이 계속해 자리를 떠나고 있지만 흥이 다하지 않아 발길을 떼지 못하고 있하는 사람들도 몇몇 있다. 아마도 주인과 더욱 가까운 사이들이라 주인집에 머물 계획인지도 모른다. 중간에는 큰 체구의 한희재가 서 있다. 연회의 주인으로 왼손을 들고 마치 손님과 작별 인사를 하는 듯하다. 오른손에 북채를 쥐고 있는 모습은 연회가 아직 끝나지 않아 주인과 손님들이 계속해 연회를 즐길 수도 있음을 암시하는 듯하다.

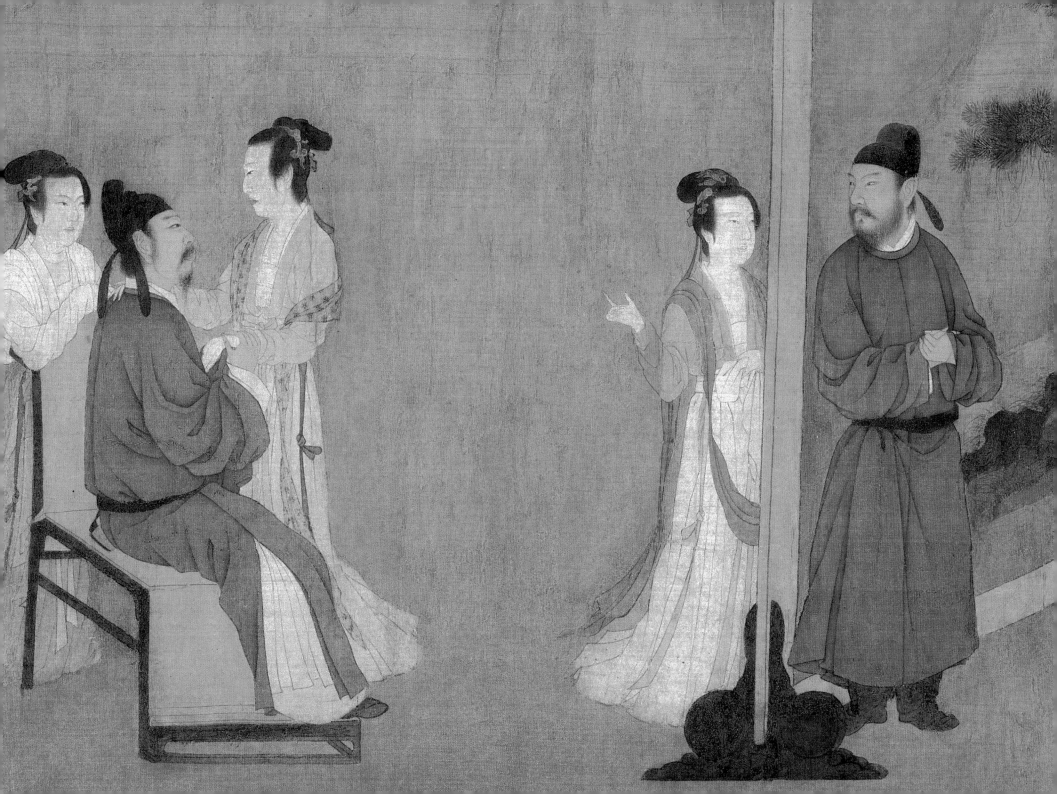

名畫理解

침울한 표정의
주인공

한희재의 집에서 열린 이번 연회에 초대된 손님들은 대부분 조정에서 지위가 있는 인물들이다. 심지어 연회 속 가무공연은 황궁에서 연악演樂을 주관하는 관원이 조직한 것으로 비파 연주, 부드럽고 아름다운 춤, 맛있는 술과 음식, 하녀의 시중까지 모두 나무랄 데가 없었다. 그런데도 화면 속 주인공인 한희재의 표정을 자세히 살펴보면 어딘가 조금 이상한 듯한 기분이 든다.

다섯 개의 장면에서 한희재는 다섯 번 출현한다. 나한상羅漢床에서 연주를 들을 때도, 육요무에서 북을 치며 흥을 돋울 때도 모두 엄숙한 표정을 짓고 있어 조금은 침울해 보인다. 손님들을 떠나 잠시 휴식을 취할 때는 더욱 우울한 표정을 짓고 있어 즐거운 연회 분위기와는 도무지 어울리지 않는다.

전체 화면에서 가장 편안했던 '청취清吹' 장면에서도 한희재는 웃깃을 열어 놓고 부채질을 하고 있음에도 웃거나 말하지 않고 있었다. 밤마다 연주에 맞춰 노래를 부르지만 벼슬길의 여의치 않음에 근심이 가득했을 것이다.

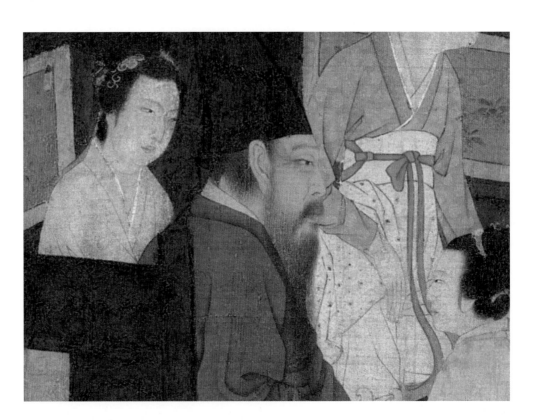

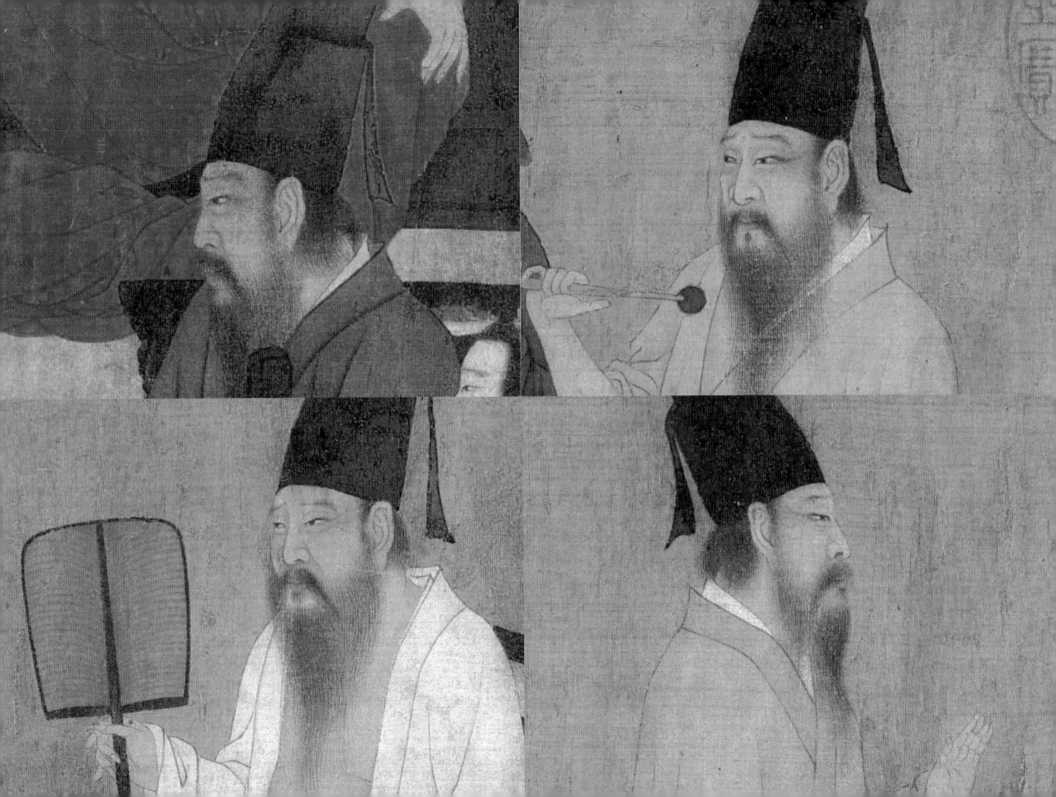

전세傳世의 명화名畵가
사실은 첩보화?

그림을 그린 목적에 있어서도 의문을 불러일으킨다. 그림 속 인물이 마치 직접 연회에 참석해 하룻밤 동안 목격한 모든 것들을 생생하게 복제해 놓은 것 같기 때문이다. 그렇다면 누가, 왜 이런 그림을 그렸단 말인가? 송대宋代 《선화화보宣和畫譜》에 기록된 바에 따르면, 남당南唐의 후주後主 이욱李煜은 화가 고굉중을 한부韓府 야연의 손님으로 잠입시켜 몰래 관찰하게 하였고, 고굉중은 이것들을 기억하고 있다가 집으로 돌아와 《야연도》를 완성해 이욱에게 바쳤다고 한다.

그렇다면 이욱은 왜 대신의 집안 연회를 관찰하려 했을까?

한희재는 이욱과 자주 의견 대립을 했지만 이욱은 한희재의 재능을 높이 평가해 수차례 재상으로 임명하려 하였다. 다만 이욱은 한희재가 친구들을 불러 모으는 생활을 즐겨 이로 인해 소문이 끊이지 않는다는 것과 북방에서 온 한희재가 진심을 다해 남당 조정을 위해 일할 것인지에 대해 걱정했다. 이러한 상황에서 궁정 화원의 화가 고굉중은 이욱이 신하를 평가하는 데 중요한 눈이 되어 주었다. 그림 속 근심 가득했던 한희재는 연회에서 자신을 감시하던 두 눈을 이미 느끼고 있었을지도 모른다.

궁정 화가를 보내 정보를 캐내려 했던 것은 이욱 한 사람만이 아니었다. 사진기가 없던 시대 화가는 종종 특수한 정치적 사명을 짊어지기도 했다.

남송南宋 시기에는 《유당목마도柳塘牧馬圖》라 불리는 단선화團扇畵가 있다. 말이 목욕하고 물놀이하는 장면을 그린 것 같지만 사실은 여진족의 군사 장관이 부하들을 수상 훈련시키는 장면을 그린 것이다. 이 작품은 남송南宋 시기의 궁정 화가에게서 나온 것으로 화가는 조정의 명을 받들어 금조金朝의 사절단으로 몰래 잠입해 전쟁에 대비해 군사를 훈련시키는 실제 상황을 몰래 기록한 것으로 추정되고 있다.

이런 작은 크기의 화폭은 다른 사람의 주위를 끌지 않아 숨기거나 휴대하기 편리했다.

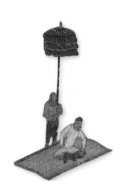

《유당목마도柳塘牧馬圖》
남송南宋, (傳)진거중陳居中, 24cm×26cm,
베이징고궁박물원北京故宮博物院 소장

기이한 일

화면이 시작되는 부분에서 화가는 우리에게 연회의 기조를 암시했다. 한희재와 장원 찬랑이 연주를 듣는 나한 상 뒤에는 또 하나의 침상이 있다. 침상 위에는 이불이 높게 말려 있고 침상의 갈색 회장도 드리워 놓지 않았다. 연주를 하느라 피곤했던 악기가 휴식을 취하고 있는 것일까? 20페이지에 있는 '휴식' 장면에서도 이와 같은 광경이 있다. 침상 위에 침구가 어지러져 있는 것이 마치 안쪽에 사람이 있는 것 같다.

두루마리는 어수선한 침상에서부터 시작된다.

중국의 옛사람들은 예의를 대단히 중요시했다. 대가집의 침실과 응접실은 반드시 분리시켜야 했다. 어찌 어지러운 침실을 외부인에게 보여 줄 수 있단 말인가? 한희재가 스스로 정사에 관심이 없고 정치적 야망도 없음을 표현하기 위해 고의로 주색에 빠진 방탕한 생활 모습을 보여 주는 거라 생각하는 사람들도 있다. 한희재에 대한 존중에서 나온 것인지 아니면 황제에게 보여 주기 위함인지는 몰라도 화가는 너무나 지나친 화면은 그리지 않았다.

이밖에 '관무觀舞' 장면에서도 도무지 어울리지 않는 한 손님이 등장한다. 바로 가사袈裟를 걸친 승려다. 가무를 즐기는 이러한 연회에 승려가 출현했다는 것은 조금 이상하면서도 황당한 일이다. 사료에 기록된 바에 따르면 이 승려는 한희재와 가깝게 지내던 덕명德明 승려일 것이다. 그는 춤을 감상하는 관중들과 반대 방향으로 돌아선 채 시선은 아래로 향하고 있어 조금 난처한 듯 보인다.

사실상, 한희재와 덕명은 술과 여색에 빠져 어울리는 그런 사이는 아니다. 두 사람은 늘 함께 있으며 시국을 분석하고 견해를 주고 받았다. 한희재는 덕명에게 자신의 실제 속마음을 내비친 적이 있다. 그는 북방의 정권이 영토를 확장하고 집어삼키기 위해 늘 예의주시하고 있으며 일단 진명태자眞命太子가 나타난다면 남방 정권은 갑옷을 벗어던지고 항복할 수밖에 없을 것이라고 말했다. 되지도 않을 일에 헛수고를 할 생각도, 천고의 웃음거리가 될 생각도 없었다.

이러한 그의 견해는 어려움에 직면하는 소극적인 태도라 말할 수도 있고, 현실을 직시한 뒤 어쩔 수 없이 자신을 보호한 것이라고 말할 수도 있다.

춤을 감상하는 사람들 속 다소 어울리지 않아 보이는 덕명德明

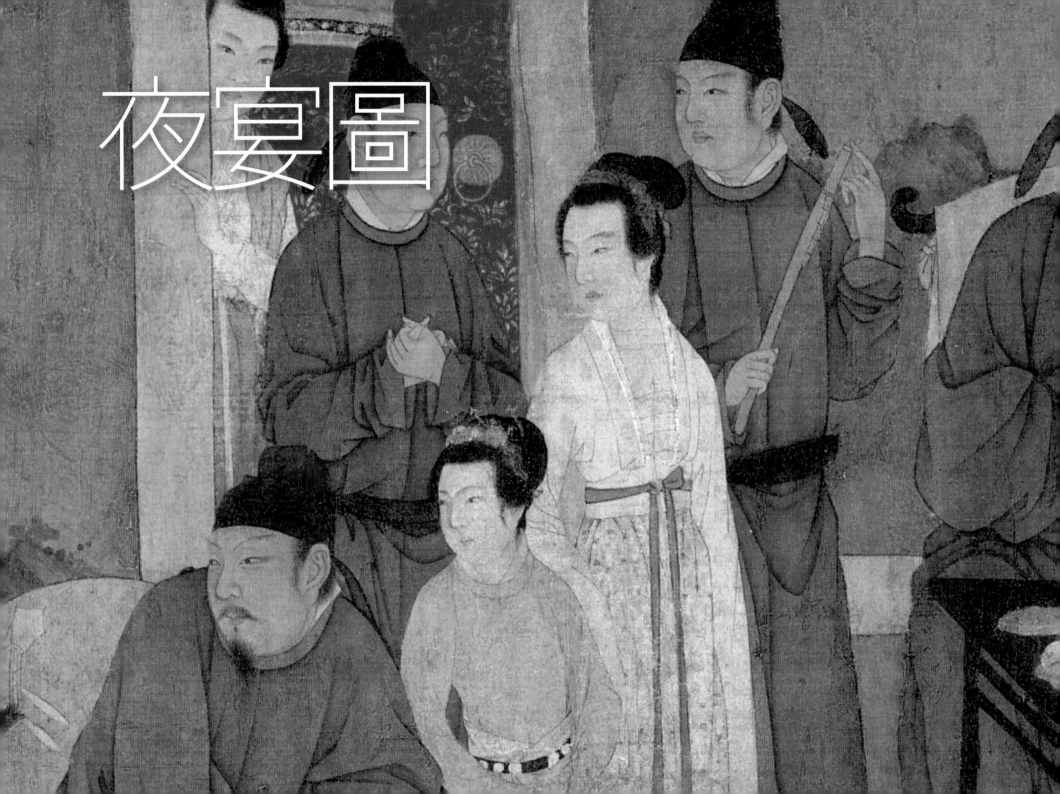

04 | 시대를 초월한 《야연도夜宴圖》

야연夜宴 속 화가 | 사라진 제자題字 | 많은 이들이 사랑한 《야연도夜宴圖》

야연夜宴 속 화가

화려한 밤문화를 담은 이 그림은 고굉중顧閎中이 눈으로 보고 머리 속에 기억한 뒤 집으로 돌아가 자신의 기억을 더듬어 그려 낸 것이다. 이욱은 그림을 본 후 한희재에게 재상직을 맡기려던 계획을 포기했으며, 조정에 불이익을 가져다 줄 것이라는 의심도 풀게 되었다.

이욱은 한희재의 재능을 진심으로 높이 샀으며 한희재가 새롭게 마음을 다잡도록 다시 한 번 노력했다고 했다. 그리하여 사람을 시켜 한희재에게 그림을 가져다 주고 보도록 해 그를 설득하려 하였다. 하지만 그림을 본 한희재는 조금도 개의치 않았고 이욱은 포기할 수밖에 없었다. 이욱은 기대하던 대답을 듣지 못했으나 한희재의 야연도는 전해 내려와 우리로 하여금 고굉중이란 이름의 화가를 기억하게 하였다.

고굉중顧閎中은 강남江南 사람으로 당시 남당南唐 화원의 대조待詔였다. 대조待詔란 군주가 필요로 할 때마다 달려가 시중 드는 것을 뜻한다. 기록에 따르면 고굉중은 인물, 사녀仕女를 그리는 데 뛰어났으며 이욱의 초상도 그린 적이 있다고 한다. 고굉중의 운필은 둥글면서 힘이 넘치고 선이 매끄러우며, 화면의 색상은 산뜻하고 농염하다. 특히 인물의 표정과 태도, 감정 묘사가 대단히 정확한 것이 아주 실감 나게 그려냈다. 고굉중은 대단한 관찰력과 자신이 기억한 것을 정확하게 묘사해 내는 능력을 지녔다. 아마도 이로 인해 인간 사진기로 파견되어 성대한 연회 속 각기 다른 생각을 가진 인물들을 기록하게 됐을 것이다.

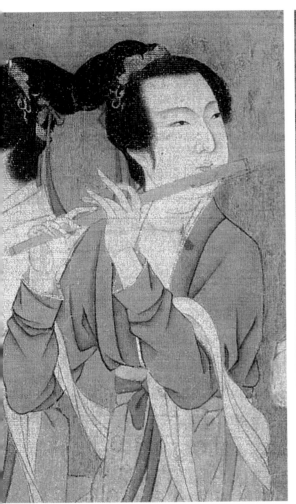
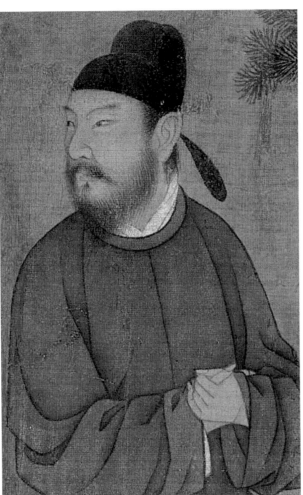
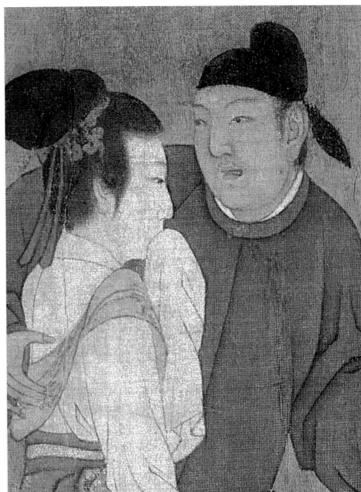

사라진 제자題字

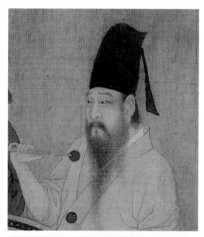

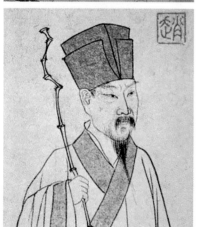

자세히 살펴보면 그림 속 한희재의 모자가 다른 사람들과 조금 다르다는 것을 알 수 있다. 한희재가 쓰고 있는 모자는 고모高帽로, 윗부분이 방형으로 생긴 것이 남송南宋 시기에 유행하던 '동파모東坡帽'와 유사하다. 동파모는 북송北宋 말엽의 대재자大才子 소동파蘇東坡(본명은 소식蘇軾)가 디자인한 것으로 전해진다. 소동파는 늘 이 모자를 쓰고 친구들과 시와 그림에 대한 이야기를 나누며 차와 술을 즐겼다. 이로 인해 동파모는 문인 귀족 계층에서 유행하게 되었으며 이러한 유행은 남송南宋 시기까지 계속 이어졌다.

그렇다면 오대五代 시기의 화가 고굉중이 그려낸 인물들은 어찌하여 남송南宋 시기에 유행하던 모자를 쓰고 있는 것일까?

그림을 자세히 살펴보면 의문이 생기는 곳이 한두 군데가 아니다. 당조唐朝 이전의 사람들은 대부분 땅바닥에 자리를 깔고 앉았으며 식기는 높이가 낮은 탁자 위에 올려 놓았다. 당조唐朝 이후에야 비로소 탁자와 의자의 높이가 서서히 높아지기 시작했으며, 오대 십국五代十國 시기의 사람들은 여전히 바닥에 앉는 습관이 있었다. 그러나 《아연도》에는 여러 고족高足 의자와 탁자들이 출현했으며 이는 확실히 남당南唐의 시대적 특징에 부합하지 않는다.

이밖에도 '청악聽樂' 장면에는 탁자 위 큰 그릇에 담긴 술주전자 두 개가 놓여 있는데, 이는 술을 따뜻하게 하는 기구로 '주호注壺'라 불린다. 옛사람들은 술을 따뜻하게 마셨다. 먼저 술을 술주전자에 부은 뒤 따뜻한 물이 담긴 그릇에 주전자를 놓고 따뜻하게 데웠는데, 이렇게 하면 주전자 속 술은 일정한 온도를 유지할 수 있었다. 그림 속 이러한 모양의 주호는 송대宋代의 전형적인 기구다.

다시 말하자면 그림 속 복식, 가구와 그릇들 중에는 오대五代 양식과 송대宋代 양식이 실제 사용되던 시대를 초월해 섞여 있는 것이다. 이러한 이유로 인해 오늘날의 《한희재야연도》가 고굉중이 그린 것이 아닌 송대宋代의 화가가 고굉중의 작품 양식 혹은 밑그림에다가 자신이 생활 속에서 관찰한 것을 섞어 창작한 것이라 여기는 사람들도 있다.

❶
❷

❶ 한희재와 다른 사람들의 모자가 다르다.
❷ 원대元代 화가 조맹부趙孟頫가 그린 소식蘇軾

❶ 고의高椅
❷ 두루마리 앞부분에 있는 제첨題簽
❸ 그림 속 주호注壺
❹ 송대宋代 주호注壺

이 그림의 화가는 대체 누구일까? 두루마리가 시작되기 전에 있는 제첨題簽을 보면 누군가 이 그림의 유래에 관한 기록을 남겼다. 제첨 마지막 부분에 있는 '著此圖' 이 세 글자의 앞부분에 화가의 이름이 써 있겠지만 안타깝게도 잘 보이지 않는다.

많은 이들이 사랑한
《야연도夜宴圖》

고굉중의 《한희재야연도》는 비록 명에 따라 그려진 것이지만 뛰어난 작화 기술과 생동감 넘치는 인물 묘사, 여기에 전기적 이야기까지 더해지면서 줄곧 사람들의 추앙을 받고 화가들에게 모사되었다. 오늘날 우리는 박물관마다 서로 다른 화가가 그린 《야연도》를 볼 수 있다. 예를 들어 명대明代의 재자才子 당백호唐伯虎 역시 《한희재야연도》를 그린 적이 있는데, 그는 그림 속에 명대明代 양식의 병풍, 분경 등의 실내 용품을 그려 넣었으며 인물들도 마르고 가냘프게 표현했다. 병풍 속 그림 마저도 전형적인 명대明代 양식의 산수화다.

우리가 이야기하고 있는 《한희재야연도》는 수많은 명가名家의 소장을 거쳐 셀 수 없이 많은 팬들에게 감상되었다. 그림 앞뒤에 있는 빼곡한 제발題跋과 인장들은 이 그림이 그들의 인생에 존재한 적이 있음을 증명한다.

엽공작葉恭綽의 두 번째 제발題跋

근대 소장가 방원제龐元濟의 제발題跋

근대 소장가 엽공작葉恭綽의 첫 번째 제발題跋

남송南宋 시기의 화가가 쓴
이 그림을 모사한 이유

청대清代 건륭황제의 친필

인수 부분의 전서체로 크게 쓰여진 '야연도夜宴圖'라는 세 글자는
명대明代의 정남운程南雲이 쓴 것이다.

청초清初 대서화가 왕탁王鐸의 제발題跋

청초清初 명장 연갱요年羹堯의 제발題跋

원대元代 반유지班惟志의 발시跋詩

한희재 소전小傳, 내용 속 인물들의 대부분을 그림에서 찾을 수 있다. 작가 미상

南唐傳奇

05 | 깊이 알기 - 남당전기南唐傳奇

계승과 발전의 시대 | 인재를 배출하던 남당화원南唐畫院 | 주문구周文矩와 그의 병풍도屛風圖 | 강남수향江南水鄉

계승과 발전의 시대

우미인虞美人 · 춘화추월하시료春花秋月何時了_ 이욱李煜

春花秋月何時了?	봄꽃은 언제 지고, 가을달을 언제 기우는 것일까?
往事知多少	지난 일들은 얼마나 많은지
小樓昨夜又東風	지난 밤 초라한 누각에 또 다시 동풍이 불어오니,
故國不堪回首明月中	밝은 달빛 아래에서 차마 고국을 돌아볼 수 없구나.
雕欄玉砌應猶在	세긴 옥으로 만든 난간과 섬돌은 그대로 있지만,
只是朱顏改	이 몸만 늙었구나.
問君能有幾多愁	묻노니 얼마나 많은 수심을 품고 있는가?
恰似一江春水向東流	마치 하염없이 동쪽으로 흘러가는 봄날의 강물과 같다 대답하네.

오대십국五代十國 시기, 잦은 왕조 교체로 인해 사람들은 권력 다툼에 바빴으며, 경제 발전은 자연스레 당조唐朝와 큰 차이를 보였다. 하지만 문화 예술에 있어서는 비약적인 성과들이 나타났다.

이 시기는 지난날을 계승해 앞날을 개척하고 창조하는 시기였다.

'사詞'는 새로운 시체詩體의 일종으로, 당대唐代 중엽 시기에 성행하기 시작했다.

오대五代 시기에 빠르게 발전해 나갔으며 최초의 사집詞集인 《화간집花間集》이 출현했다.

중주中主 이경李璟, 후주後主 이욱李煜, 재상宰相 풍연사馮延巳 등 남당南唐 시기의 수많은 정치 지도자들도 사작詞作에 능했다. 남당南唐이 멸망한 이후, 후주後主 이욱李煜은 북송北宋의 수도인 카이펑開封에 포로로 끌려가게 되고 괴로움에 빠져지내던 그는 사람들의 입에 오르내리는 여러 편의 명작을 창작했다.

그가 지은 《우미인虞美人》,《남도사령浪淘沙令》은 사람들에게 '천고사령千古詞帝'이라 불린다.

시인들의 축적을 거쳐 송조宋朝 때 커다란 성과를 거두면서 오늘날 우리가 익히 알고 있는 송사宋詞가 완성되었다.

오대십국五代十國 시기 회화 역시 두드러진 성과를 거두었다. 이 시기에는 후대에 깊은 영향을 미친 유명한 화가들이 대거 출현했다.

북방의 형호荊浩와 관동關仝은 산수화에 능했는데, 그들이 그려낸 산은 그 기세가 하늘을 찌르는 듯 웅장하였다.

이밖에도 촉지蜀地에서 태어나 인물화에 능한 승려 관휴貫休, 화조화로 유명한 황전黃筌이 있다.

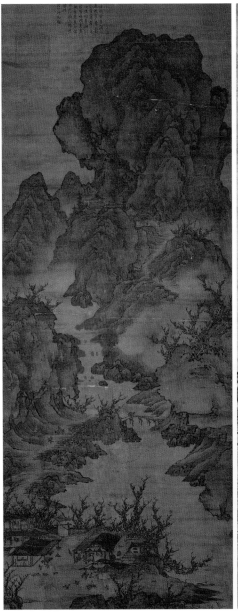

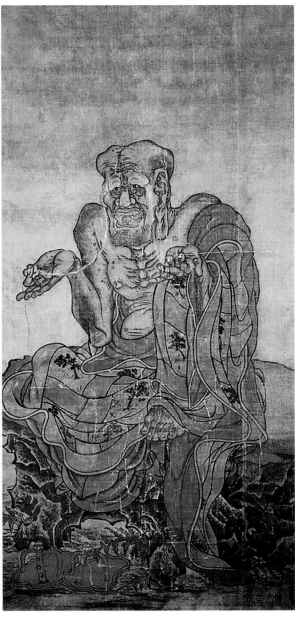

❶《사생진금도寫生珍禽圖》의 일부분,
　오대五代 황전黃筌, 41.5cm×70.8cm,
　베이징고궁박물원北京故宮博物院 소장
❷《광려도匡廬圖》
　오대五代 (傳)형호荊浩, 185.5cm×106.8cm,
　타이베이 고궁박물원臺北故宮博物院 소장
❸ 일본 고다이지高臺寺에 소장된
　관휴貫休의 나한상羅漢像

인재를 배출하던
남당화원南唐畵院

화원畵院은 고대 궁중에서 회화를 담당하던 전문 기관이다. 후촉後蜀의 후주後主 맹창孟昶 집권 시기, 청두成都에 한림도화원翰林圖畵院을 설치하였으며 이는 중국에서 최초로 설치된 정식적인 궁중 화원이다. 화원에는 '대조待詔', '지후祗候' 등의 관직이 있었다. 화원의 화가들은 궁정을 위해 일했으며 황제의 요구에 따라 각종 그림을 그렸을 뿐만 아니라 서화를 감정하고 화가들을 양성했으며 서적을 수집하고 집필하는 사람까지 있었다.

남당南唐 오대십국五代十國 중 상대적으로 부유했던 나라로 3대에 걸친 군주 모두 문예를 즐기고 서화에 능했다. 중주中主 이경李璟은 남당의 궁정 화원을 설치한 이후 유명한 화가들을 모으면서 이곳의 문화 생활은 더욱 번영했다.

서희徐熙와 그의 손자 서숭사徐崇嗣는 모두 화조화를 그리는 데 뛰어났다. 활달한 성격의 서희는 들이나 농원에서 산책을 즐겼으며 대나무, 물새, 벌레, 물고기, 야채와 과실을 관찰했다. 흥미로운 풍경이나 사물을 맞닥뜨리면 항상 넋을 잃고 바라보다가 집으로 돌아오자마자 바로 그려냈다. 그의 그림은 전원의 정취가 물씬 풍기며 묵색을 많이 사용하고 채색을 적게 해 문인들의 추앙을 받았다.

왕제한王齊翰은 인물화를 그리는 데 뛰어났다. 그가 그린 《조이도挑耳圖》(훗날 송 휘종이 《감서도勘書圖》라 이름을 정했다)가 전해 내려오고 있다. 그림 속 인물은 다리를 꼬고 앉아 머리를 한쪽으로 기울인 채 귀를 파고 있으며 눈은 살짝 감고 있다. 기분이 좋아 보이는 모습이 굉장히 흥미롭다.

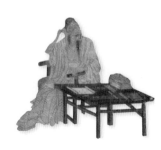

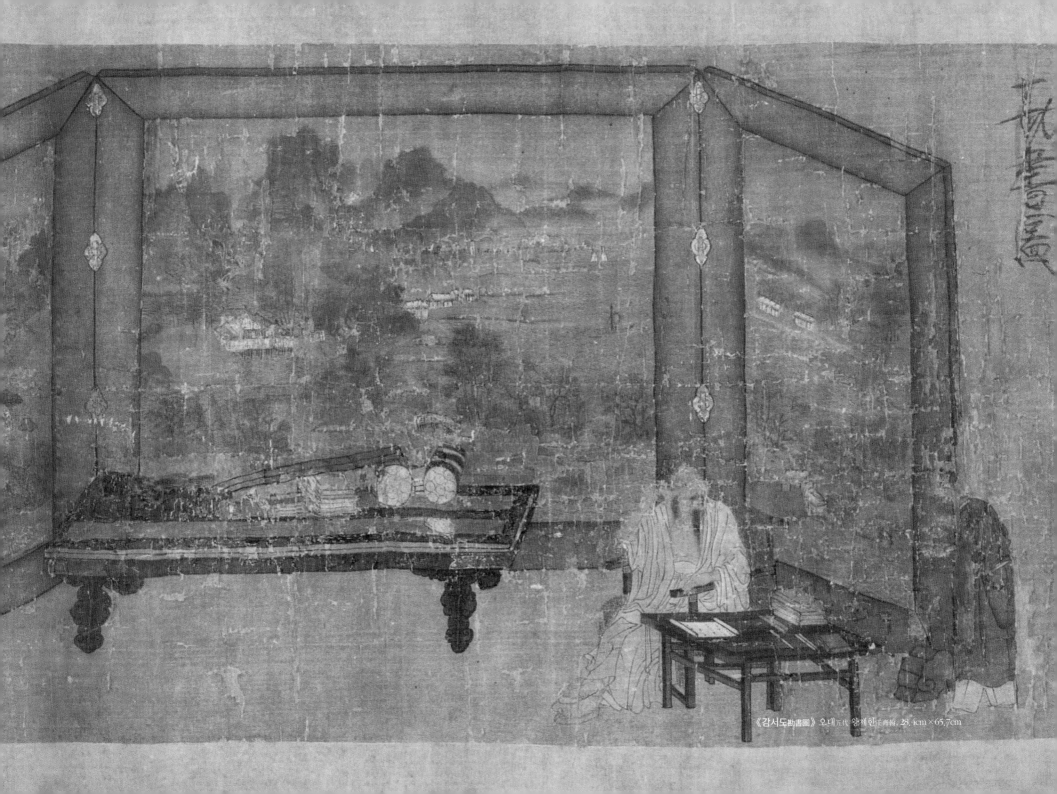

《감서도勘書圖》 오대五代 왕제한王齊翰. 28.4cm×65.7cm

주문구周文矩와
그의 병풍도屛風圖

❶《중병회기도重屛會棋圖》
　　오대五代 주문구周文矩, 40.3cm×70.5cm,
　　베이징고궁박물원北京故宮博物院
❷ 바둑을 두는 사람들
❸ 병풍화 속 병풍
❹ 투호投壺

주문구周文矩 또한 남당화원南唐畫院의 유명한 화가로, 사람들은 항상 그를 고굉중顧閎中과 함께 거론하였다. 그의《중병회기도重屛會棋圖》도 남당南唐 상류계층의 일상 생활을 그려냈다.

《중병회기도》는 궁중 생활을 그려낸 작품이다. 정교하면서도 아름답게 꾸며진 방에 네 명의 귀족 남성이 바둑판 주변에 앉아 바둑을 두고 있다. 바둑을 두는 사람과 둘러싸고 지켜보는 사람 모두 굉장히 평화로운 얼굴들로, 화면은 편안하면서도 즐겁게 보인다.

그림 왼쪽에는 투호投壺가 놓여 있다. 이는 고대 사대부들이 연회를 베풀 때 즐겨하던 놀이로, 화살을 병 속에 던져 많이 들어간 사람이 이기는 것이다. 그림 속 화살 두 개가 탁자 위에 떨어져 있는 것을 보아 놀이가 막 끝났음을 알 수 있다.

사람들 뒤에 거대한 병풍이 놓여 있는 것을 볼 수 있다. 병풍에는 당대唐代 백거이白居易의 시가詩歌인《우면偶眠》의 한 장면이 그려져 있다:

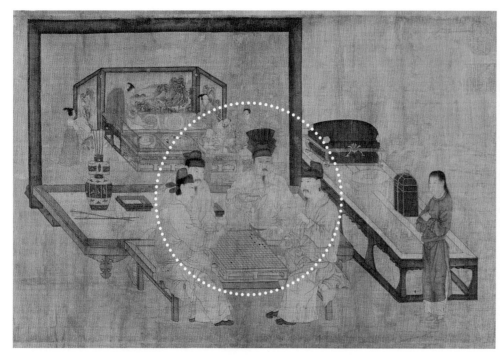

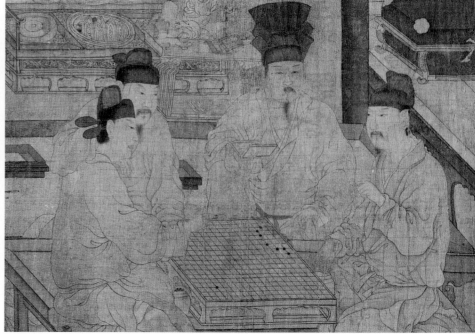

放杯书案上, 枕臂火炉前。

탁자에 잔을 올려놓고, 팔베개를 한 채 화로 앞에 누워 있네.

老爱寻思事, 慵多取次眠。

늘 사색을 즐겨, 고민이 많으니 참을 청하는구나.

妻教卸乌帽, 婢与展青毡。

아내는 우사모를 벗기고, 여비는 푸른 담요를 까네.

便是屏风样, 何劳画古贤。

병풍에 어찌하여 힘들게 고대 현인을 그리는가.

주인공은 술에 취해 잠을 청하려 한다. 아내는 그의 우사모烏紗帽를 벗기고 하녀들이 서둘러 이불을 깔고 있으며 다른 한 명의 하녀는 둘둘 말린 이불을 안고 온다. 작은 화로에서 온기가 흘러 나오는 것이 참으로 아름다운 겨울 생활의 한 장면을 그려냈다. 병풍도 속에는 또 하나의 병풍이 있다. 바로 남자 주인공의 침대 뒤에 있으며 병풍에는 산수화가 그려져 있다. 두 장의 병풍이 서로 어울려 아름다운 운치를 더하고 있으며 《중병회기도》라는 이름은 바로 여기에서 유래되었다.

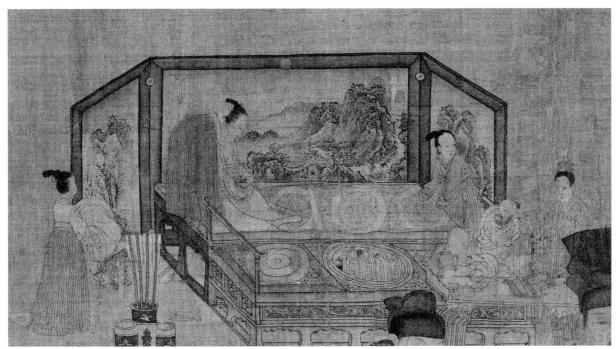

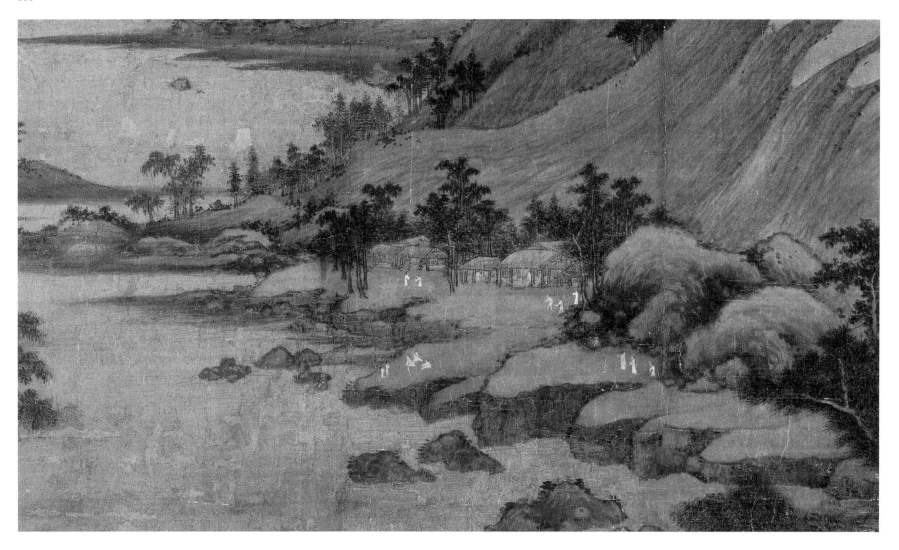

강남수향江南水鄉

남당南唐은 지앙화이江淮 일대에 세워진 나라로, 도읍은 오늘날 난징南京에 있었다. 이 주변은 대부분 창강長江 연안의 낮은 산들로 이루어져 있으며 공기 중에 습기가 가득하다. 우리는 남당南唐의 화가 동원董源의 작품 속에서 평안하고 고요한 남방의 산과 들판을 볼 수 있다.

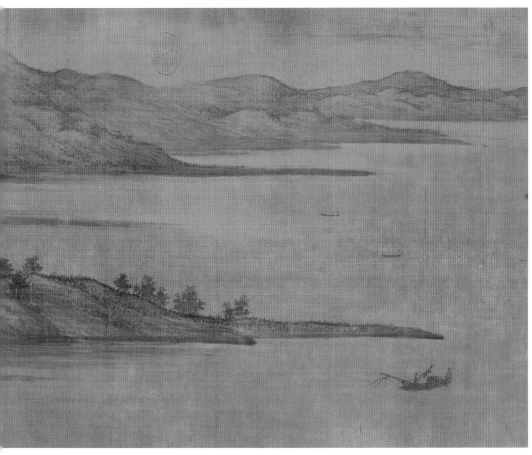
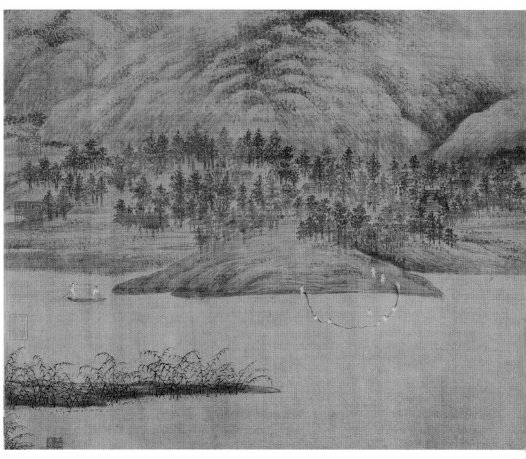

| ❶ | ❷ | ❸ |

❶ 《용숙교민도龍宿郊民圖》의 일부분, 오대五代 동원董源, 156cm×160cm, 타이베이고궁박물원臺北故宮博物院 소장
　산간의 초목이 우거지고, 산 아래의 마을 사람들은 이 아름다운 풍경 속에서 생활한다.
❷ 《하경산구대도도夏景山口待渡圖》의 일부분, 오대五代 동원董源, 49.8cm×329.4cm, 랴오닝성박물관遼寧省博物館 소장
　완만한 기복에 끊임없이 이어진 산들
❸ 《소상도瀟湘圖》의 일부분, 오대五代 동원董源, 50cm×141.4cm, 베이징고궁박물원北京故宮博物院 소장
　강가에서 물고기를 잡는 사람들

06 | 아트 링크Art link

예술 관련 지식

오대십국五代十國

9세기 말, 대규모 농민 봉기가 중국 전체를 휩쓸면서 당唐 왕조는 붕괴될 위기에 처했다. 번진藩鎮의 할거가 더해져 결국 당조唐朝는 분열되고 중국 역사의 대분열 시기에 진입한다. 이 시기 중원 지역은 후량後樑, 후당後唐, 후진後晉, 후한後漢과 후주後周를 잇달아 거치게 되는데 이를 합쳐 '오대五代'라 부른다. 이밖에 권력을 장악한 각 지역의 번진들은 연이어 왕호 또는 제위를 칭한다. 당唐 말기에서 송宋 초기까지 비교적 오랜 시간 존속하였던 전촉前蜀, 후촉後蜀, 남오南吳, 남당南唐, 오월吳越, 민閩, 초楚, 남한南漢 남평南平, 북한北漢의 10개의 정권을 합쳐 '십국十國'이라 부른다.

남당南唐은 '십국十國'에서 가장 강력한 정권을 지닌 나라로 오늘날의 장시江西, 안후이安徽, 장쑤江蘇, 푸젠福建, 후베이湖北 일대에 위치했다. 경제와 문화가 비교적 발달했으며 시사詩詞와 회화 등의 수많은 유명 문예 작품들을 남겼다.

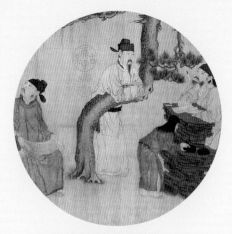

《문원도文苑圖》의 일부분, 오대五代 주문거周文矩, 베이징고궁박물원北京故宮博物院 소장

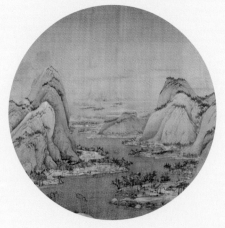

《천리강산도千里江山圖》의 일부분, 북송北宋 왕희맹王希孟, 베이징고궁박물원北京故宮博物院 소장

북송화원北宋畫院

오대五代 초기에 설치된 관방官方 화원을 시작으로 각 세대의 왕조들은 회화의 기능과 발전에 더욱 중점을 두었다. 송 태조宋太祖 조광윤趙匡胤은 즉위 직후 북송北宋의 화원을 설치하였는데 바로 한림도화원翰林圖畫院이다. 975년, 후주後主 이경李璟이 송宋에 항복한 이후, 남당의 화가 대다수가 북송北宋의 도성인 카이펑開封으로 유입되었다. 중현仲玄, 주문거周文矩, 고굉중顧閎中을 비롯해 서숭사徐崇嗣, 서숭훈徐崇勳, 서숭거徐崇矩 삼형제가 한림도화원에 들어가면서 북송화원의 중요한 역량이 되었다.

북송北宋 한림도화원 내에는 화학정畫學正, 예학藝學, 지후祗候, 대조待詔 이렇게 네 등급의 직위가 설치되었으며 직위를 얻지 못한 사람들을 화학생畫學生이 라 불렸다. 화원에서 가르치는 내용은 굉장히 풍부했다. 각종 그림 훈련 이외에도 《이아爾雅》, 《방언方言》, 《석명釋名》 등의 책을 공부해 학생의 시야와 견문을 넓혔다. 한림도화원은 문화 학식과 소양을 갖추고 글 쓰기와 그림 그리기에 능한 젊은 인재들을 많이 배양했다.

송 휘종이 재위했던 선화 연간宣和年間, 《선화화보宣和畵譜》를 편찬해 역대 황실에서 소장한 유명 회화 작품들을 상세히 기록하였으며 관련 화가에 대한 평전을 남겼다. 《선화화보》는 도석道釋, 인물人物, 궁실宮室, 번족番族, 용어龍魚, 산수山水, 축수畜獸, 화조花鳥, 묵죽墨竹, 소과蔬果의 10문으로 나눠져 있으며 총 20권으로 231명의 화가, 6396점의 회화 작품이 수록된 방대한 회화 목록 총서다.

《선화화보》와 같은 시기에 편찬된 《선화서보宣和書譜》에는 수많은 서예 필법들이 수록되어 있다. 오늘날 21세기 이전의 중국 서화 연구에 있어 이 두 권의 책은 없어서는 안 될 필독서들이다.

《선화화보宣和畵譜》의 일부분

《납량도納凉圖》의 일부분,
일본 에도江戶 시대 구스미 모리카게久隅守景,
도쿄국립박물관 소장

선화화보宣和畵譜

송宋 휘종徽宗 조길趙佶은 뛰어난 예술 천재였다. 그 자신도 서화에 뛰어났을 뿐만 아니라 예술 교육에도 열정을 보이며 직접 학생을 교육시키고 화원 시험을 과거 시험에 포함시켜 천하의 화가들을 끌어모았다.

병풍화屏風畵

병풍은 중국 고대 가옥에서 중요한 가구 중 하나로 실용적이면서 보기에도 좋았다. 병풍에 그림을 그리는 것과 그림에 병풍을 그리는 것은 모두 전통 회화에서 자주 보이는 양식이다. 그리는 내용은 보통 주인의 신분을 상징한다. 서주西周 시기 제왕의 전용 병풍에 최고의 권력을 나타내는 부월斧鉞 문양이 그려져 있었다.

병풍화의 소재는 다양하다. 초기에는 제왕과 문무대신, 세속에 물들지 않은 덕망 높은 선비 등 인물의 역사 이야기를 주로 그렸다. 이후 점차 산수, 화조, 풍속 등으로 발전하였으며 격식에 얽매이지 않고 주인이 좋아하는 각종 사물들은 모두 그림에 담아 주인의 개성을 드러낼 수 있게 되었다.

병풍화는 당송唐宋 시기에 성행하였다. 일본으로 전파된 이후 일본 기존의 장식 벽화와 결합해 독특한 일본식 병풍화를 만들었다. 일본식 병풍화는 자연 풍경과 풍속 장면의 표현을 중시하는 일본 회화의 중요 형식 중 하나이다.

07 | 조각 그림 공방

만약 그림 붓을 사용해 작품을 묘사하고 싶지 않다면 손을 이용한 조각 그림에 도전해 보자. 색종이로 된 조각들로 그림을 만들면 생각지도 못한 효과를 발견하게 될 것이다.

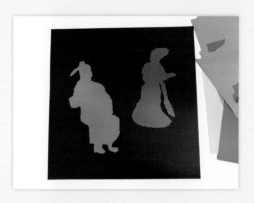

준비

창작 형식: 콜라주collage 기법
준비물: 검정색 판지 한 장
　　　　색종이 여러 장
　　　　딱풀, 가위, 색깔 펜

 검정색 판지를 바탕으로 한 후 여러 색상의 색종이를 고른다. 이때 색상이 비슷한 색종이를 사용하면 화면을 조화롭게 꾸밀 수 있다. 예를 들어 빨강, 노랑, 주황 등의 따뜻한 색상을 사용해 인물의 얼굴색을 표현하고 이와 대조적인 초록, 파랑, 보라 드을 사용해 배경을 꾸밀 수 있다.

❷ 그 다음 화면 속 몇몇의 인물을 선택한 후 자리를 배치한다. 자세와 움직임을 자세히 관찰한 후 종이를 찢기 시작하자! 먼저 종이를 찢어 인물의 윤곽을 표현한 후, 튀어나온 손, 구부린 무릎, 춤추는 사람의 치맛자락 등 인물의 자세를 나타내는 중요한 부분을 정리한다.

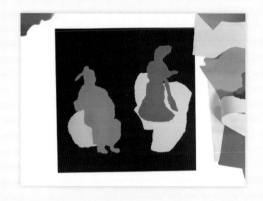

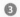

화면의 입체감을 더하기 위해 옅은 색의 종이를 크게 찢어 인물 뒤에 붙인다. 그 후 방금 만든 인물 윤곽을 검정색 판지 위에 붙인다.

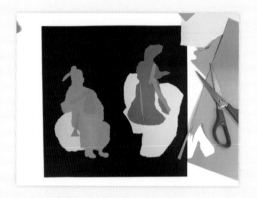

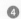

인물들 위에 허리띠나 장신구 등의 디테일한 장식을 더하는데 이때 가위를 이용할 수 있다.

이밖에도 차가운 색상의 색종이를 이용해 작게 찢은 뒤 인물 위에 붙인다. 작게 찢은 종이를 인물들의 발 아래쪽에 붙여 배경으로 만들면 인물의 입체감과 화면 전체 효과를 더욱 선명하게 살린다. 색깔 펜을 사용해 칠할 수도 있지만 색상을 칠하지 않아도 무방하다. 모든 과정을 끝내고 작품이 완성됐다!

놀이 디자인 : 지수시앤季书仙, 위앤루이原瑞

장택단張擇端과

청명상하도
淸明上河圖

5

—

조우지앤샤오周剣箾 엮음

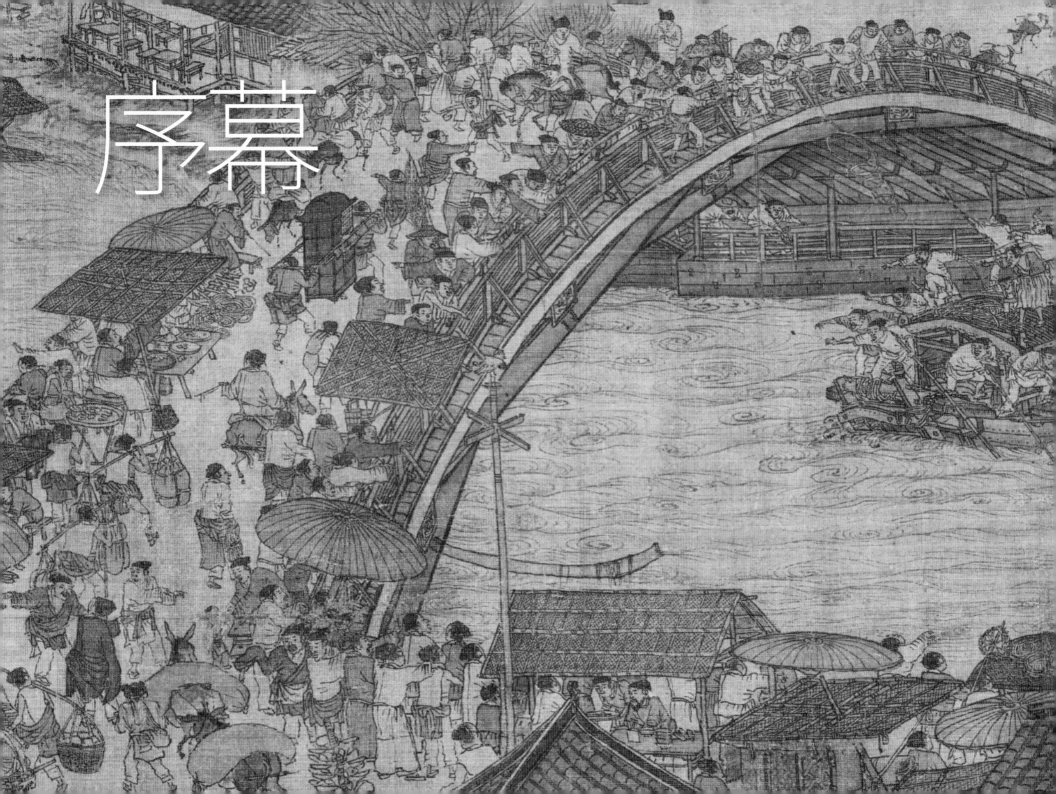

01 | 서막

변하沐河 위의 배 | 변하沐河 위 다리 | 웅장한 건축물 | 실내 장식

번화한
카이펑성開封城

만약 우리가 당대唐代로 돌아가 하늘에서 수도 장안長安을 내려다 본다면 마치 거대한 바둑판을 보는 느낌일 것이다. 당시 성은 높은 벽으로 격자를 만들어 각각의 기능과 명칭을 구분지었는데, 거주 공간은 '리里', 장사를 하는 공간은 '시市'라 불렸다. 성안의 거주 구역과 상업 구역은 분리되어 있으며 상업 활동 역시 조정에서 엄격히 통제하였다. 밤이 되면 상점들은 반드시 문을 닫아야 했으며 사람들 또한 마음껏 집밖을 나서지 못했다.

송대宋代에 이르러 이러한 규정은 깨지게 되었다. 거리를 거닐면 평범한 주택 뿐만 아니라 고급 주택도 볼 수 있었으며, 각종 상점, 주점, 여관도 볼 수 있었다. 상점은 밤새도록 영업할 수 있을 뿐만 아니라 사람들 역시 마음껏 밖에 나가 놀 수 있었다.

오늘날의 허난성河南省 카이펑시開封市는 당시 북송北宋의 수도였으며, 당시에는 변경汴京이라 불렸다. 변경은 송대 가장 큰 도시면서 당시 세계에서 가장 크고 가장 풍요로운 도시 중 하나기도 하였다.

이곳에서는 건축, 조선, 해운, 주조, 방직, 도자기, 차 재배, 조판 인쇄 등의 각종 산업이 발달했다. 번영한 도시는 마치 거대한 자석처럼 전국 각지의 사람들을 카이펑으로 끌어들였다. 학생들은 공부를 하러, 향촌 농민들은 일자리를 찾으러 이곳에 왔으며, 장사꾼은 이곳에 와 가게를 열고, 외국의 사신들은 이곳을 방문하였다. 여기에 카이펑성開封城의 현지 주민들, 정부관원, 수도경비대까지 더해지면 ⋯ 성안에 사람이 가장 많았을 때는 170만 명에 달했다.

낮에는 거리에 수레와 마차가 끊이질 않았으며 밤에는 등불이 휘황찬란해 도시 전체가 활력 넘치고 떠들석하였다. 저명한 문학가 신기질辛棄疾는 시를 통해 카이펑성 원소절 밤의 화려함을 묘사하였다.

청옥안青玉案 · 원석元夕
_ 신치지辛棄疾

東風夜放花千樹，更吹落、星如雨。
동풍이 부는 밤에 천 그루에 핀 꽃들이 바람에 흩날리며 별이 비 오 듯 쏟아지네.

寶馬雕車香滿路。
귀한 말이 끄는 화려한 마차가 온 거리를 향으로 뒤덮는구나.

鳳簫聲動，玉壺光轉，一夜魚龍舞。
붕소 소리가 들리고, 옥주전자 같은 달빛이 구르며, 물고기와 용 모양의 등이 밤새 춤을 추네.

蛾兒雪柳黃金縷，笑語盈盈暗香去。
아, 여인들이 화려하게 치장을 하고, 웃으며 살포시 향기를 남기고 지나가는구나.

眾裡尋他千百度。
사람들 속에서 그 사람을 백 번, 천 번도 넘게 찾다가

驀然回首，那人卻在，燈火闌珊處。
문득 고개를 돌려 바라보니 그 사람이 등불이 잦아드는 그곳에 있네.

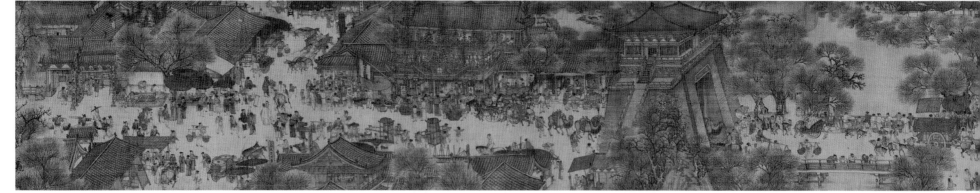

청명상하도清明上河圖

《청명상하도清明上河圖》는 카이펑성의 풍부하고 다채로운 도시 생활을 그린 명화로 송대宋代의 생활을 실제로 사방을 전망하 듯이 사실적으로 담고 있다.

그림이 시작되는 곳에 있는 한 무리의 귀여운 새끼 당나귀 무리를 따라 우리는 번화한 카이펑에 들어온다. 먼저 조용한 외곽에 들어서면 사방의 넓은 들판과 드문드문 지어진 초가집을 볼 수 있다. 이를 지나면 점차 많은 집들과 사람들을 볼 수 있다. 이 좁은 길을 따라가면 부두에 정박한 작은 배와 드넓은 강을 볼 수 있으며 강 위에는 크고 작은 배들이 다니는데 이 강이 바로 변하汴河다. 강 위의 크고 높은 나무 다리를 건너면 성으로 들어오게 된다. 변

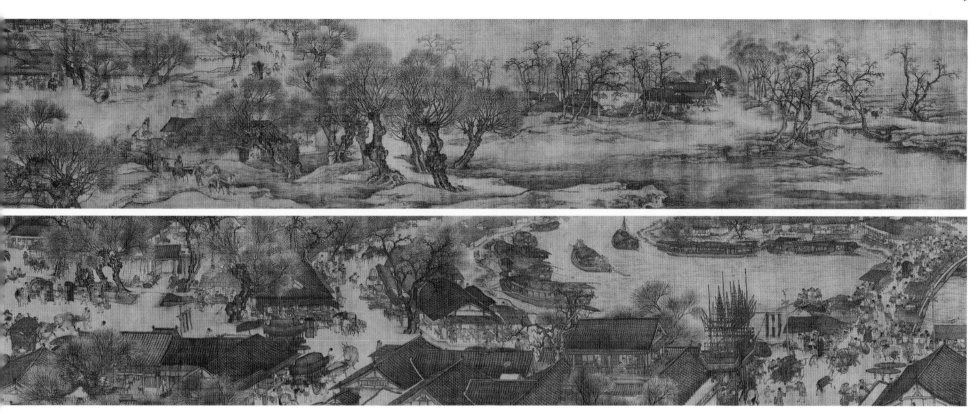

《청명상하도清明上河圖》 북송北宋 장택단張擇端, 24.8cm×528cm, 북경고궁박물원 소장

하의 양쪽으로 각종 상점들이 옹기종기 모여 있어 보는 사람 눈이 다 어지러울 지경이다. 앞으로 조금만 더 가다가 성루를 지나면 번화한 성내로 들어온다! 큰 수레를 끄는 사람, 낙타를 모는 사람, 말을 타고 있는 사람, 가마를 탄 사람, 일광욕을 하고 경치를 구경하는 사람까지 … 길을 잃어버리지 않도록 잘 따라오길 바란다!

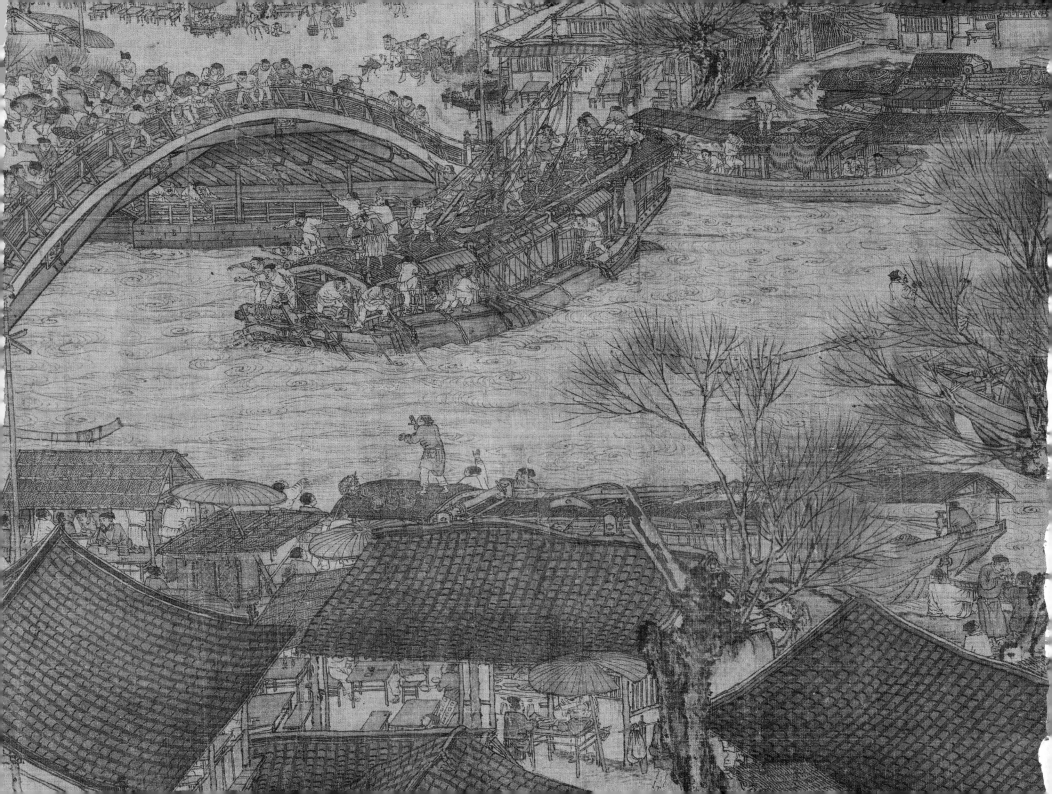

성에
들어가기 전

중국은 예로부터 농업을 중시하고 상업을 경시하는 전통이 있었지만 송대宋代에 이르러 상업이 급속하게 발전하기 시작했다. 농산물은 거래를 할 수 있는 상업 상품이 되었으며 광산업이 급속히 성장하였다. 또한 수공업이 성행해 각종 수공업장이 우후죽순으로 잇달아 생겨났다. … 수도 카이펑開封에는 다양한 상업 활동이 집중되었으며 그 종류가 160여 개에 달했다고 한다.

우리는 《청명상하도》 속 시끌벅적한 거리에서 생계를 위해 분주히 움직이는 사람들을 볼 수 있다. 얼핏 봐서는 무엇을 하고 있는지 알 수 없는 사람들도 있지만 그들의 특수한 옷차림을 통해 어떤 일에 종사하는지 신분이나 지위가 어떤지 알 수 있다. 이러한 모든 것들이 화가에 의해 낱낱이 묘사되어 그려졌다.

나무 다리 앞 부분에는 중노동을 하는 여러 명의 일꾼들, 바쁘게 물건을 나르는 짐꾼들, 힘껏 뱃줄을 끌어당기는 인부들, 열심히 배를 모는 사공들, 물살을 관찰하는 선원들까지 … 굉장히 분주한 모습으로 성안에 들어올 준비를 하고 있는 모습이 그려져 있다.

사공들은 옅은 색상의 헐렁한 상의를 입고 있다. 바지는 길지 않아 물을 건너기 편리하다.

❶

❷

❸

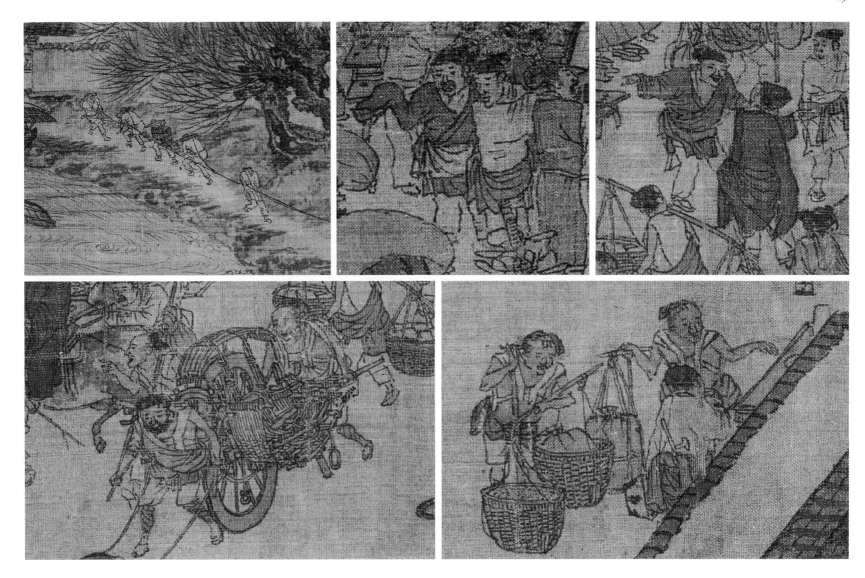

❹	❺	❻
❼		❽

❹ 열심히 배를 끄는 인부들

❺❻ 그림 속 몇몇 사람들의 소매가 거의 땅에 닿을 정도로 유난히 길다. 이들은 '아인牙子'들로 중매인을 말한다. 이들은 판매자와 구매자 사이의 사업을 성사시켜 수수료를 취했다. 소매가 이렇게 긴 까닭은 소매 속에서 다른 사람의 손가락을 잡고 가격을 흥정하기 위함이다.

❼❽ 오랜 시간 중노동에 종사하는 짐꾼들은 통기가 잘 되고 편안한 감견坎肩(조끼)와 반바지를 입고 있다.

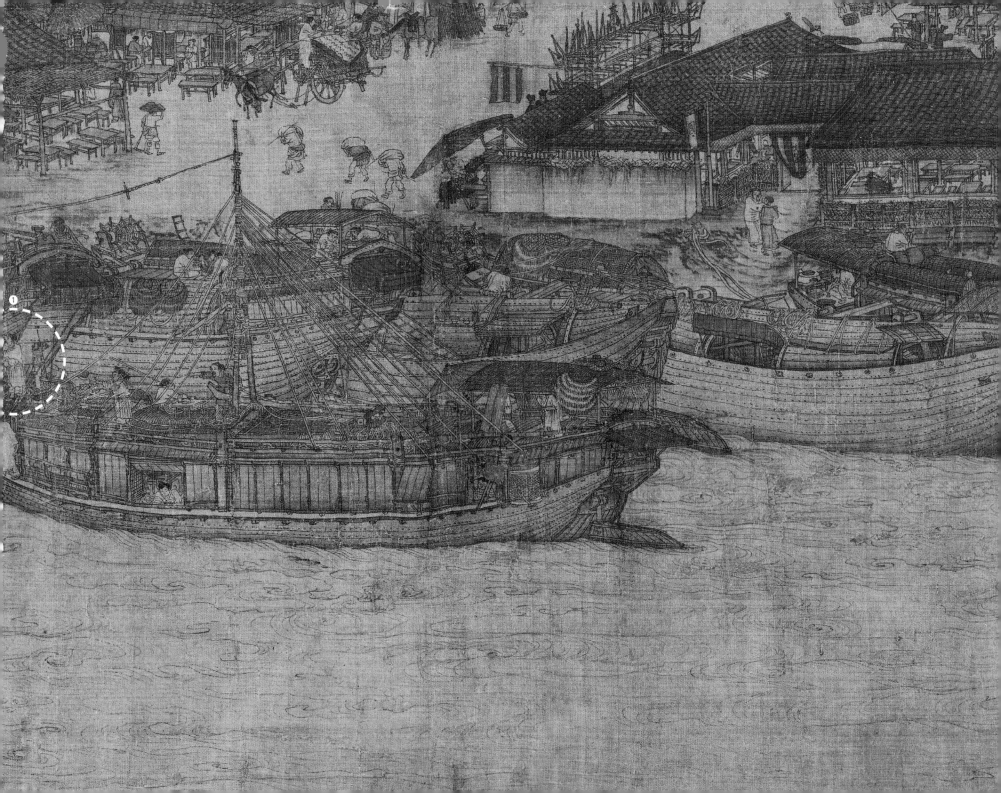

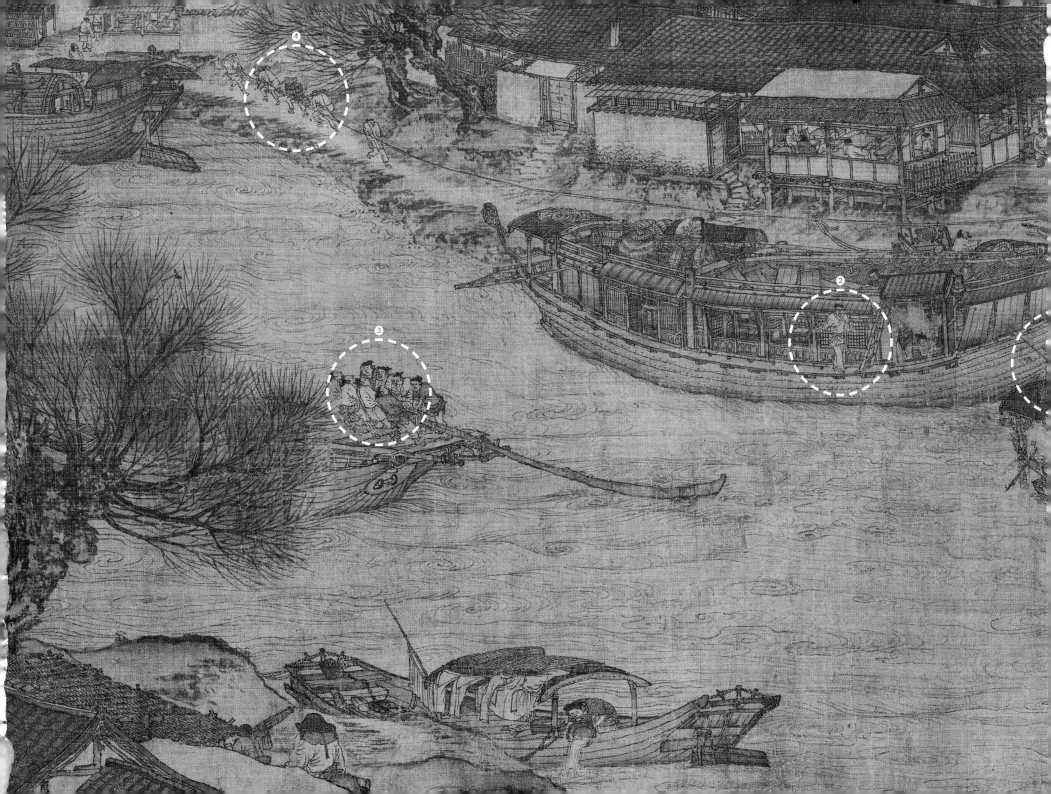

카이펑성의
중생상衆生相

내성內城 안은 더욱 시끌벅적하다. 번화가에 들어서면 성문에 맞닿아 있는 호화로운 주루酒樓가 가장 먼저 눈에 들어온다. 비스듬하게 나와 있는 주기酒旗에는 '손양점孫羊店'이라는 주루의 이름이 쓰여 있다. 주루 안 손님들은 주흥을 즐기고 있으며 문 앞에서는 점원들이 분주히 호객 행위를 하고 있다. 주루 부근 거리에도 각종 노점과 상점들로 꽉 차있는 것이 이곳의 중생상衆生相은 더욱 다채롭다!

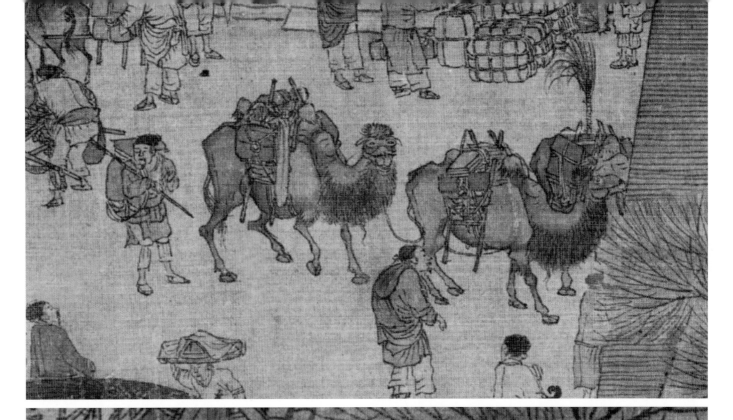

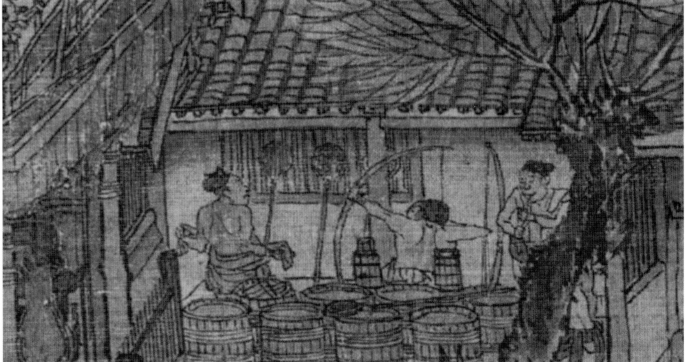

❶ 낙타 위에 짐을 가득 실은 것으로
 보아 멀리서 온 대상隊商일 것이다.
❷ 사병들의 모습

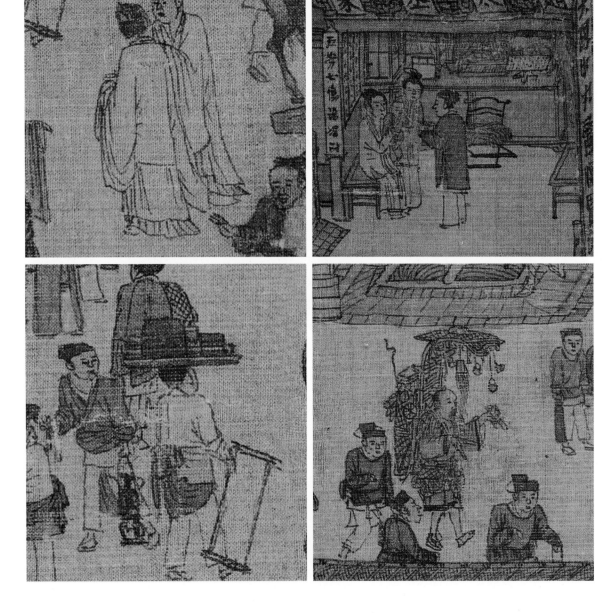

| ❸ | ❹ |
| ❺ | ❻ |

❸ 머리에 복건幅巾을 맨 서생. 당시의 지식인들은 옛 사람들이 복건으로 머리를 맨 모습이 기품 있어 보인다고 생각해 옛 사람들을 따라하며 복건을 쓰는 관습을 부활시켰다.

❹ '조태승가趙太丞家'이라는 의원에서 약을 짓는 환자

❺ 주루의 점원이 머리에 흑건黑巾 두르고 몸에는 회색 장삼長衫을 걸쳤다. 장삼의 긴 밑자락을 말아올려 허리에 묶었는데 이렇게 하면 주루를 바삐 드나들 때 밑자락이 끌리지 않았다.

❻ 먼 곳에서 찾아온 행각승行脚僧

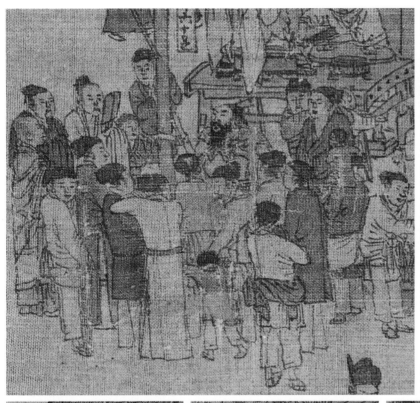

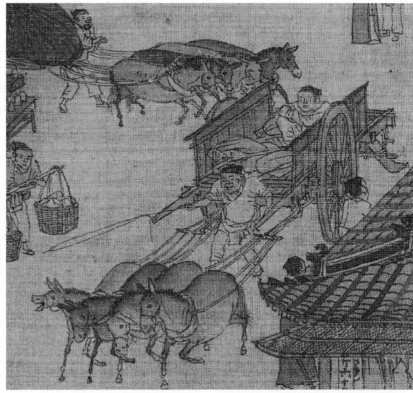

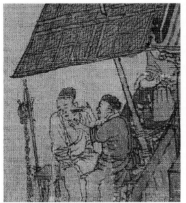

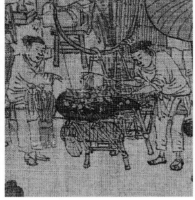

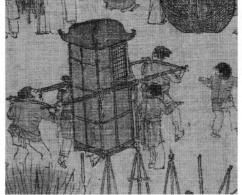

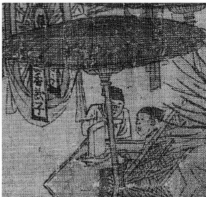

❼ 이야기꾼　　❽ 마부

❾ 이발사　　❿ 간단한 먹거리를 파는 노점상　　⓫ 가마꾼　　⓬ 마실거리를 파는 노점상

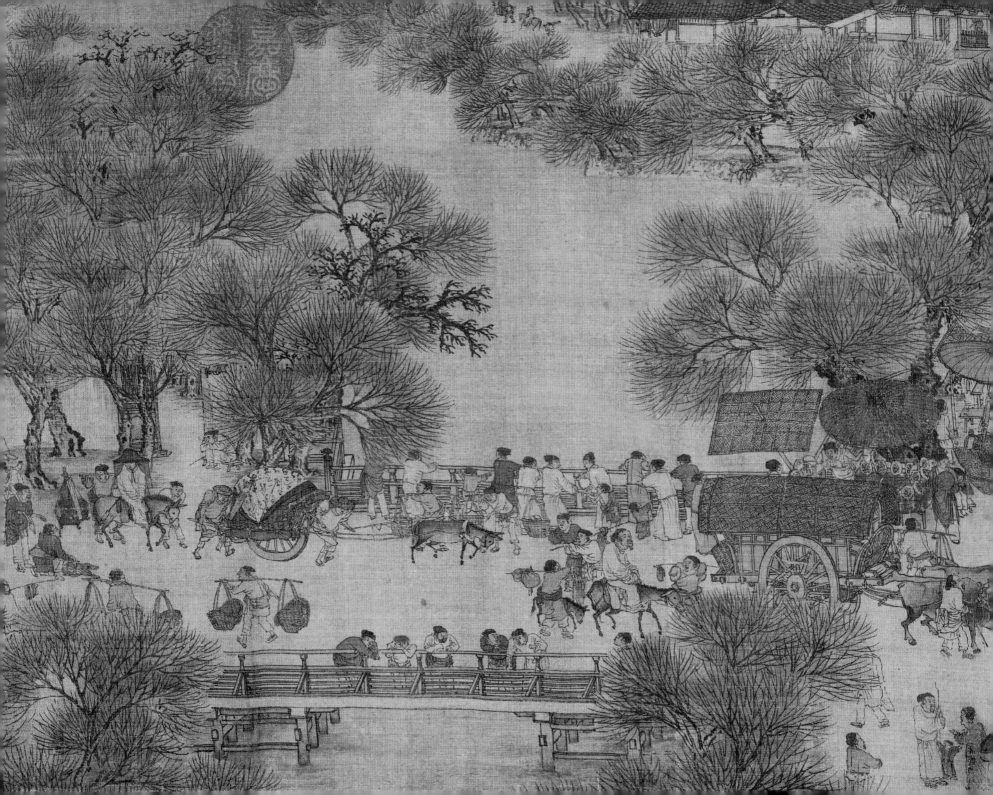

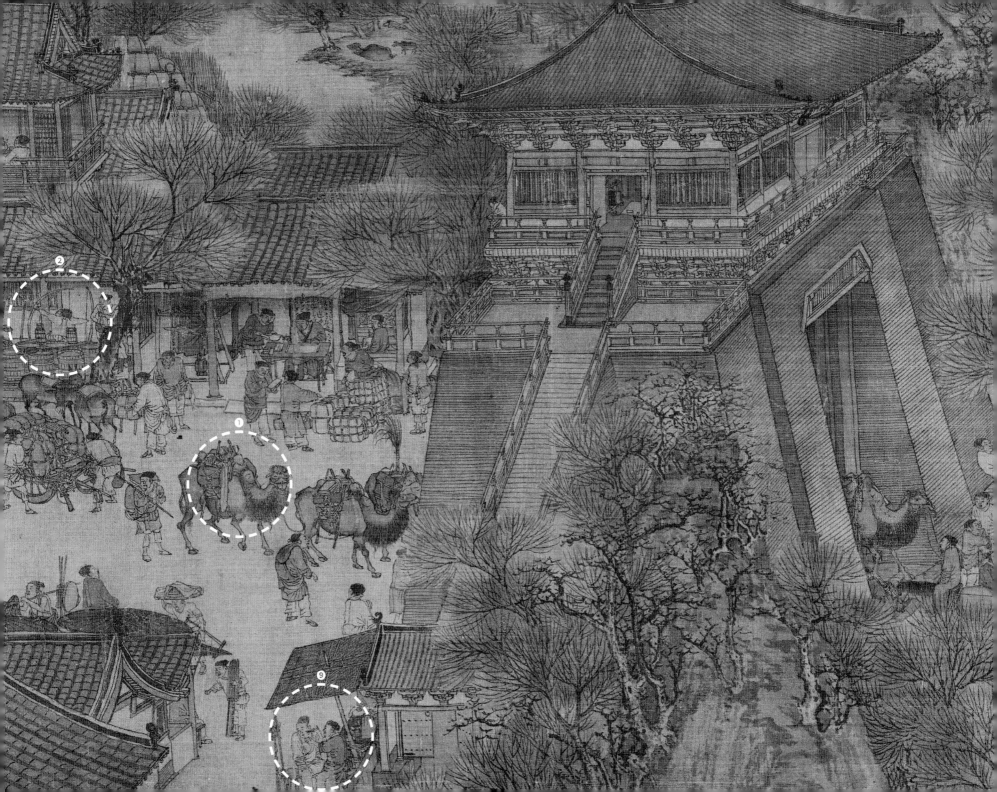

建築
博物館

변하汴河 위의 배

전대 또 그 전대의 사람들은 계속해서 운하를 하나씩 만들어 왔다. 북송北宋 시기에 이르러 이러한 운하들은 장강長江 유역의 강줄기와 연결되어 하나의 거대하고 복잡한 수로망을 형성하였다. 이러한 수로망은 상업 활동에 있어 대단히 편리한 교통 운수 조건을 제공하였다.

카이펑성開封城에 흐르는 변하汴河 역시 남북 지역의 운수 편의를 위해 조성된 인공하천이다. 수대에 양제煬帝가 경항대운하京杭大運河를 확장했을 당시 허난성河南省 변수汴水를 지나던 운하의 줄기를 변하汴河라 불렀다. 안개가 자욱하게 낀 수면이 장황하게 펼쳐지는 변하는 황하黃河와 회하淮河가 연결되어 남과 북을 잇는 교통의 대동맥이 되었다.

이러한 이유로 인해 선박은 대단히 중요한 교통 수단이 되었다. 송대의 조선 기술은 이미 매우 발달되어 있었다. 선체는 여러 겹으로 된 목판을 합쳐 만든 것으로 나열된 목판들을 한 데 끼워 맞춰 만들었으며 안쪽과 바깥쪽의 목판을 못으로 연결시켰는데 이러한 기술로 만들어진 선박은 내구성이 강하고 견고했다.

당시 서양의 조선업은 아직까지도 가죽으로 된 밧줄을 묶어 갑판을 연결하는 단계에 있었다. 이를 통해 송宋 나라 사람들의 이러한 연결 기술이 대단히 앞서 있던 것으로 볼 수 있다.

《청명상하도》속에는 대량의 선박들이 묘사되어 있다. 카이펑은 백만이 넘는 인구가 모여 살던 대도시였기 때문에 사람들이 매일같이 먹고 입고 사용하던 물품 소비량이 엄청났다. 강 위를 바쁘게 오고 가는 배들은 모두 각지에서 생산된 양식, 과일, 일상용품 등의 물자들을 책임지며 끊임없이 카이펑으로 운반했다.

❶ 권양기
❷ 돛대
❸ 평형타
❹ 목판을 연결하는 배못

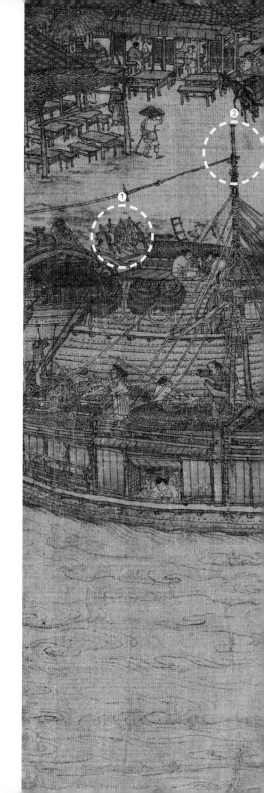

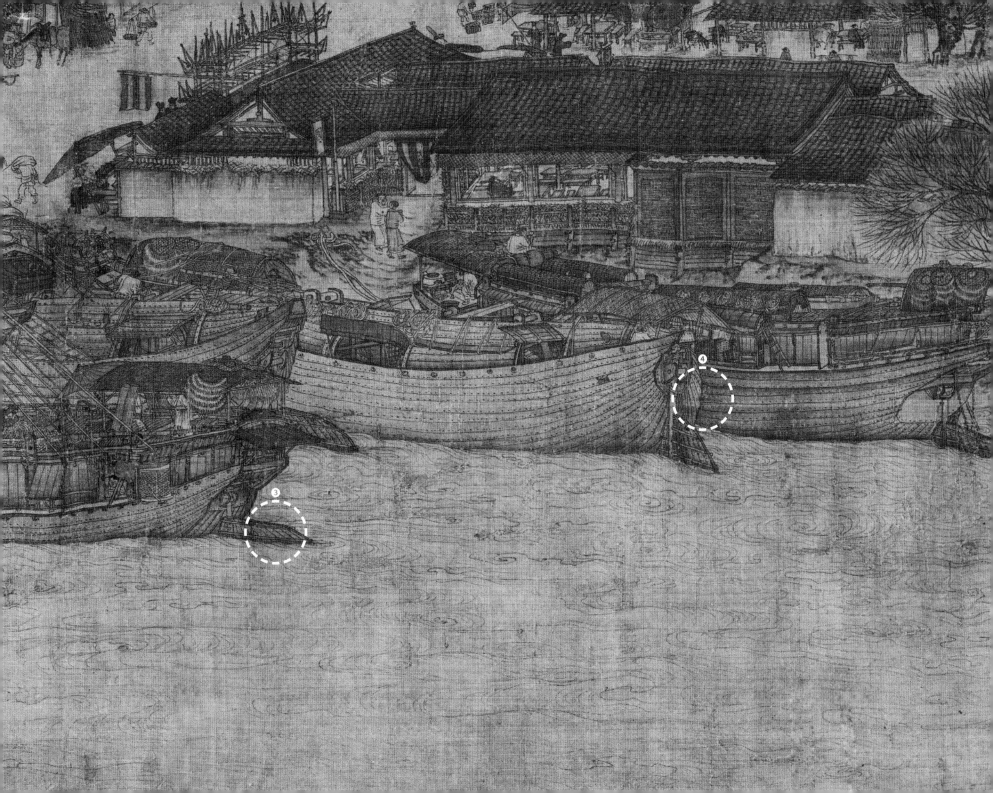

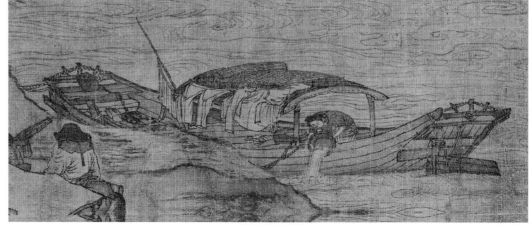

❶ 조선漕船　조선은 식량을 운반하는 배로 변하 위에서 가장 많이 볼 수 있는
배이며 배의 밑부분이 아치형으로 생겼다. 아치형으로 생긴 배의 내부는 다
른 모양의 배들보다 자제도 절약되고 더욱 가벼워서 운반을 하고 운항을 하
는 데 편리했다.

❷ 화물선　물자를 운반하는 배로 배의 중간 부분에는 화물창이 있으며 뱃머리
가 비교적 평평해 화물을 운반하기 편리했다.

❸ 소정小艇　강기슭에 소정小艇이 한 척 있다. 배가 작아 장거리 화물 운송에
적합하지 않으며 짧은 거리를 오가며 잡다한 물건들이나 사람을 실어 나르기
적합했을 것으로 보인다. 배 위의 여성이 바깥쪽으로 물을 버리는데 방금 막
빨래를 마쳤으며 빨래를 마친 몇몇 옷가지들은 배 지붕에 널어 말리고 있는
것으로 보인다.

그림 속에는 28척의 크고 작은 배들이 그려져 있다. 자세히 살펴보면 그림 속 배들은 모두 다르며
각각의 쓰임을 지닌다.

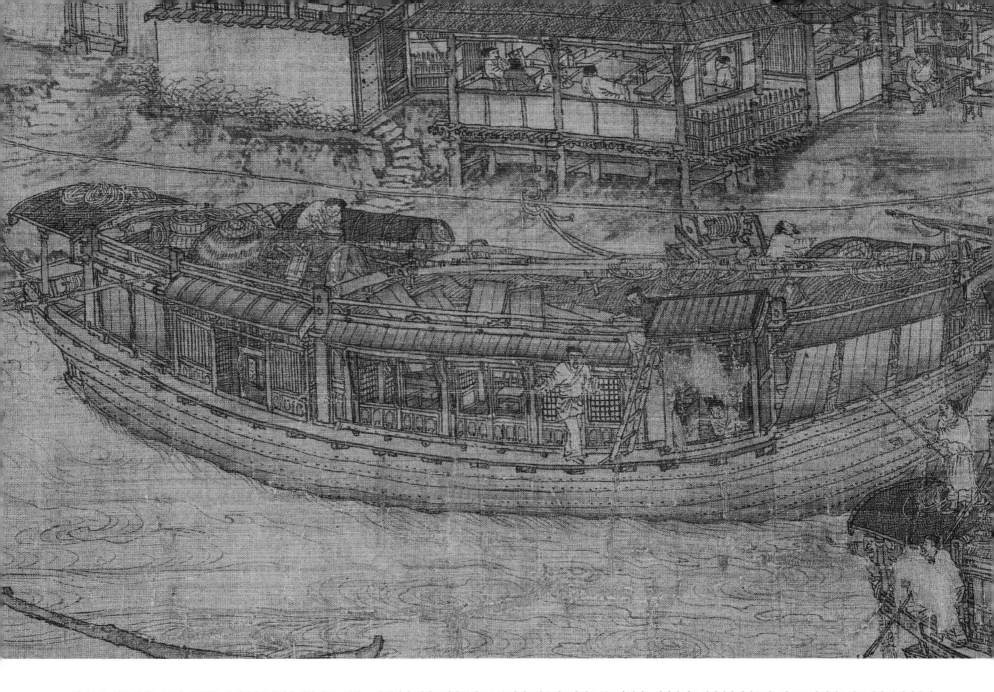

객선客船 변하 위에는 화물을 운반하는 배 이외에도 사람을 실어 나르는 객선客船이 있었다. 배의 조형적 특징으로 볼 때 화물선은 비교적 짧고 둥글며 선체는 상당히 넓은 편이지만 객선은 비교적 좁고 긴 형태를 하고 있다. 유난히 우아하면서도 화려한 객선 한 척이 있는데 창문 위에 정교한 문양이 새겨져 있으며 배 입구의 모양이 복잡한 것이 호화 객선으로 보인다. 창문을 통해 객실 안쪽의 가구들을 볼 수 있다. 뱃머리와 뒷전에 차양이 있어서 손님들은 강가의 아름다운 풍경을 바라볼 수 있다.

변하汴河 위 다리

변하에는 나무로 된 아치형 다리가 있다. 마치 무지 개처럼 강의 양쪽을 가로지르는 것이 대단히 웅장하고 아름답다. 이 다리의 이름은 '홍교虹橋' 다.

홍교에는 가장 독특한 부분이 하나 있는데 바로 다리 기둥과 교각이 없다는 것이다.

변하 위 다리는 원래 다리 기둥과 교각이 있었다. 하 지만 변하에 물살이 거세질 때마다 배가 자칫 실수로 교 각을 들이받을 수 있어 매우 위험하였다. 그리하여 교통 사고를 줄이기 위해 송대宋代 사람들은 이렇게 다리 기둥과 교각이 없는 특별한 홍교를 발명하게 되었다.

사람들의 찬탄을 더욱 자아내는 것은 다리 기둥이 없는 이런 큰 다리에 못을 하나도 사용하지 않았으며 더욱이 철근과 시멘트는 사용하지 않고 완전히 목조를 서로 겹쳐 쌓아올려 밧줄로 묶어 한데 고정시켰다는 것 이다. 이러한 독창적인 기술은 당시 세계적으로도 앞 서 있었다.

홍교는 분명 사람들에게 안정감을 주고 있다. 빽빽이 늘어선 행인들이 다리를 건너고 있는가 하면 다리 위에 자리를 잡고 물건을 팔고 있는 사람들도 있다. 다리 위 는 그야말로 하나의 작은 시장인 것이다.

❶ 다리 위 행인들의 안전을 지키는 난간
❷ 아치형 구조의 다리
❸ 배를 끄는 인부들이 다니던 다리 밑 보도와 난간
❹ 항행자에게 방향을 알려주는 풍신간風信竿

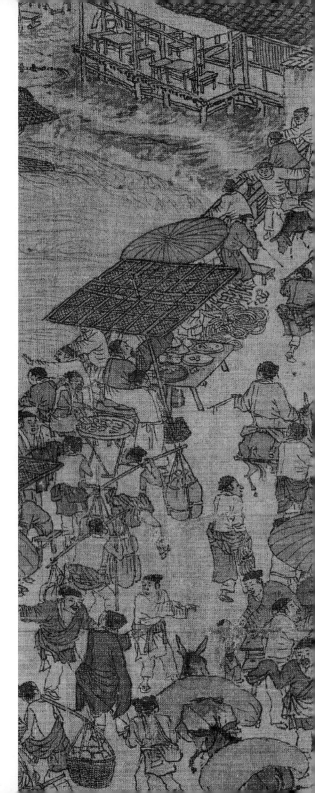

웅장한 건축물

이러한 대도시에는 웅장하고 아름다운 건축물이 반드시 존재하기 마련이다. 성을 지키는 성문은 당연히 크고 높으며 위용이 느껴진다. 건물의 모든 목제 구조물들은 붉은색으로 칠해져있어 화려하면서도 패기가 넘친다. 성루城樓 아래 붉은색 대문은 성루의 입구로 성문을 들어서 성벽 위의 말이 달릴 수 있도록 닦은 비스듬한 길을 지나면 성루에 오를 수 있다.

성루 안쪽 한편에는 큰 북이 있으며 북을 올려 놓은 근처 바닥 위에 석자席子와 베개가 깔려 있는데 성문을 지키는 관병들이 쉬는 곳이다.

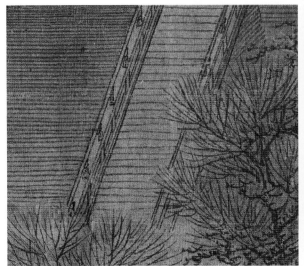

❶ 말이 달릴 수 있도록 닦은 마도馬道

❷ 북

❸ 석자席子와 베개

❹ 입구

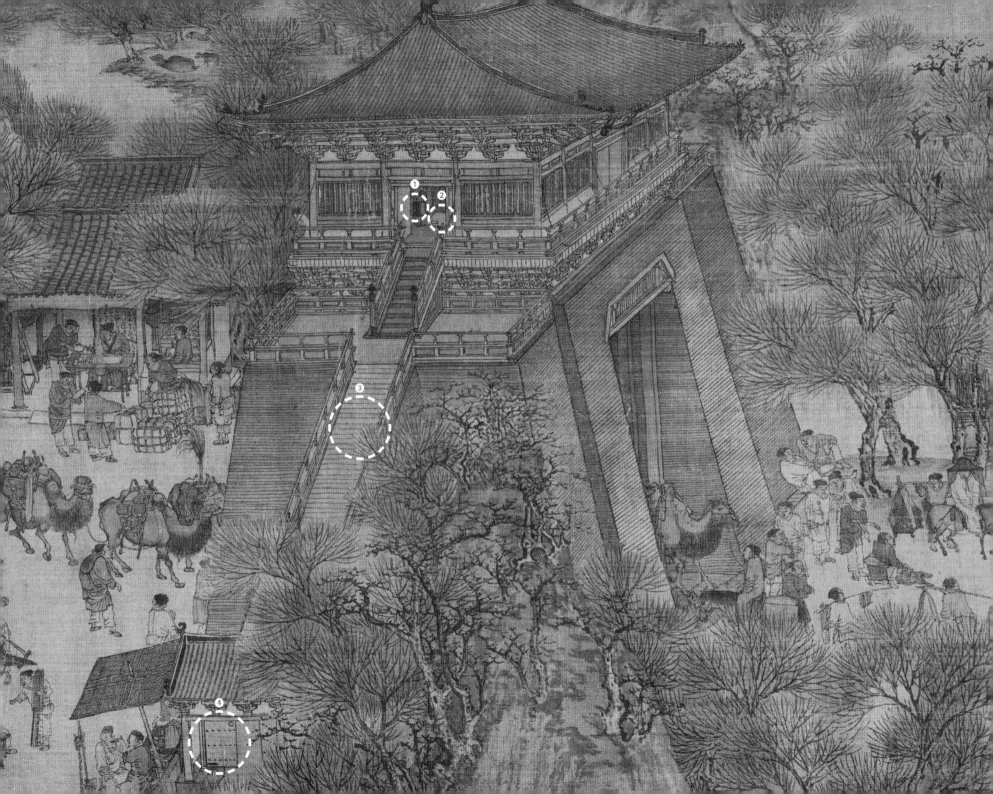

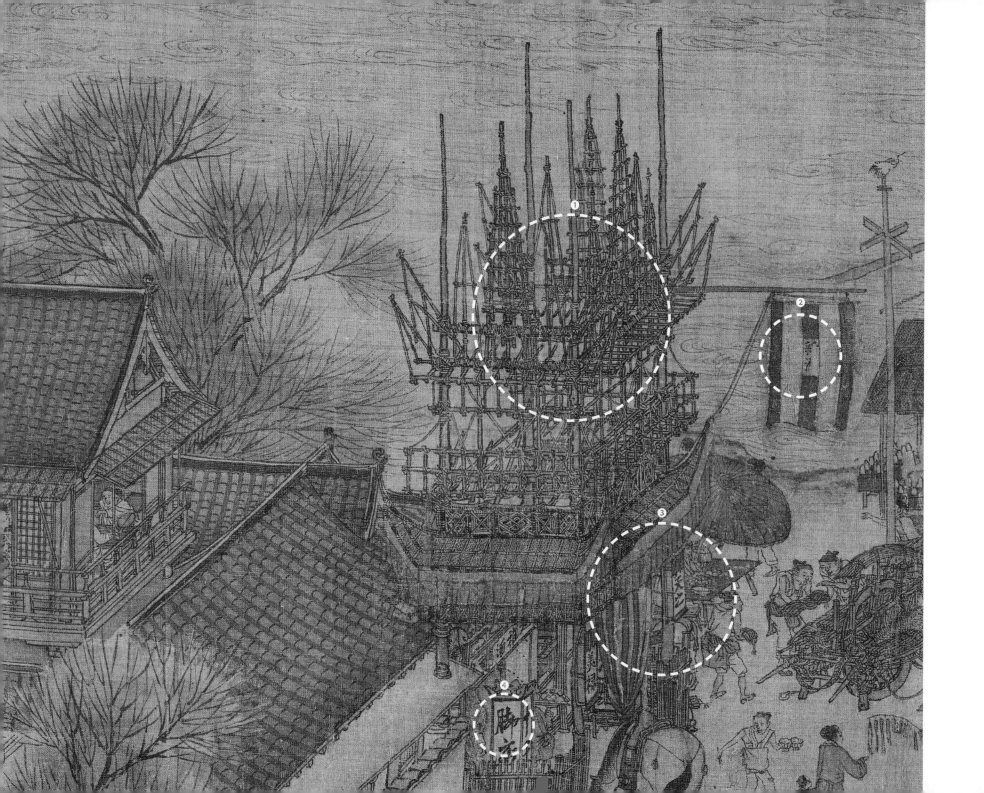

거리에 있는 다양한 건축물 가운데 가장 독특한 것은 통나무를 묶어 만든 누각식 골조로 '채루환문彩樓歡門'이라 불렸다. 이는 송대宋代 주루를 꾸미는 특별한 장식으로 주점의 대문에 경사스러운 분위기를 만들어 손님들의 발길을 끌었다.

홍교 다리 어귀에 있는 주점 입구에는 크고 높은 채루환문이 있으며 다양한 색상의 천으로 꾸며져 있다. 입구 울타리 안쪽에는 등이 하나 놓여 있는데 등 위에는 주점의 이름인 '십천각점十千脚店'이 쓰여 있다. 각점脚店(규모가 작은 여관) 처마 밑에는 각각 '천지天之'와 '미록美祿'이라고 쓰여진 '시초市招(간판)' 두 개가 걸려 있는데 일종의 광고 문구로 술은 하늘이 인간들에게 하사한 아름다운 하사품이란 뜻을 말하고 있다. 이는 맛있는 술을 찬양하는 표현이다.

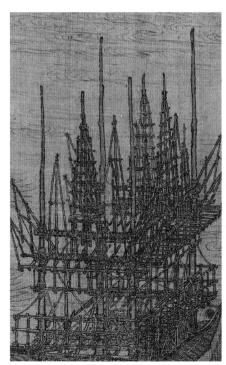

실내 장식

화가는 방 안의 내부 장식이나 가구까지도 매우 정교하게 그려냈다. 송대에는 어떤 장식 스타일이 있었을까?

병풍屛風

병풍은 고대 건축물 내부에 냉풍과 냉한을 막기 위한 용도의 가구로 칸막이, 장식용으로 사용되기도 하였다. 큰 폭의 서예 작품으로 꾸며진 병풍이 대청 중앙에 놓여 있다. 병풍은 송대에 매우 유행하던 실내 장식품이었다.

고족가구高足傢俱

우리가 현재 의자에 앉아 두 다리를 아래로 뻗는 방식은 송대에 이르러서야 보편적으로 유행하게 된 것으로 이는 가구의 형태와 관련이 있었다.

오래 전 중국에는 등자凳子(등받이가 없는 의자), 의자, 탁자 등의 고족가구高足傢俱가 없었으며 고대 사람들은 모두 바닥에 자리를 깔고 앉았다. 동한 말기 마찰馬紮(휴대용 의자)와 비슷한 '호상胡床'이 중국으로 유입되면서 훗날 차츰 의자, 등자로 바뀌었다. 이러한 고족가구는 송대에 전면적으로 확대되었다.

《청명상하도》점포 안에는 네모난 탁자, 긴 탁자, 네모난 등자, 넓고 네모난 등자 등 다리를 아래를 뻗고 앉기 적합한 고족가구들이 출현했다.

그림 속에는 교의交椅도 있다. 교의는 마찰에 등받이와 팔걸이를 더한 것으로 접을 수도 있고 운반이 편리했으며 앉을 때도 더욱 편안했다. 훗날 교의에 앉는다는 것은 신분이나 지위가 높음을 상징하게 되면서 아무나 앉을 수 없게 되었다. 교의가 특별한 의미를 갖게 되면서 '첫 번째 교의에 앉다坐第一把交椅'라는 말이 우두머리를 나타내는 대명사가 되었다.

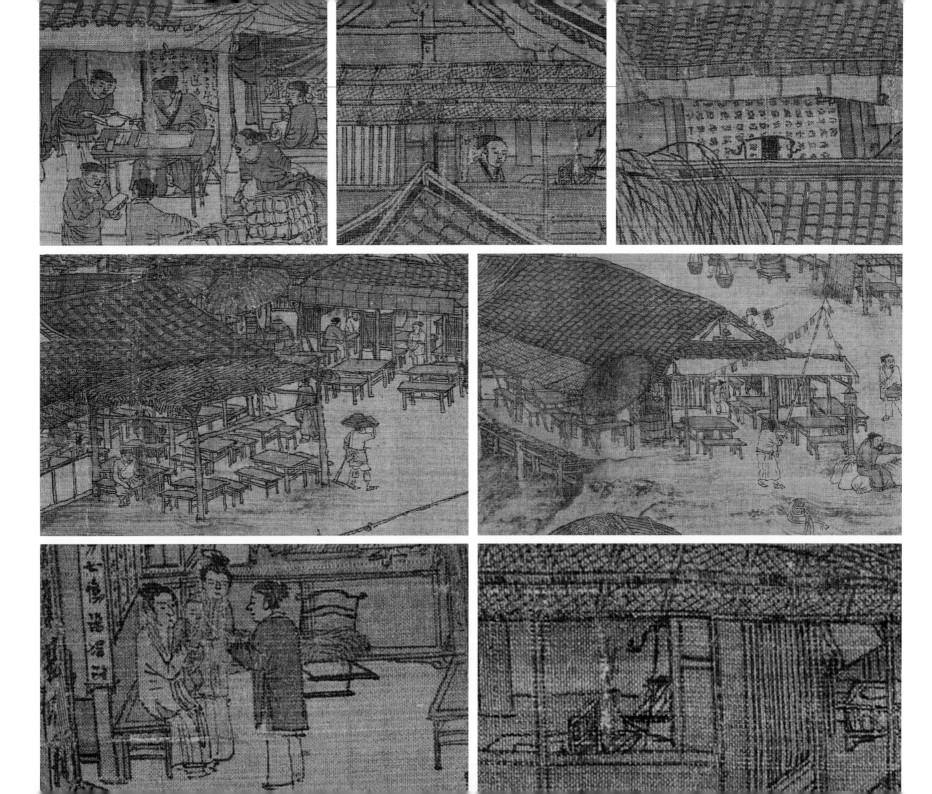

04 | 숨겨진 이야기

선교船橋 충돌 | 다리 위의 길다툼 | 거리와 골목

선교船橋 충돌

커다란 배 한 척이 홍교를 지나고 있다. 하지만 홍교 위의 행인들은 위험한 상황을 발견하였고 배의 돛대가 아직 젖혀지지 않은 채 곧 홍교와 충돌할 걸 지켜보고 있기에 큰소리로 외치고 있다.

선원들은 곧장 배 위로 올라가 황급히 돛대를 젖히고 있다. 그 중 한 명이 좋은 생각이 떠올랐는지 측량대를 교량에 갖다 대 배가 다리와 충돌하는 속도를 줄이려 하고 있다. 뱃전 위에 선원들은 분주히 긴 상앗대로 배질을 하며 방향을 바꿔 배를 홍교에서 멀리 떨어뜨리려 하고 있다.

큰 배는 변하의 거센 물살 속에서 방향을 틀기 시작했으며 모두들 돛대가 홍교와 충돌하지 않도록 바삐 움직이고 있어 배의 뒷전이 방향을 전환하느라 강가에 있는 작은 배 한 척을 향해 돌진하고 있다는 것을 아직 발견하지 못했다.

작은 배 위의 사람들은 놀라 공포에 질린 표정을 하고 있으며 선원 한 명이 배 위로 올라가 손을 흔들며 큰소리로 외치고 있다. 마침내 큰 배의 뒷전 가까이에 있던 선원이 새로운 문제를 발견하고는 재빨리 대나무 상앗대를 들고 뛰어가 다른 사람들을 부르고 있다.

다리 위의 사람들 역시 전력을 다해 도우려 하고 있으며 이미 다리 난간 밖으로 나와 있는 사람도 있다. 두 사람이 밧줄을 던져 배 위의 사람이 잡아 배를 끌어당기길 바라고 있다. 던져진 두 개의 밧줄 가운데 하나는 이미 아래로 늘어뜨려져 있으며 다른 하나는 공중에서 선회하고 있다. 만약 물에 빠지는 사람이 있다면 밧줄을 당겨 살릴 수도 있을 것이다. 화면은 이런 손에 땀을 쥐게 하는 위급한 순간에 멈춰져 있다.

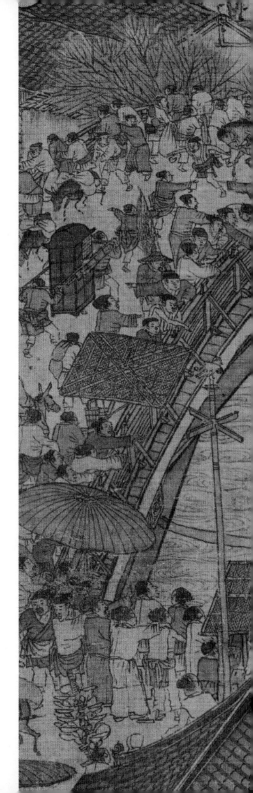

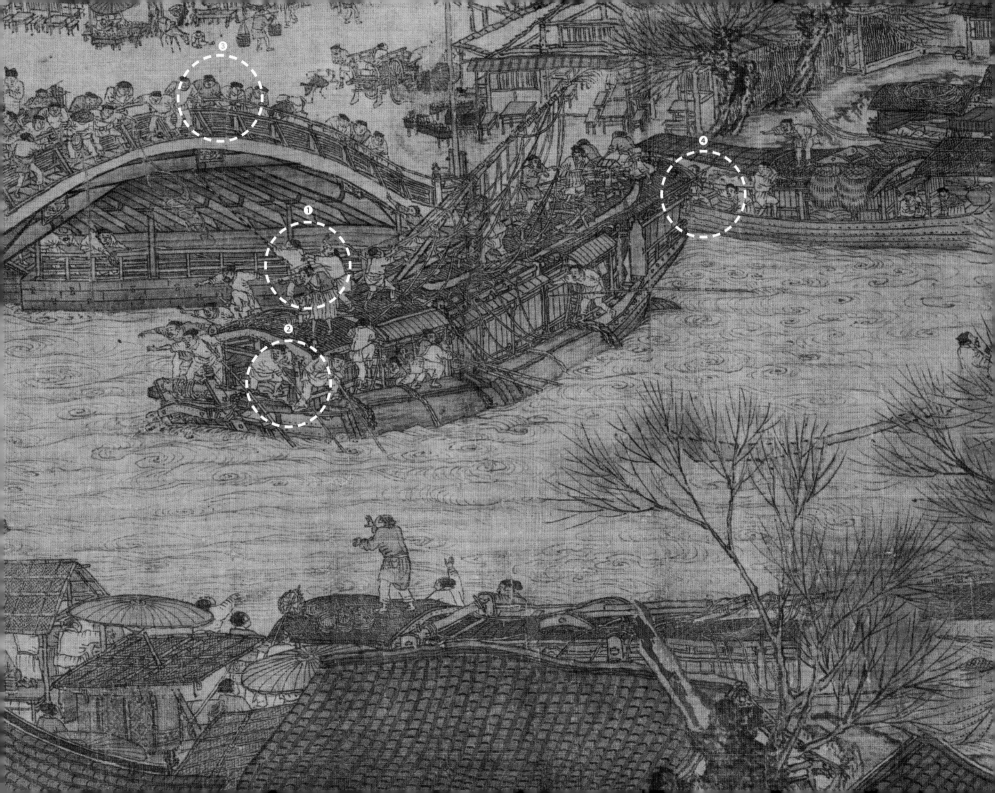

❶ 교량을 받치고 있는 장대는 까만색과 하얀색이 교차되어 있는 것으로 보아 수위를 측정하는 측량대일 것이다.
❷ 뱃전의 선원들이 상앗대로 배질을 하며 방향을 틀고 있다.
❸ 다리 위에서 전력으로 구조하려는 사람들
❹ 큰 배가 물살을 타고 강가에 정착해 있던 작은 배와 충돌하려 하고 있다.

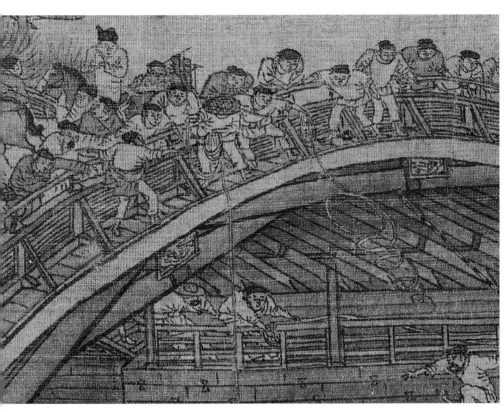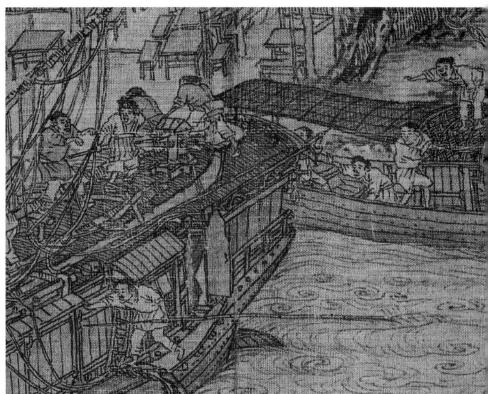

다리 위의
길다툼

큰 배는 지금 두 개의 큰 위기에 봉착해 있다. 돛대가 홍교와 충돌하는 것을 막아야 하며 배 뒷전이 강가의 작을 배와 충돌하는 것도 피해야 하는데 상황이 대단히 긴박하다. 다리와 강가에 있는 사람들 모두 배의 안전을 바라며 큰소리로 외치는 사람도 손짓 몸짓으로 방법을 생각해 내는 사람도 있다. 화면을 사이에 두고도 마치 사람들의 소란한 소리를 들을 수 있는 듯하다.

하지만 위기는 이에 그치지 않는 듯하다. 다리 위에서도 길을 다투는 우스꽝스러운 일이 벌어지고 있으니 말이다. 변하의 북쪽 강기슭, 두 남자가 말을 타고 다리에 올랐으며 가마 하나가 동시에 남쪽 강기슭에서 다리에 올랐다. 이들은 다리의 가운데에서 맞닥뜨리게 되는데 서로 길을 양보하지 않고 있다. 마부와 하인이 언쟁하기 시작하였으며 모두 두 팔을 벌려 절대로 뒤로 물러나지 않을 것임을 보여주고 있다.

거리와 골목

《청명상하도》 속 몇 백 명의 인물들은 다양한 직업과 연령, 성격, 표정 등 모든 사람들이 자기만의 역할, 신분, 이야기를 지녀 화면 속 곳곳이 모두 작은 극장과 같다. 화가는 이러한 거리의 단막극을 한 장면 한 장면 생동감 있게 그려내 마치 거리 위의 떠들썩한 소리를 들을 수 있는 듯하다.

❶ ❷

❶ 주인: "조심 좀 하게. 깨지기 쉬운 물건이니깐 말이야!"
　　하인: "알겠습니다. 어르신."
❷ 노파: "장 씨, 오랜만일세. 어서 들어와 물 한 잔 마시게."
　　아이: "얘기 그만 해요. 성에 들어가서 장난감 사야 된단 말이에요."

❶
❷

❶ 꽃장수 : "구경하세요. 구경하세요. 아침에 딴 신선한 꽃입니다."
　엄마 : "한 다발에 얼마예요?"
　아빠 : "빨간 꽃이 참 예쁘군."
　할머니 : "집에서도 그렇게 많은 꽃을 기르고 있잖니. 사지 말아라."
　누나 : "난 저 노란 꽃이 좋아!"

❷ 갑甲 : "어서 와서 보게. 강게 큰 물고기가 있어."
　을乙 : "어디에 있다고?"
　병丙 : "무슨 색이야?"
　정丁 : "나도 안 보이는데. 자네 날 속이는 거 아니야?"
　무戊 : "잡아서 조림을 할까? 아님 찜을 할까?"

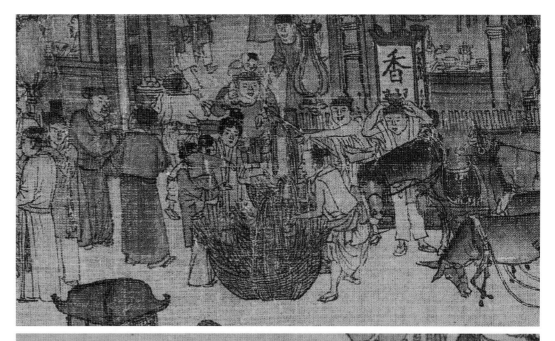

장택단張擇端을 찾아서

화가 장택단張擇端은 《청명상하도》 속에 수백 명의 인물을 그려냈다. 인물들 모두 콩알 만한 크기지만 표정, 동작, 의복 모두 생동감있게 그려냈다. 채루환문, 홍교, 성문과 같은 복잡한 건축물들도 실제 비율과 구조에 맞춰 벽돌 한 장 기와 한 장까지도 정확하면서도 자세히 그려냈다. 이렇듯 뛰어난 그림 솜씨를 가지고 있는 화가는 도대체 어떤 사람이었단 말인가? 안타깝게도 화가에 대한 역사적 자료가 매우 적다.

금金 나라 사람인 장저張著는 《청명상하도》 뒷면에 85개의 글자를 적었는데 장택단은 산둥성山東省 동무東武 사람으로 어릴 적 책읽는 것을 좋아했다고 말한다. 장택단은 훗날 수도인 카이펑에 와서 과거 시험을 보았는데 아마 낙방해 그림으로 전향한 것으로 보이며 배, 차, 다리, 길, 건축물 등을 그리는 데 가장 능했다. 장택단에 대한 역사적 기록은 이게 전부이다.

《청명상하도》 이외에도 장택단이 그렸다고 전해지는 《서호쟁표도西湖爭標圖》가 있다. 카이펑성의 용주龍舟 경기 모습을 그린 것인데 원대元代 말기 유실되었다.

장택단은 언제 태어나고 몇 살까지 살았을까? 그림은 누구한테서 배웠을까? 북송北宋이 멸망한 뒤 어디로 갔을까? … 기록이 없기 때문에 이러한 질문들은 모두 답을 알 수 없다. 그는 단지 사람들로 하여금 끊임없이 분석하고 연구하게 만드는 《청명상하도》라는 위대한 한 폭의 그림만을 남겼을 뿐 우리에게는 그 자신에 대한 하나의 실마리조차 남겨 놓지 않았으며 마치 수수께끼처럼 사라졌다.

장저張著의 《청명상하도》 뒤 발문

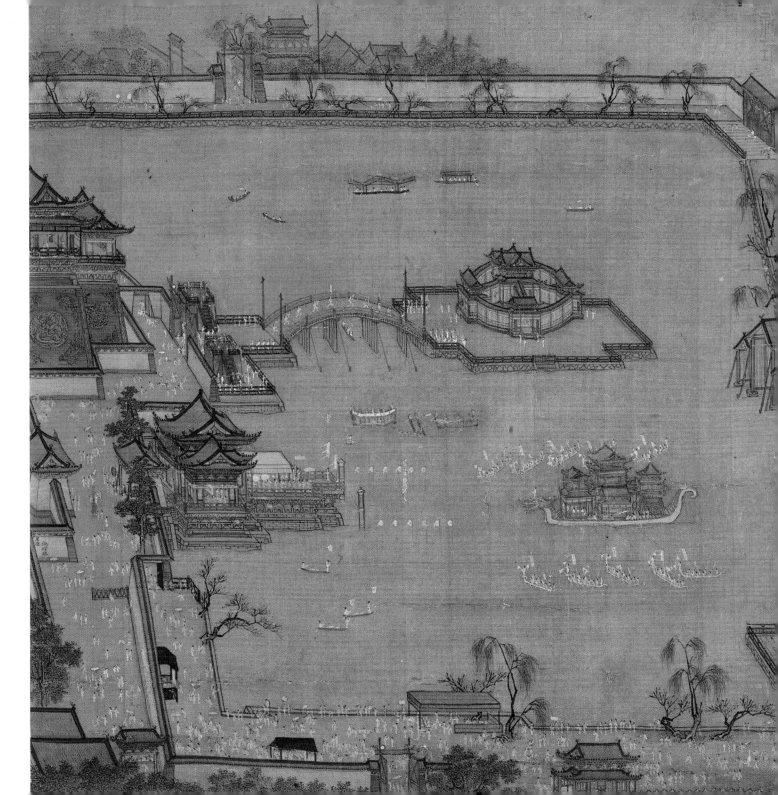

《금명지쟁표도金明池爭標圖》
'금명지쟁표도金明池爭標圖'라는 이름
의 이 그림 위에는 장택단의 이름이 쓰
어 있다. 하지만 화풍이나 수준에 있
어 《청명상하도》와 큰 차이가 있어 후
대 사람이 장택단의 이름을 사칭해 쓴
것으로 보인다. 우리는 이 그림을 통해
유실된 장택단의 《서호쟁표도西湖爭標
圖》의 내용을 상상해 볼 수밖에 없을
것 같다.

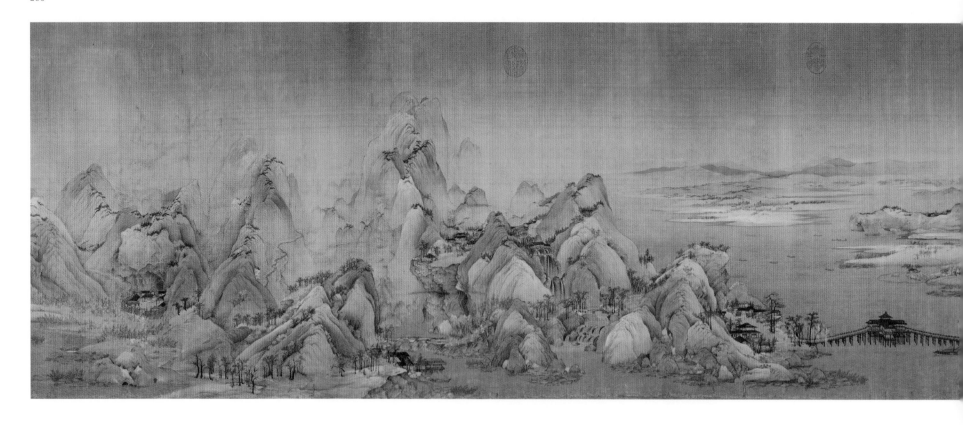

천재 소년
왕희맹王希孟

우리는 《청명상하도》가 장택단의 작품이라는 것을 알게 된 것에 대해 작품 뒤에 제자題字를 남긴 장저張著에 감사해야 한다. 만약 그가 발문에 장택단의 이름을 쓰지 않았다면 이 그림은 이름 없는 작품이 되었을 것이다.

초기 중국화에는 화가가 그림에 자신의 이름이 남기는 것이 드물었다. 그들의 이름은 대부분 소장하는 사람이 기록하는 방식으로 전해져 내려왔다. 역사적으로 장택단 같이 뛰어난 그림 솜씨를 가졌지만 화폭에 이름을 남기지 않아 거의 묻혀질 뻔한 일들이 실제로 너무나도 많다.

장택단과 같은 시기 왕희맹王希孟이라는 젊은 화가가 있었다. 왕희맹은 정말 드문 천재 소년이었다. 그는 열여덟에 《천리강산도千里江山圖》라는 한 폭의 다채로우면서도 웅장하고 화려한 산수화를 그렸다. 그림 속에는 높은 산과 험준한 고개, 큰 강이 있다; 고기잡이배와 하늘을 나는 새도 있고 마을과 행인도 있는 사람들의 이상 속 완벽

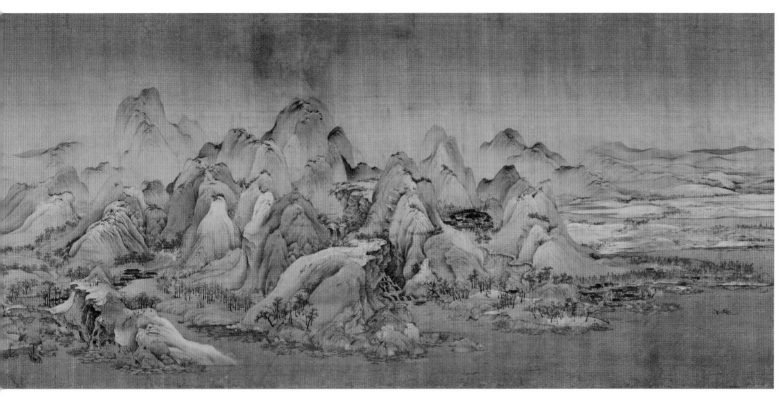

政和三年閏四月一日賜希孟年十八歲昔
在畫學為生徒召入禁中文書庫數以
畫獻未甚工
上知其性可教遂誨諭之
親授其法不踰半歲乃以此圖進
上嘉之因以賜
臣京謂天下士在作之而已

❶ **❷**

❶ 《천리강산도千里江山圖》의 일부분,
　북송北宋 왕희맹王希孟, 51.5cm×1191.5cm,
　베이징고궁박물관北京故宮博物館 소장
❷ 채경蔡京의 발문

한 금수강산이다.

　장택단과 마찬가지로 왕희맹의 자료 역시 역사 서적에는 남겨진 바가 없으며 세상에 남아 있는 다른 작품도 존재하지 않는다. 상대적으로 믿을 만한 유일한 기록은 《천리강산도》의 화폭 끝부분에 있는 송대宋代 재상 채경蔡京의 제자題字로 왕희재가 송宋 휘종徽宗에게 여러 번 자신의 그림을 바쳤으나 그림이 완벽하지 않았고 왕희재의 재능을 눈여겨 본 송 휘종이 친히 회화 기교를 가르쳤다고 한다. 《천리강산도》는 열여덟 살의 왕희맹이 반 년도 안 걸려 완성한 작품으로 송 휘종은 소년의 기백 있는 그림 솜씨를 크게 친창하였으며 후에 이 그림을 채경에게 하사하였다.

잊혀진 백묘白描의 대가大家 장격張激

《백련사도白蓮社圖》는 동진東晉의 혜원법사慧遠法師가 여산廬山 동림사東林寺에서 백련사白蓮社를 결성하는 장면을 묘사한 그림이다.

이 그림은 전형적인 백묘 기법을 사용해 그린 것으로 색을 칠하지 않고 선만 사용해 모든 인물, 동물, 기물, 풍경 등을 간략하게 묘사해 냈다.

화면 위에 화가의 이름이 없을 뿐만 아니라 그림의 백묘 기술 또한 굉장히 뛰어났기 때문에 《백련사도白蓮社圖》는 오랜 시간 동안 백묘의 대가 이공린李公麟의 작품으로 잘못 알려져 왔다.

20세기 60년대, 서화 감별사들이 그림 뒷면에서 장격張激이란 사람이 남긴 글을 발견하게 되자 비로소 이 그림이 장격이 그린 그림으로 판정되었다. 장격이 남긴 글을 통해 우리는 장격이 본래 이공린의 외조카였다는 걸 알 수 있다. 장격은 이공린의 백묘 기법을 전수받은 것이다. 만약 서화 감별사들이 세심하지 못했다면 장격이란 그림의 대가는 잊혀졌을지도 모를 일이다.

余嘗畫其圖而未得此記大觀三
年正旦旦贛川陽行夫𡳿士自國錄
告假歸玉峯隱見過廬陵云道
由匡山得記呂歸借余傳之伯
德煮皆諸明史行先㳺從之𦥛嘉
得之呂證圖畫云投于張激書
장격張激의 발문

《백련사도白蓮社圖》의 일부분, 북송北宋 장격張激,
35cm×849cm, 랴오닝성박물관遼寧省博物館 소장

宋代
民俗畫

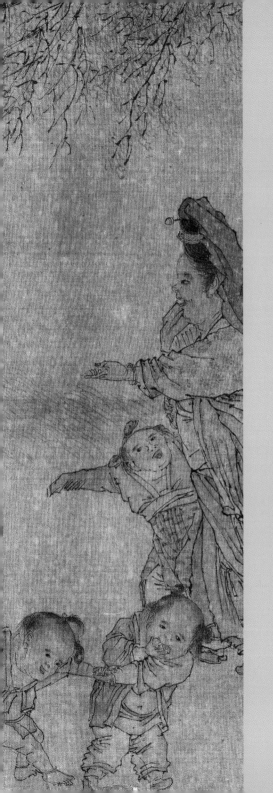

06 | 깊이 알기- 송대宋代의 민속화

시정市井의 개구쟁이들 | 향촌의 화랑貨郎 | 다양한 오락 생활

시정市井의 개구쟁이들

송대宋代 이후, 상류 사회 사람들은 서예, 회화, 소장, 문학 등의 고상한 예술을 취미로 삼았다. 시정 서민들의 취미는 달랐는데 그들은 카이펑성 도처에 있는 여러 오락 장소에 가서 책 읽는 것을 듣거나 놀이나 잡기, 그림자극을 구경하면서 바쁜 도시 생활 속 한가한 틈을 타 여가 오락 활동을 즐겼다.

이 당시 화가들은 신선이나 도깨비가 나오는 천상 세계, 왕족과 귀족들의 사치스러운 생활을 담은 비교적 전통적인 작품들을 그렸을 뿐만 아니라 시정 서민들의 여가 생활까지도 고루 반영하였다. 우리는 이러한 종류의 그림을 '풍속화' 라고 한다.

《청명상하도清明上河圖》속 카이펑성의 사람들이 북적이는 사거리에서 우리는 송대宋代 사람들의 실제 생활상을 엿볼 수 있다: 거리에서 책 읽는 것을 듣는 모습, 루樓에서 연회를 즐기는 한가로운 시간들도 볼 수 있고 여관의 점원, 노점상, 아인牙人들이 생계를 위해 바쁘게 뛰어다니는 모습도 볼 수 있으며 마부, 가마꾼, 인부 등 고된 노동에 땀 흘리며 힘겹게 생활하는 모습까지….

도시의 경관을 묘사한 풍속화 이외에도 '영희도嬰戱圖', '화랑도貨郎圖', '잡극도雜劇圖' 등도 송대宋代 사람들의 실제 생활 속 소중한 단편을 보여주고 있다.

'영희도嬰戱圖'는 어린 아이들의 노는 장면을 그린 것이다. 아이들은 또래 친구들과 함께 장난을 치거나 작은 동물들과 놀고 있다. 그림 속 아이들은 건강하고 개구장이들이며 영리하면서도 활발하다. 아이들이 놀이에 빠져 있는 천진난만한 모습이 너무나도 귀여워 둥글고 윤기나는 통통한 얼굴을 한번 꼬집어 보고 싶은 것을 참을 수 없을 정도이다.

❶	❷

❶《추정희영도秋庭戱嬰圖》, 북송北宋 소한신蘇漢臣, 197.5cm×108.7cm, 타이베이고궁박물관臺北故宮博物館
❷《동일영희도冬日嬰戱圖》, 북송北宋 작자 미상, 196.2cm×107.1cm, 타이베이고궁박물관臺北故宮博物館

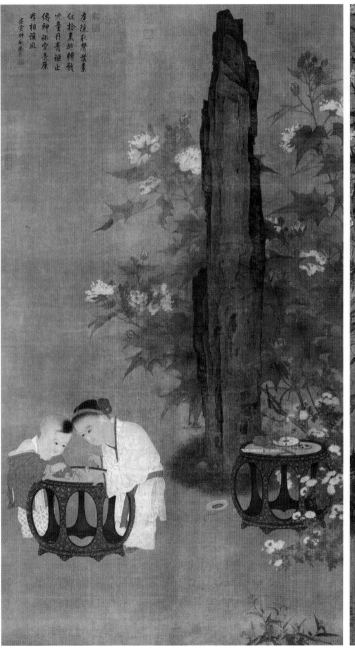

향촌의 화랑貨郎

송대 도시에는 물건을 파는 고정된 상점이 있었다. 그렇다면 향촌은 어떠했을까?

우리는 '화랑도貨郎圖'와 같은 작품 속에서 온갖 다양한 잡화를 골라 도처를 바삐 다니는 작은 노점상들을 볼 수 있는데 그들은 주로 향촌을 방문해 물건을 팔았다.

아래 그림 속 화랑貨郎(방물장수)은 농촌에 왔으며 농촌의 아낙네는 화랑의 담자擔子(짐)를 자세히 살펴보고 자신이 필요한 잡화를 고르고 있다; 아이들은 화랑을 둘러싼 채 장난감을 빼앗으며 장난을 치고 있다.

화랑의 담자 속에는 다양한 물건들이 들어있다. 잡다한 물건이 쌓여 마치 작은 두 채의 산 모양을 하고 있는데 그 속에는 농기구, 일상 용품부터 시작해 간식거리, 장남감 등 별별 것이 다 들어있다. 화랑 자신도 하나의 진열대가 되어 각종 작은 장남감을 가득 걸고 있으며 머리에는 여자들에게 팔 각종 장신구들을 차고 있다. 고대에는 자동차가 없었기 때문에 어쩔 수 없이 물건들은 모두 알아서 지고 갈 수 밖에 없었다. 챙길 수 있는 대로 챙겨 가는 것이다.

● 《화랑도貨郎圖》
　　송대宋代, 이숭李嵩, 25.5cm×70.4cm,
　　베이징고궁박물원北京故宮博物院
② 《화랑도貨郎圖》 부분 확대
③ 《화랑도貨郎圖》 부분 확대

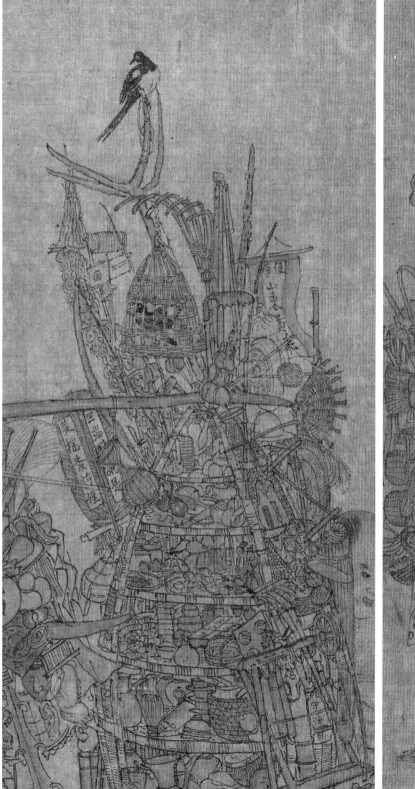

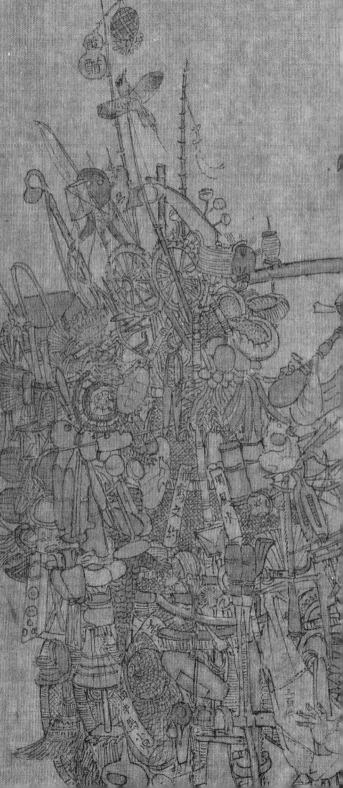

다양한 오락 생활

송대宋代 사람들의 오락 생활은 풍부하면서도 다채로웠다. 책 읽는 것을 듣거나 가무 공연을 즐기고 닭 싸움 놀이를 하는 것 외에 잡극雜劇을 감상하는 것 또한 그 중 하나였다.

잡극은 일종의 짧막한 골계극滑稽劇(희극)으로 세 명에서 다섯 명 정도가 공연을 하며 사람들의 일상 생활 속 익살스러운 장면들을 연출해 관중들이 소리 내어 크게 웃을 수 있어 오늘날 우리가 볼 수 있는 소품小品(촌극)과 굉장히 흡사했다. '잡극도雜劇圖'에는 공연 장면이 그려져 있다.

《타화고도打花鼓圖》속 두 잡극 배우는 서로 손을 깍지 껴 인사하고 있으며, 옆에는 북, 행판行板, 두립斗笠(삿갓), 막대기 등의 도구가 놓여 있다.

《매안약도賣眼藥圖》에서 오른쪽 편에 손으로 눈을 가리키는 노인은 눈병이 난 환자이고, 다른 한쪽 머리에 높은 모자를 쓰고 몸에 안연고를 가득 달고 있는 젊은이는 안과 낭중郎中(의원)이다. 손님을 끌어 모으기 위해 낭중의 약가방과 연고에는 모두 눈을 그려 놓았다. 이는 잡극《안약산眼藥酸》의 한 장면이다. 《안약산眼藥酸》은 안과 낭중이 한 노인을 만나고 그 노인에게 눈병이 났다고 얘기하지만 결국 듣기 싫은 거북한 말을 해대 노인에게 몽둥이 찜질을 당했다는 내용이다.

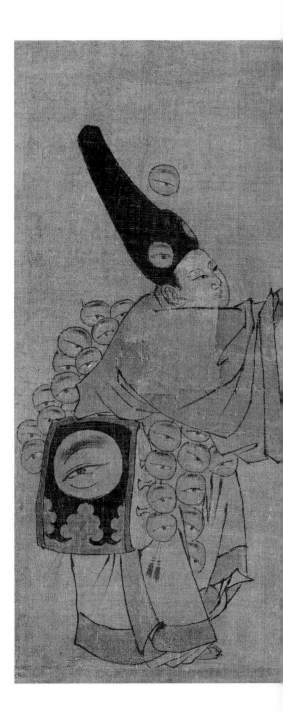

❶	❷

❶《매안약도賣眼藥圖》작자 미상
❷《타화고도打花鼓圖》작자 미상

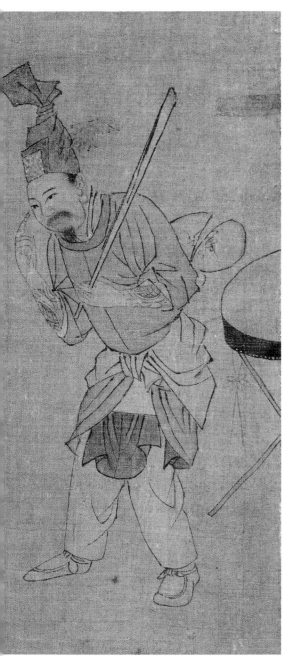
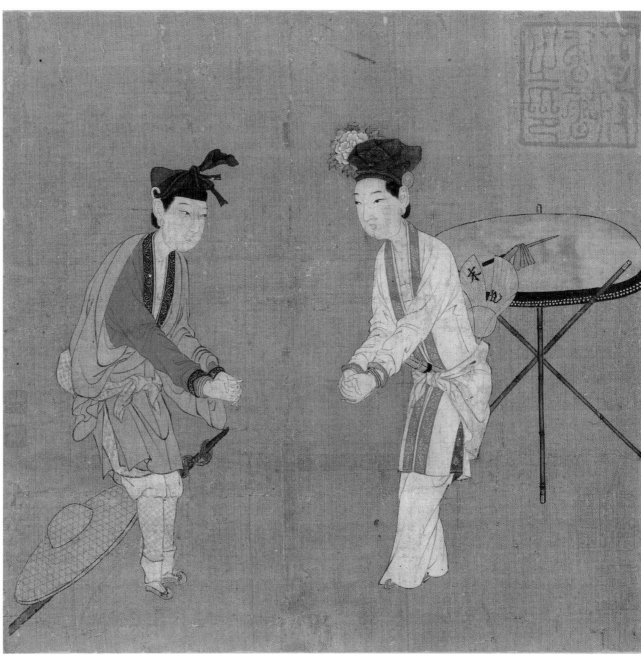

07 ｜ 아트 링크Art link

예술 관련 지식

송조宋朝의 도시들

송조宋朝에는 저마다 특색을 지닌 도시들이 많았다.

항저우杭州는 강남 지역에서 번화한 상업 대도시인 동시에 아름다운 시후西湖가 있어 빼어난 경치를 자랑하는 도시이기도 했다.

시후는 당조唐朝에 이미 유명한 명승지가 되었으며 송조宋朝에는 시후 연안과 산들 사이에 원림園林, 절을 짓기 시작해 자연 산수와 인문 경관이 한데 융합되었다. 송대宋代의 문학가들은 시후의 아름다운 경관을 찬양하기 위해 셀 수도 없이 많은 시를 지었는데 소동파蘇東坡의 "햇빛 맑은 날에는 물결이 반짝거려 아름답고水光瀲灩晴方好, 비가 오는 날에는 안개 낀 산의 빛깔이 기이하여라山色空蒙雨亦奇"라는 시와 유용柳永의 "물안개 버들 속 그림인 듯한 다리煙柳畫橋, 바람에 날리는 주렴과 비취색 장막風簾翠幕, 빽빽히 늘어선 수십만 인가參差十萬人家"라는 시가 대표적이다.

청두成都는 서남 지역에서 인구가 많고 상업이 번창한 대도시이다. 청두에는 달마다 큰 장이 들어섰다: 정월에는 등시燈市, 이월에는 화시花市, 삼월에는 잠시蠶市, 사월에는 금시錦市, 오월은 선시扇市, 유월에는 향시香市, 칠월에는 보시寶市, 팔월에는 계시桂市, 구월에는 약시藥市, 시월에는 주시酒市, 십일월에는 매시梅市, 십이월에는 도부시桃符市가 열렸다.

당시 쓰촨四川에서 유통되던 화폐는 철전鐵錢이었다. 상인들이 큰 돈을 거래할 때 대량의 철전을 운반해야 했는데 이는 쉽지 않은 일이었다. 상업이 발달한 성도에는 철전을 운반하는 번거로움을 피하기 위해 세계 최초의 지폐인 '교자交子'가 나타났다. 교자는 서구에서 발행한 지폐보다 육, 칠백 년 앞선 것이다.

취안저우泉州는 동남쪽 연해에 위치한 항구 도시로 당시 동방 제 1의 무역항이었다. 취안저우에서 출항한 배들은 세계 70여 개의 국가와 도시로 향했다. 동쪽의 일본, 남쪽 해상의 여러 국가들, 서쪽으로는 페르시아, 아랍, 동아프리카 등지까지 진출했다. 상선들은 해외에서 진주, 서각犀角, 상아, 용뇌龍腦, 침향沉香 등 진귀한 물건과 향료를 들여오고 송조의 비단, 도자기, 찻잎을 해외로 실어날랐다.

취안저우는 중국과 외국의 무역 거래를 통해 경제적 번영뿐만 아니라 다문화 도시로 성장하였다. 도시에는 도교, 불교, 경교景教, 이슬람교, 마니교, 힌두교 등과 같은 각종 종교의 조각상과 사원들이 즐비하였다.

계화界畫

우리가 이야기 나누고 있는《청명상하도》는 민속화의 대표작으로, 현대에 와서 민속화로 분류된 것이다. 송대에는《청명상하도》같이 도시 경관을 주제로 그린 회화를 '계화界畫'라고 하였다.

계화는 중국 회화에서도 특색을 지닌 분야로 궁실, 누대, 가옥 등 건축물을 소재로 한다. 그림을 그릴 때 자를 사용해 균일하게 곧은 선을 그려내 '계화界畫'라고 한다. 오대五代의 위현衛賢, 송대宋代의 곽충서郭忠怒, 원대元代의 왕진붕王振鵬, 하영夏永, 손군택孫君澤. 명대明代의 구영仇英, 청대清代의 원강袁江, 원요袁耀 등은 역사상 계화의 고수들이다.

계화는 그리려고 하는 대상을 정확하고 자세하게 재현해 내야 한다. 중국의 고대 건축물은 주로 목조 건축물들로 보존하기가 쉽지 않았다. 계화는 고대 건축물 및 교량, 배와 수레 등의 교통 시설과 도구의 조형을 구체적이면서도 과학적으로 기록해 우리에게 당시의 생활 모습을 보여 주었다.《청명상하도》속 '십천각점十千脚店' 입구에 있는 '채루환문彩樓歡門'과 변하汴河 위의 홍교虹橋는 모두 송대宋代의 특색을 담은 건축물로 그림을 통해 실제 모습이 전해 내려왔다.

백묘白描

백묘는 중국화의 기법 중 하나로 색을 칠하지 않고 먹선을 이용해 사물의 윤곽을 그려내는 것으로 단지 선의 굵기, 농담, 곡선과 직선, 장단 등의 변화를 통해 물체의 서로 다른 질감이나 변화를 표현한다.

중국화는 선을 굉장히 중시한다. 거의 모든 인물화의 대가들은 자신만의 특별한 선묘 기법을 가지고 있는데 고개지顧愷之의 고고유사묘高古遊絲描, 오도자吳道子의 난엽묘蘭葉描, 주문구周文矩의 전필수문묘戰筆水紋描 등을 예로 들 수 있다. 북송北宋의 이공린李公麟은 이들의 영향을 받아 선묘 기법을 가장 높은 수준까지 끌어올렸다. 색을 칠하지 않고 완전히 붓의 선만으로 사물의 형상을 묘사하는 화법을 독립적인 회화의 한 종류로 발전시켰는데 이를 '백묘白描'라고 한다. 이는 한 시대의 새 바람을 일으키면서 "짙은 화장을 지우고, 옅은 점을 찍어, 고상하고 우아함을 드러내" 후대에 '천하절예의天下絶藝矣'라 칭송받았다.

이공린의 백묘는 후세의 학습 본보기가 되었다. 그의 백묘 대표작인《오마도五馬圖》를 살펴보면 정교하고 섬세한 선으로 다섯 마리 준마의 힘이 넘치는 형체와 각기 다른 표정과 자세를 정확하게 그려냈다.

《서호유정도西湖柳艇圖》의 일부분, 남송南宋 하규夏圭

《설제강행도雪霽江行圖》의 일부분, 송대宋代 곽충서郭忠恕

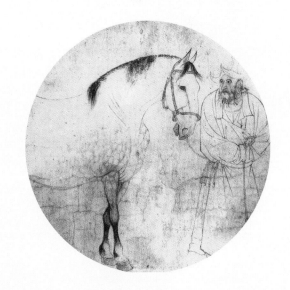

《오마도五馬圖》의 일부분, 송대宋代 이공린李公麟

08 | 그림 속 인물 찾기

《청명상하도》 속에는 인물과 장면, 사물들이 빼곡히 그려져 일일이 다 셀 수 없을 정도로 많다.
아래의 내용들이 화면 속 어느 위치에 있는지 찾을 수 있겠는가? (정답은 뒷장에)

<div style="text-align:center">참고
문헌</div>

1. 고개지顧愷之 낙신부도洛神賦圖

巫鴻,《全球景觀中的中國古代藝術》, 生活·讀書·新知三聯書店, 2017
陳振鵬, 章培恒 엮음,《古文鑒賞辭典》, 上海辭書出版社, 2014
俞平伯 등,《唐詩鑒賞辭典》, 上海辭書出版社, 2013
石守謙,《從風格到畫意》, 石頭出版股份有限公司, 2010
金維諾,《中國美術史·魏晉至隋唐》, 中國人民大學出版社, 2014
謝和耐,《中國社會史》, 江蘇人民出版社, 2008
翦伯贊,《中國史綱要》, 北京大學出版社, 2006
俞劍華,《中國繪畫史》, 東南大學出版社, 2009
王群栗點校,《宣和畫譜》, 浙江人民美術出版社, 2012
中央美術學院美術史系中國美術史教研室,《中國美術簡史》, 高等教育出版
　　社, 1990
孟久麗,《道德鏡鑒：中國敍述性圖畫與儒家意識形態》, 生活·讀書·新知三聯書
　　店, 2014
溫肇桐,《顧愷之新論》, 四川美術出版社, 1985
俞劍華,《顧愷之研究資料》, 人民美術出版社, 1962
方聞,《傳顧愷之〈女史箴圖〉與中國古代藝術史》,《文物》2003 02기
方聞, 黃厚明, 談晟廣,《如何理解中國畫》,《中國書畫》2007 07기

인터넷 자료
중국국가수자도서관中國國家數字圖書館 http://www.nlc.cn/
베이징고궁박물원北京故宮博物院 http://www.dpm.org.cn/explore/collections.
　　html
랴오닝성박물관遼寧省博物館 http://www.lnmuseum.com.cn/
　　huxing/?ChannelID=408
미국 메트로폴리탄 미술관 https://www.metmuseum.org/art/collection
미국 프리어 미술관 https://www.freersackler.si.edu/collections/
* 이 책의 삽화 일부는 리우전劉榛, 왕스티앤이王史天藝, 정지아치鄭嘉琪(베이징계원미
　술교육北京啟源美術教育) 제공

2. 염입본閻立本과 보련도步輦圖

陳振鵬, 章培恒 엮음,《古文鑒賞辭典》, 上海辭書出版社, 2014
俞平伯 외,《唐詩鑒賞辭典》, 上海辭書出版社, 2013
中央美術學院美術史系中國美術史教研室,《中國美術簡史》, 高等教育出版
　　社, 1990
金維諾,《中國美術史·魏晉至隋唐》, 中國人民大學出版社, 2014
謝和耐,《中國社會史》, 江蘇人民出版社, 2008
翦伯贊,《中國史綱要》, 北京大學出版社, 2006
俞劍華,《中國繪畫史》, 東南大學出版社, 2009
王群栗點校,《宣和畫譜》, 浙江人民美術出版社, 2012
溫肇桐,《初唐的人物畫家閻立本》,《美術》, 1979, 05기
丁羲元,《我觀〈步輦圖〉》,《收藏家》, 2003, 06기

인터넷 자료
중국국가수자도서관中國國家數字圖書館 http://www.nlc.cn/
베이징고궁박물원北京故宮博物院 http://www.dpm.org.cn/explore/collections.
　　html
랴오닝성박물관遼寧省博物館 http://www.lnmuseum.com.cn/huxing/?
　　ChannelID=408
미국 보스턴 미술관 http://www.mfa.org/collections
미국 메트로폴리탄 미술관 https://www.metmuseum.org/art/collection

3. 장훤張萱과 도련도搗練圖

陳振鵬·章培恒 엮음,《古文鑒賞辭典》, 上海辭書出版社, 2014
俞平伯 등,《唐詩鑒賞辭典》, 上海辭書出版社, 2013
中央美術學院美術史系中國美術史教研室,《中國美術簡史》, 高等教育出版
　　社, 1990
金維諾,《中國美術史·魏晉至隋唐》, 中國人民大學出版社, 2014

謝和耐,《中國社會史》, 江蘇人民出版社, 2008

翦伯贊,《中國史綱要》, 北京大學出版社, 2006

俞劍華,《中國繪畫史》, 東南大學出版社, 2009

王群栗點校,《宣和畫譜》, 浙江人民美術出版社, 2012

黃小峰,《解讀國寶叢書·張萱〈虢國夫人遊春圖〉》, 文物出版社, 2009

施錡,《"四時"與"壹年景"裝飾風尚──〈簪花仕女圖〉年代新論》,《裝飾》2016,
　　02기

程郁綴,《宮怨詩漫談》,《北京大學學報(哲學社會科學版)》, 2012, 06기

인터넷 자료

중국국가수자도서관中國國家數字圖書館 http://www.nlc.cn/

베이징고궁박물원北京故宮博物院 http://www.dpm.org.cn/explore/collections.
　　html

랴오닝성박물관遼寧省博物館 http://www.lnmuseum.com.cn/huxing/?ChannelID
　　=408

미국 보스턴 미술관 http://www.mfa.org/collections

미국 메트로폴리탄 미술관 https://www.metmuseum.org/art/collection

미국 프리어 미술관 https://www.freersackler.si.edu/collections/

* 이 책의 삽화 일부는 지아루이양賈瑞陽, 리친신李沁鑫(베이징계원미술교육北京啟源
　　美術教育) 제공

4. 고굉중顧閎中과 한희재야연도韓熙載夜宴圖

張朋川,《〈韓熙載夜宴圖〉圖像誌考》, 北京大學出版社, 2014

李松,《韓熙載夜宴圖》, 人民美術出版社, 1979

(美) 巫鴻,《重屏──中國繪畫中的媒材與再現》, 上海人民出版社, 2009

中央美術學院美術史系中國美術史教研室,《中國美術簡史》, 高等教育出版
　　社, 1990

薛永年, 趙立, 尚剛,《中國美術史·五代至宋元》, 中國人民大學出版社, 2014

俞劍華,《中國繪畫史》, 東南大學出版社, 2009

王群栗點校,《宣和畫譜》, 浙江人民美術出版社, 2012

余輝,《〈韓熙載夜宴圖〉卷年代考──兼探早期人物畫的鑒定方法》,《故宮博物
　　院院刊》, 1993, 04기

余輝,《南唐宮廷繪畫中的"諜畫"之謎》,《故宮博物院院刊》, 2004, 03기

單國強,《周文矩〈重屏會棋圖〉卷》,《文物》, 1980, 01기

인터넷 자료

중국국가수자도서관中國國家數字圖書館 http://www.nlc.cn/

베이징고궁박물원北京故宮博物院 http://www.dpm.org.cn/explore/collections.
　　html

미국 메트로폴리탄 미술관 https://www.metmuseum.org/art/collection

* 이 책의 삽화 일부는 지아루이양賈瑞陽, 티앤후아밍田華鳴(베이징계원미술교육北京啟
　　源美術教育) 제공

5. 장택단張擇端과 청명상하도清明上河圖

余輝,《隱憂與曲諫:〈清明上河圖〉解碼錄》, 北京大學出版社, 2015

楊新,《清明上河圖的故事》, 故宮出版社, 2012

吳雪杉,《張擇端〈清明上河圖〉》, 文物出版社, 2009

華夏,《汴河帶來了什麼》,《中華遺產》, 2016, 01기

인터넷 자료

베이징고궁박물원 고궁명화기北京故宮博物院故宮名畫記

http://minghuaji.dpm.org.cn/content/qingming/index.html

* 이 책의 삽화 일부는 천자오따陳兆炟(베이징계원미술교육北京啟源美術教育) 제공

본래 다섯 권으로 출판된 《중국 예술 계몽 시리즈》를 한 권으로 묶은 것이 《중국 명화 깊이 읽기》다. 중국뿐만 아니라 세계적으로 널리 알려지고 사랑받는 중국의 명화 다섯 편을 선정해 독자들이 쉽게 이해하고 즐길 수 있도록 구성했다.

각 장의 제목들을 통해 알 수 있듯이 단순히 명화의 구성과 내용에 대한 설명뿐만 아니라 화가에 대한 소개 및 시대적 배경까지 곁들여 다섯 편의 동양화를 감상하는 것이 마치 서사가 담긴 재미있는 이야기를 보고 듣는 것과 같이 구성되어 있다.

첫 번째 장은 동진東晉의 화가 고개지顧愷之와 중국 권축화卷軸畵의 명작으로 꼽히는 《낙신부도洛神賦圖》에 관한 내용이다. 우리에게 잘 알려진 삼국三國 시기의 대표 인물 조조曹操의 셋째 아들 조식曹植과 낙신洛神의 사랑 이야기를 담고 있으며, 천재로 알려진 고개지의 당대 활동 모습을 엿볼 수 있다.

두 번째 장은 당대唐代 화가 염입본閻立本과 그가 그린 유명한 외교 고사화인 《보련도步輦圖》 이야기를 담고 있다. 화친을 맺기 위해 찾아온 토번(티베트)의 사신들과 보련步輦 위에 올라 근엄한 표정으로 그들을 맞이하는 당唐 태종太宗의 모습을 통해 중국 역사상 가장 찬란했던 당조唐朝의 위엄을 느낄 수 있으며, 인물의 생동감 넘치는 묘사로 유명한 염입본과 그의 뒷이야기를 살펴볼 수 있다.

세 번째 장은 당대唐代 화가 장훤張萱과 그의 《도련도搗練圖》 이야기로, 옷감을 두드리고 다림질하는 모습을 통해 당시 여성들의 생활 단면을 살펴볼 수 있다. 또한 유명한 미인 화가로 알려진 장훤의 또 다른 작품들을 통해 화려한 궁중 생활 속 여인들의 속마음을 엿볼 수 있다.

네 번째 장은 남당南唐 시기의 화가 고굉중顧閎中과 중국 미술사에서 빼놓을 수 없는 그의 대표작《한희재야연도韓熙載夜宴圖》다. 남당南唐 시기의 지식인 한희재韓熙載의 저택에서 열린 연회를 탁월하게 묘사한 귀족의 생활 풍속화로 볼 수 있겠지만 그 속에 숨겨진 이야기를 담고 있다.

다섯 번째 장은 북송北宋 시기의 화가 장택단張擇端과 중국 민속화의 대표작으로 알려진《청명상하도清明上河圖》이야기로, 수隋·당唐 시기 강남江南의 대표 도시로 손꼽히는 카이펑성開封城과 그 주변을 흐르는 변하汴河, 그리고 당시 사람들의 생활상을 엿볼 수 있으며 마치 보따리를 등에 지고 그림으로 들어가 화려한 성안을 구경하는 느낌이 든다.

예술 작품을 처음 맞닥뜨렸을 때의 신선함과 호기심은 잠시, 그에 대한 감상은 나에게는 언제나 어렵고 지루한 것이었다. 처음 번역을 의뢰받던 당시에도 설렘보다는 걱정이 앞섰다. 자료를 찾아가며 번역을 하기 시작하자 이전의 걱정과 두려움은 점차 새로운 것을 알아가는 즐거움으로 바뀌었다. 또한 옛 그림을 통해 무엇인가를 표현하고 전달하려 했던 과거의 지성인들이 스마트폰을 들고 시시각각 그 상황을 담아내고 SNS를 통해 공유하려는 현대인의 모습과 별다른 차이가 없을지도 모른다는 것을 느끼자 작업의 재미와 여유도 생겨났다. 이 책을 접하는 독자들 역시 편안한 마음으로 옛 명화들과 그들의 이야기를 감상하기 바란다.

탕쿤唐坤·이선주李善珠

중국 명화 깊이 읽기

초판 1쇄 발행 2019년 7월 30일

지은이 쩡쯔잉曾孜榮 · 스광時光 · 조우지앤샤오周劍蕭 · 쉬윈윈徐芸芸 · 왕린王琳
옮긴이 탕쿤 · 이선주
펴낸이 홍종화

편집·디자인 오경희 · 조정화 · 오성현 · 신나래
 김윤희 · 박선주 · 조윤주 · 최지혜
관리 박정대 · 최현수

펴낸곳 민속원
창업 홍기원
출판등록 제1990-000045호
주소 서울시 마포구 토정로 25길 41(대흥동 337-25)
전화 02) 804-3320, 805-3320, 806-3320(代)
팩스 02) 802-3346
이메일 minsok1@chollian.net, minsokwon@naver.com
홈페이지 www.minsokwon.com

ISBN 978-89-285-1335-2 03650

ⓒ 탕쿤 · 이선주
ⓒ 민속원, 2019, Printed in Seoul, Korea